红色

色彩的艺术与科学

RED

THE ART AND SCIENCE
OF A COLOUR

[英]斯派克·巴克洛 ———— 著

方乐晖 ———— 译

重庆出版集团 ❤ 重庆出版社

Red: The Art and Science of a Colour by Spike Bucklow was first published by Reaktion Books, London, UK, 2016. Copyright © Spike Bucklow 2016. Simplified Chinese rights arranged through CA-LINK International LLC.

版贸核渝字（2019）第 125 号

图书在版编目（CIP）数据

红色：色彩的艺术与科学／（英）斯派克·巴克洛著；方乐晖译. -- 重庆：重庆出版社，2021.7
ISBN 978-7-229-15750-0

Ⅰ．①红… Ⅱ．①斯… ②方… Ⅲ．①色彩学 Ⅳ．① J063

中国版本图书馆 CIP 数据核字（2021）第 032733 号

红色：色彩的艺术与科学
HONGSE: SECAI DE YISHU YU KEXUE
[英] 斯派克·巴克洛　著　方乐晖　译

丛书策划：刘　嘉　李　子
责任编辑：李　子　陈劲杉
责任校对：何建云
封面设计：与书工作室
版式设计：侯　建

重庆出版集团
重庆出版社 出版
重庆市南岸区南滨路 162 号 1 幢　邮政编码：400061　http://www.cqph.com
重庆一诺印务有限公司印刷
重庆出版集团图书发行有限公司发行
E—MAIL:fxchu@cqph.com　邮购电话：023—61520646
全国新华书店经销

开本：720 mm×1000 mm　1/16　印张：16　字数：260 千
2022 年 1 月第 1 版　2022 年 1 月第 1 次印刷
ISBN 978-7-229-15750-0
定价：118.00 元

如有印装质量问题，请向本集团图书发行有限公司调换：023—61520678

目录

　　我们日常生活中会有大量的语汇离不开"红"这个字，且大多都有着令人十分信服的说法。例如，迎接贵客时我们会铺"红地毯"，因为1000多年前红布可是最昂贵的织品。我们将意义非凡的日子称为"红字日"，其起源可追溯到中世纪的彩绘手稿，当时人们用红墨水，而非黑墨水标记重要的日子和事件。当我们遇到了困难，我们说撞了"红灯"，而受官僚作风之苦办事不顺时，则说为"红带子"所束缚（此处的"红带子"意为"繁文缛节"。——译者注）。如果罪犯被当场抓住，证据确凿，则可以说罪犯是被抓了个"红手"（此处的"红手"意指"现行"。——译者注），这时他还可能会尴尬、羞愧并表现为"红脸"，这里的"红"暗指皮肤表层（或附着在皮肤上）

的血色尚未褪去。纪录片都喜欢拍摄——借用诗人坦尼森的话——"红牙血爪"的大自然（此处的"红牙血爪"意指"残酷无情"。——译者注），他们的镜头常常追踪着濒危动物，特别是那些列在"红色名单"上的濒危物种，让人们为它们的命运绷紧心弦。"把镇子刷红"意味着要举办庆祝活动，但这可能会让那些喜欢严肃安静的居民"见到红色"，甚至是身陷愤怒的"红雾"。"见到红色"和"公牛的红布"类似，都用以表达恼怒、被激怒以及受到威胁的情绪。政府对外国势力和本土恐怖分子——或者不走运的话，也可能是恶劣天气——做出的反应，就是命令军队或全体人民进入"红色警戒"状态。"傍晚见红霞，牧人喜洋洋""清晨见红霞，牧人要提防"（类似于中国谚语"朝霞不出门，晚霞行千里"。——译者注）之类关于天气的谚语在西欧流传已久，这样的说法是有科学根据的，因为西欧的云层主要来自于大西洋。在一些国家，一旦外部促使改变的威胁或时机消退，内部的威胁或时机立马抬头，比如意大利的"红色旅"和女权组织"红袜子"。虽然这些政治性的颜色语汇只存在于一定的社会阶段，随后便会过期消失，但它们所反映出的社会群体区分却是一个自古以来就存在的问题。

有时红色会与另一种颜色对应起来使用，以凸显其含义。在 21 世纪经济学领域中，债务厌恶者们会尽量避免"赤字"，而更喜欢追求"黑字"（盈余），但在 19 世纪的文学领域中，司汤达的著作《红与黑》则用这两种颜色分别指代教会与国家。在俄国革命中，红与白并列（分别指代布尔什维克主义者和保皇派），且常处于冲突当中。早在布尔什维克主义者和保皇派诞生之前，人们就用红与白指代兰开斯特家族和约克家族（红玫瑰和白玫瑰），以及他们之前的不列颠人和撒克逊人（梅林用红龙和白龙

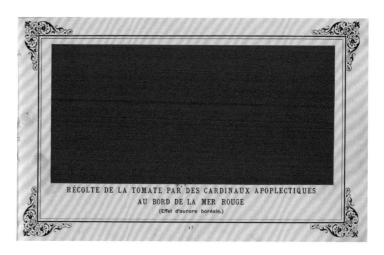

阿尔方斯·阿莱，《愤怒的红衣主教在红海岸边收割西红柿（北极光效果）》，1897年，单色画。这幅当代印象主义滑稽作品的出现大大早于20世纪40年代、50年代和60年代的抽象表现主义色域绘画，看来坚持声称红海并非真是红色的说法也不全对

分别指代他们）。[1] 红色与绿色的搭配则较常出现在交通信号灯（代表停止与通行）和电源开关（表示停止与开始）中。其他一些时候，红色所表达的意义也可不需要通过比较而单独存在。有时，词语的红色就代表其字面含义——"红眼"可以用来指代结膜炎、夜间长途航班或是闪光灯产生的摄影效果等。但有时它也指代不呈现红色的物品，无法从字面解读含义，例如红海（并不红，除非是经历了屠杀或是水藻泛滥）。有些红甚至根本就不存在，比如不可跨越的"红线"。

我们无法对词语中出现的红的含义进行总体概括。由于很难明确语言中红的含义，所以也无法对红传达的心理学含义进行概括归纳。红在不同

[1] 对一些人来说，红玫瑰和白玫瑰是不能混在一起的，因为对他们来说，这种混合会引发"血与旗帜"的战争。

的情况下会触发我们不同的心理感受，但无论何时，其带来的情感效果都是具有冲击性的。红可以与愤怒、羞愧、恐惧等一系列丰富的情感产生关联。红色拥有多变的特性，但是否存在一条"线"将所有的这些特性贯穿起来呢？或者说是否存在这样一条"红线"呢？

线、鲱鱼和线条

"英国皇家海军有项规定，只要是皇家舰队的绳索，无论是最结实的还是最精巧的，都要有一缕红线缠绞在当中，不把整个绳索彻底拆解开则无法取出，所以哪怕只截取其中的一小截，也能马上叫人认出那是皇家海军的绳索。"

歌德的这个描述出现在他于 1809 年左右写的一本小说里，那时他将近 60 岁，钢索也还尚未问世。这是一本带有自传性质的小说，描写了一位姑娘和年纪稍长的已婚男人爱德华之间的情感故事。歌德在书中首次引述这位年轻姑娘的日记时提到上文这段，他接着写道："同样，在奥蒂莉的日记中也贯穿着这样一缕倾慕的红线，将一切串联起来，显示出它们的特性。"奥蒂莉和爱德华的故事和那些不幸恋人们的故事有些相似，例如罗密欧和朱丽叶，他们死后终于在一起，合葬于一座双人墓穴。回顾奥蒂莉的日记乃至整本小说，许多看似无心的话语和偶然的巧合却是命运的预兆。如同皇家海军的那条红线，这部小说关于死亡的主题线虽然隐埋于文中，却也不时浮现。

小说问世后的两个世纪以来，歌德的"红线"已经成为文学著作中一再出现的主题，常常以若隐若现的看似无意识的细节或趣闻轶事的形式零星出现，起着点缀和装饰作用，但实际上却与整部作品不可分割甚至具有

决定性的意义。歌德的《亲和力》试图找到一条贯穿这个红色故事，将其连为一体的线。

东方的传统中还存在一条更古老的红线，是它让奥蒂莉和爱德华、罗密欧和朱丽叶以及所有的恋人相遇。这条看不见的有弹力的红线让灵魂伴侣相遇，而后由于他们各自对生活的选择，或被拉断，或将他们永不分割地捆绕在一起。在欧洲的传统中虽没有这样一条特别的红线，但有一条影响人们关系的命运之线，它由希腊女神克洛索纺成，并由她的姐妹拉克西斯和阿特洛波斯测量和剪断。阿波罗多罗斯、奥维德和其他古代作家并未告诉我们这些生命之线是何种颜色，但初次赋予我们生命的线——脐带则是红色，或者至少是带着红色的。

那条并非真实存在的不可逾越的线可以是你喜欢的任何颜色，但为何称之为"红线"？皇家海军也可以选择任何一种颜色的线来标记皇家财产，又为何单单选中红色？

一项民俗学调查显示，红色是最受欢迎的保护色。我们可以设问，今天的政治和军事战略家们是否也认为那条看不见的"红线"能够帮助保护他们的领土？而海军在选择用红线标记他们的绳索时是否想着它同时能保护他们的舰船呢？实际上，海军绳索上时隐时现的红线和爱尔兰人编在马尾上的红线类似，用以保护马匹免受恶魔之眼的侵害。这样的传统已经渐渐消失，但最近兴起的卡巴拉教为明星信徒佩戴红线的风潮是否是人们渴望受到红色保护的最新表现，或者说只是掩盖真相气味的"红色鲱鱼"？（"红色鲱鱼"指错误的导向或推理。这个词的起源可能来自古人使用熏制的鲱鱼来分散猎狗的注意力。——译者注）

人们需要将把事物串联在一起的红线从可能分散注意力的红鲱鱼中区分出来，而这种努力和尝试是能对人们的生活有益的。在1887或1888年（具体时间取决于你是阅读报刊连载还是书）的一部小说中，有一位虚构的"顾

问侦探"，他声称："生命像一团无色的毛线，而凶案就是其中的一条红线，我们要将其找出来。"这部小说的作者阿瑟·柯南·道尔爵士显然知道歌德的红线。在创作出他笔下的英雄福尔摩斯之前，柯南·道尔是一名医生，因此福尔摩斯常使用医学手段寻找线索，追踪凶手。柯南·道尔在他的红线周围撒上红色鲱鱼，一个多世纪以来，读者以及电影、电视的观众都爱看福尔摩斯是如何将红线和红色鲱鱼分开并最终解开真相的。本书将试图采用福尔摩斯的办法选定并追踪一条线索，必要时也得跨过红线。

福尔摩斯主要运用对事实的观察（症状）和推理（诊断）来断案。这样的方法听起来十分合理可靠，但是长长的司法审判的错例清单告诉我们，这样的方法其实布满陷阱。一个事实是线索（红线的一部分）还是无意义的细节（红鲱鱼），很大程度上取决于你所遵循的假设或是你所跟随的直觉。

在搜寻红色意义的过程中，我不会遵循牛顿独自一人在小黑屋中用棱镜开展实验所得出的假设，认为红色是一种物理波长 650—700 纳米的光波。我同样不会遵循心理学对红色的定义，认为它是视网膜内对色彩敏感的视锥细胞产生的一种独特反应。许多科学教科书都接受了这种心理学定义，并错误地声称红色视锥细胞对于波长 570 纳米左右的光最为敏感。570 并不在 650 到 700 这个阈值之间，棱镜所折射出的所谓"红色"和眼睛捕捉的所谓"红色"之间出现了数字上的错位。这些数字单独存在于物理学或心理学领域可能是有意义的，但对帮助我们理解日常生活中的红色毫无益处。受现代科学定量分析的影响，颜色变得越来越让人费解，如同哲学家维特根斯坦所说，"我们就像站在新粉刷的牛棚前的公牛一般迷惑"。将红色视为具有特定波长的光波必定无法帮我们理解（黄色的）金子、（橘色的）火焰、（棕色的）狗、（从姜色到褐色的）头发等为何也能被称为是"红色"的。历史上红和紫常被视为近义词。例如莎士比亚的《理查二世》中就将战场上的鲜血同时比作"紫色的证据"和"鲜红的愤怒"。又如耶

稣在十字架上受难时所穿的缠腰布，马太和路加将其形容为红色的，而马可和约翰则将其描述为紫色的。如此说来，"红色"这个词可以囊括牛顿光谱上除绿色和蓝色外一大半的颜色。红色的丰富含义是无法从单个物体中找寻的，无论是玻璃棱镜还是生物视网膜。

我所遵循的假说认为红色的意义存在于诸多事和诸多人的交集当中。包含黄色、橙色、棕色、姜色、紫色乃至不可见物体的"红"，这显然是一种极具灵活性和包容性的色彩种类。红色包含的丰富色彩和数不清的有关红色的词语都显示出"红"具有非常重要的文化属性。因此，我将专注于那些曾为人们提供并仍然提供"红"的物品，并以此来寻找有关红色含义的蛛丝马迹。

本书的第一章到第五章，将非常简明地回顾从动物、植物和矿物中提取的红色颜料以及人造和工业红色颜料产生、发展的证据和历史。第六章我将关注工业上红色最新的发展变化，即在电子屏幕上来回运动的红色。第七章我将概要指明，由于红色涵盖了过半的色谱，能提供红色的事物也包含各个种类，比如动物、植物和矿物，人们依靠它们组成这个世界。第八章将探讨与红色有关的词语的含义。这将说明一个事实，那就是福尔摩斯搜寻的线索不仅仅是物理上的，比如武器和脚印，也是心理上的，例如人们的动机以及被出乎意料地揭发真相之后的反应。第九、十和十一章，我将关注那些传统上被描述成红色但实际上是拥有多种颜色的事物。它们分别是泥土、血液和火。最后一章，我将着眼于落日，并尝试将所有贯穿这些物理和心理记载的线索编织在一起。

但是，在我们开始记录这些红色事物之前，需要证实一点，那就是红色可以合理地声明自己是具有重要文化含义的颜色，红色的事物被很多人知晓并珍视。通过对胭脂的一项简要研究就可以轻易获得此证实。这项研究中也介绍了许多在后面的章节中将出现的红色事物。

胭脂简史

人类何时第一次使用胭脂已经消失在时间的风尘中无处可考，但关于它的最早证据可以追溯到耶稣诞生的几千年前，在如今伊拉克或埃及一带。这两种文化都有为死去之人准备饰品供其身后使用的传统，这些饰品中常常包含胭脂。人们在古乌尔城（位于今伊拉克南部地区。——译者注）皇家墓地和古埃及坟墓中发现了赤铁矿，也可叫赭石或简单称为"土"的物质中提取的胭脂粉，常被存放在方便取用的贝壳中。

在古罗马，妇人们用铅白、黏土或白垩粉打底并涂抹胭脂。当代权威人士认为古罗马的胭脂是用辰砂、朱砂或是铅丹制成，它们和制作底妆的材料一样，也被罗马画家用作颜料。实际上所有制作化妆品的原料都不仅仅用于化妆，许多也具有药用价值。奥维德称那些时髦妇人们的脸颊都覆盖着"有毒的混合物"，可能就是普林尼（古罗马博物学家，著有《自然史》。——译者注）在其书中记载的辰砂、朱砂和铅丹。但她们也用其他毒性更小的原料制作胭脂，包括以海藻、朱草、玫瑰和罂粟花瓣为原料制成的植物染料，还有红铅粉以及从乌尔和埃及坟墓中发现的赭石。

还有一些更具异域色彩的胭脂原料比如"鳄鱼红"，据说是用鳄鱼肠子里的粪便制成的。伽林（古希腊医学家和解剖学家。——译者注）曾提及其可用作化妆品，普林尼也称将鳄鱼粪便涂在脸颊上其实并没有想象的那样不舒服。据说鳄鱼大肠内的粪便有种香味，因为它们有食用芳香花朵的习惯。（如今，一些化妆品也含有从类似的令人倒胃口的原料中提取的颜料，比如从水藻中提取的红色剂。）但是，化妆品的配方，就像艺术家的颜料配方一样，都和炼金师的配方有关。在他们的配方里，很多东西并非像看起来的那样。比如，有种观点认为"鳄鱼红"是埃及人对"埃塞俄

比亚之土"的代称。某些地方的泥土也曾因其具有很好的化妆功效而受到盛赞,根据希罗多德的记载,利比亚的泥土就特别红,所以也许"鳄鱼红"是几千年前亚述和埃及妇女们使用的一种赤铁矿、赭石或泥土。

前罗马时代的不列颠人以在身体上绘画而闻名,其部族名称"皮克特"其实就是"绘画"的意思,但随后当地人逐渐罗马化,这一传统直到受日耳曼民族的影响后才恢复。在中世纪前,不列颠人将装扮的主要精力放在长发上,特别是红色的长发(天生的或是染的)。如果因打扮的问题受到斥责常常是因为过度梳头发或拔头发,尽管有时也因为漂染"不自然的颜色"而遭受批评。在早期英国人使用化妆品的记载中,胭脂并不常见。之后,胭脂的重新兴盛强化了英国人对"百合和玫瑰"肤色的审美。

在莎士比亚的《冬天的故事》中,主人公潘狄塔将"斑石竹"(白花和红花的杂交品种)称为"自然私生儿"。她暗示这花就如同胭脂涂抹的脸颊一样,都是对自然的侮辱。潘狄塔反对化妆和反对胭脂的态度主要源自于 16 世纪末期人们对男性和女性艺术创造力的不同看法。那时的人普遍认为,男性艺术家以上帝这神圣造物主的形象进行创作,而女性创造的艺术——包括涂画她们的脸蛋——则被(男性)斥责为一种亵渎神明的伪装,挑战了自然法则。男人们"参照生命"画画,那是对自然的描绘,而女人们"在生命上"涂画,则是对自然的损害。当然,这种言论可视为当今还在进行的性别论战的一部分,不能只从表面理解。

伊丽莎白一世天生的红发反映并强化了古老的英式审美。但是,她赋予了自己典型的英式"百合和玫瑰"肤色更多的政治含义。作为都铎王朝的君主,她将自己兼具红白特征的外貌视为都铎玫瑰的象征,而都铎玫瑰正是兰开斯特家族的红玫瑰在吸纳了约克家族的白玫瑰后产生的新徽章。当她的头发失去青春的红色光泽之后,她开始染红发,之后又戴各种红色假发。她也用胭脂抹脸并涂口红,大家都开始效仿其做法。在寄给弟弟爱

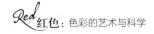

德华六世的一封附有自己画像的信件中，伊丽莎白女王提醒他，画像"可能会因为时间太久而褪色"。女王的许多画像确实褪色了，至少透明的红色已经褪去了，这误导了人们对她的印象，认为她是一个毫无生气，如鬼魅般苍白的人，脸上看不到一点血色，更别说胭脂了。画像中褪色的红颜料有来自墨西哥的干胭脂虫颜料、来自中东的藏红花颜料和来自印度的散沫花颜料。在 17 世纪，人们将它们作为化妆品，用蜡笔、铅笔和刷子涂抹在脸上。

在 18 世纪的法国，胭脂就如同爱的邀约，对卡萨诺瓦式的风流浪子以及一般巴黎人来说，胭脂是阶层身份的标志——颜色越红说明身份越高贵，就如同一枚作为凡尔赛宫出入证的徽章一般。妆容可以用来确定社会体系（"妆容"和"体系"这两个词都来源于希腊语"秩序"），它也可以被用来"装扮"社会地位。先前围绕红色确立的体系秩序可以被颠覆，不再是出身高贵才能获得社会地位，如果装扮巧妙也能获得。蓬巴杜夫人就获益于这种难得的机会，通过巧妙操作实现了身份阶层的跨越，成为了路易十五的情妇。她是一位大美人，现存许多她的画像，其中一张是弗朗索瓦·布歇在盥洗室里以画家自画像的传统形式为她画的。在画家的自画像中，画家通常面对观众，像看一面镜子一样，手中拿着画笔，我们还能看见他们正在绘制的画作的背面。在布歇的画中，蓬巴杜夫人面对着我们，手中拿着一把化妆刷，画中可见她梳妆镜的背面。她的化妆刷上还沾着红色的胭脂粉，和她涂抹胭脂的面颊颜色一样。布歇正是用了她的胭脂作颜料来为画作中这两部分上色。

这幅描绘白手起家的贵族为自己上妆的画作巧妙体现了关于身份认同和展现的概念。它同时也巧妙地将画画和化妆联系在一起。蓬巴杜夫人用来涂抹面颊和嘴唇的颜料也正是布歇用来绘画她面颊和嘴唇的颜料。大约在蓬巴杜夫人诞生的年代，让-安东尼·华多绘制完成了《热尔桑的画店》，

弗朗索瓦·布歇，让娜·安托瓦尼特·普瓦松，蓬巴杜女侯爵，1750 年，后期修复，帆布油画。
一位几乎白手起家的贵族在为自己上妆。画家用她抹脸用的胭脂来为画中人物的脸颊上色。这种
不易消逝的红色作为化妆品和绘画颜料已有几千年历史

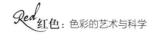

画中描绘了一家艺术商店中的贵族顾客，店里摆满了画作和镜子以及带镜子的小粉盒和化妆品。

作为对法国人浓妆艳抹脸蛋的直接回应，英国人重塑了"自然之美"的概念。18世纪的英国恢复了前伊丽莎白时代要求女性妆容素净的审美。[1] 胭脂和法国时尚的关系也解释了为什么英语世界要用一个法语词"rouge"来称呼胭脂。1850年前，英国只制造少数几样珍贵的化妆品，然而法国仅巴黎一地就有超过700名雇佣工人制造化妆品（包括一名英籍首席化学家，他被公认发明了最好的深红色胭脂）。但是胭脂也并未远离英国人的梳妆台太久。

在19世纪中叶，一些胭脂仍然使用前面提到的古罗马时代用的有毒物质制作，但在工业化的维多利亚时期的英国，这些含有重金属原料的胭脂又显示出一大缺陷——遇到重度污染空气中的硫黄就会变黑。[2] 这是一个很严重的问题，因为虽然居住在空气清新的乡间的时尚妇人们也需要化妆品来使她们的面颊保持红润，但化妆品的主要消费者还是城市居民。1890年，伦敦时尚杂志认为有必要警告消费者"一滴氨水就会让任何含有水银的化妆品变黑。此外，虽然许多扑面粉和胭脂本身无害，但如果不恰当地和其他化妆品，例如香水一起使用就会有危险"。

发表于1902年的《变美的艺术》一书为抵制胭脂（和其他一些威胁女性美丽的东西，比如自行车）展开了最后一搏。到了20世纪20年代，化妆在城市中再也不受限制，也不再是身份的象征。长久以来作为胭脂原料的墨西哥干胭脂虫和西班牙朱草根中也加入了来自化学家实验室的人工合成新颜料，比如立索尔红盐。

[1] 在与强调规则性的法国园林类似的针锋相对中，英国人选择了兰斯洛特·布朗和亨弗利·雷普顿的设计风格，更加尊崇自然和田园风情。

[2] 事实上，好几个世纪以前伦敦的空气就变得令人窒息，弥漫着一股硫黄味，伊丽莎白一世1598年就因为焚烧矿化煤的臭味而拒绝进入伦敦。

第二次世界大战期间，国际贸易中断，生产原料都用以供应军需，但美国仍在生产化妆品。1941 年的《科学通讯》杂志向读者们保证：不必担心美国妇女们回到维多利亚祖母那个时代，用果浆涂唇，用玫瑰花瓣抹脸，1941 年的化妆潮流是追求更明亮艳丽的颜色。1940 年的含蓄妆色将让位于鲜艳的爱国红。

今天，人们消费着工业流水线生产出的大量胭脂，但从 20 世纪末和 21 世纪初起，时尚已经变得大不一样，且发展迅速，胭脂再也不能作为一根可操纵的线索贯穿起关于红的故事。一些用在传统化妆品中的红色颜料

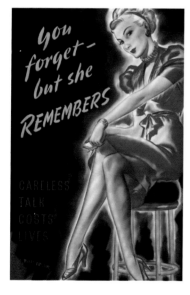

"你忘了——但她还记得：粗心大意的一次谈话会让你付出生命的代价"，水粉广告色画，画家惠迪尔为英国信息部制作的反谣言海报。20 世纪 40 年代

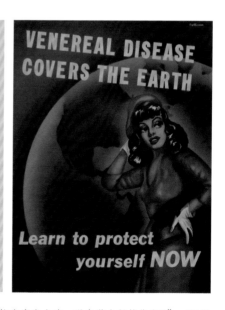

"花柳病席卷全球：现在学会保护你自己"，20 世纪 40 年代印刷，模特是 F.W. 威廉姆斯。这幅与左面的那幅海报都画着战时（红色的）涂抹着口红的不爱国的女人，暗示红色具有两面性

已经被逐步淘汰，其他一些颜料之前变得过时，现在又重新时髦起来，而且当中又多了几千种新的红色。所有的这些颜料都不是仅仅用作化妆品，且绝大部分都有多种用途。

为什么二战时美国人认为红色妆容代表着爱国？可能的解释之一就是认为红色是鲜血的颜色。这种解释将目光放在那些更古老、更不易改变的事物上，它们构筑了红色的文化背景，其中就包括动物王国中的红色。

第一章　动物王国的红色

动物用颜色来交流。例如雌狒狒用它的红屁股吸引潜在的求偶者。但大自然是复杂的，在别的动物身上，红色又可以发挥其他作用，比方说雌性和雄性的知更鸟胸前都长有红色的羽毛。这红羽毛一直以来也吸引着人类，至于原因，诗人是最清楚不过的了。还有狐狸的尾巴和煮熟的大龙虾也都是红色的。动物们会用羽毛、皮毛或外壳来展示拥有的颜色，但它们同时也蕴含着无法公开显露的颜色。这些动物体内隐藏的颜色有很多，比如"印度黄"是从喂食芒果叶的奶牛尿液中提取的，"提尔紫"和"绿松石蓝"则是从地中海海螺的腺体中提取的。几千年来，人们也从其他软体动物中提取了相似的颜色。从烧焦的象牙和骨头中可以提取出一种偏深的暖黑色，而从碾碎的骨头和贝壳中则可以提取出柔白色。以上种种都暗示着动物界中隐藏着数不清的颜色，但最多的还是各种红色。

动物能提供的最明显的红色就是它们喷溅出的血液。献祭动物——在仪式进行的特定时刻献上戏剧性的一抹血红——有着很长的历史。在如今领食圣餐的仪式中，象征耶稣牺牲时的血已经变体为红酒，但仍保留着红色。献祭时留下的红色血液只能短暂存在，不是被饮用就是被清洗干净，因为如果留存太长时间，这些四处流淌的血液会让人十分反感。所以，无论是古代还是现代的艺术家，如果选择在艺术作品中使用血液，大多是出于颜色以外其他方面的考虑。

比如，在此书成书之际，英国艺术家马可·奎安正在创作以他头颅为原型的系列雕塑作品，而原料就是从他身上取出的9品脱冰冻血液。其中首个雕塑完成于1991年，之后大约每五年创作一个。这些雕塑的美学效果无疑会让人觉得有些毛骨悚然，从布满裂纹的薄冰下显露出一片血红，这血红的价值应当更多体现在创作理念上而非色彩艺术上。（据称英国著名艺术品收藏家查尔斯·萨奇以13000英镑的价格购得首个雕塑并保存在厨房的冰柜里，但之后在对其厨房进行扩建时，工人在施工中误拔了冰柜

红色的昆虫按照不同种类整齐地排列在一起

插头，无论这雕塑的价值到底是什么，此时想必也已经大大改变了。）在欧洲艺术当中，来自各种动物乃至人类身上的血液，经常发挥着符号性或辅助性的作用。例如其可以用作布匹染料，尽管早在 1413 年威尼斯城就已明令禁止，但直到 19 世纪它还出现在纺织品染料的配方中。

　　从动物体内提取的红色染料虽然在文化上扮演了重要角色，但其早期来源却有些让人意想不到，说起来甚至还有些不可思议。这种非常重要的红染料一开始是从一种极其不起眼的动物——蚧虫身上提取的。欧洲文化对昆虫向来不待见，但昆虫却送给他们 3 项珍贵的馈赠，除了美丽的红色染料以外，还有蜂蜜和丝绸。用以提取红颜料的蚧虫在历史上备受珍视——它们和那些以它们为颜料染成的布匹常成为东西方国家以及新旧大陆之间

竞相争夺的战利品。更重要的是，它们还可以作为外交礼物和嫁妆，巩固并增进两种不同文明之间的关系。比如13世纪早期，保加利亚沙皇将其继女许配给拉丁皇帝，陪嫁的60匹牲畜驮满了金银珠宝，还特意包裹以奢华的红绸。用以提取红色染料的最重要的蚧虫包括：印度紫胶蚧、亚美尼亚红、冬青红蚧和美洲胭脂虫。

印度紫胶蚧

紫胶蚧分布在南亚和东南亚广大地区，有野生的也有人工饲养的，寄生在各类植物上。和雄虫交配以后，雌虫会聚集在一起并分泌一种黏稠的树脂将它们和植物包裹起来。人们将覆盖着树脂和聚集着无法动弹的雌虫的树枝折下，作为"原胶"售卖，随后它们会被碾碎并一遍遍过滤，去除木头碎渣和昆虫尸体。在公元前4世纪印度一篇关于治国理政、经济运行和军事战略的文章中提到，紫胶蚧除用作染料外还具有药用价值，在和蜂蜜混合之后，对疲劳过度之人恢复精力有着很好的疗效。

最早开始培养紫胶蚧的可能是柬埔寨地区，之后这种昆虫和它产出的红染料一起迅速传播开来。在古希腊、古罗马时期的埃及绘画和古典时代晚期的埃及纺织品中都发现了这种染料。在11世纪北欧盎格鲁-萨克逊人的绘画颜料配方中对其也有所提及。中世纪时的人们传统上都用碱直接从紫胶蚧分泌的树脂中提取红颜料。根据画家们手稿中的记载，他们会将细细研磨的紫胶蚧虫粉放入陈化去沫的尿液中（这是古代最常使用的碱）慢慢熬煮。从紫胶蚧树脂中还可以提取出其他物质，比如用酒精可以提取出树脂漆和虫胶黏合剂。

19世纪中期，英国每年要进口300多吨原胶。19世纪末，英国诗人

威廉·莫里斯形容其"炙手可热却并不讨人喜欢"。600年前绘画装饰伦敦威斯敏斯特大教堂圣费斯礼拜堂时就用了大量紫胶红，其中也用到了其他一些颜料，比如一种和黄金一样贵重的蓝色颜料，由来自阿富汗的青金石提炼而成。由此可见，不同于威廉·莫里斯，亨利三世（威斯敏斯特教堂建造者。——译者注）无疑认为紫胶红是一种受人追捧的、高贵的红色。

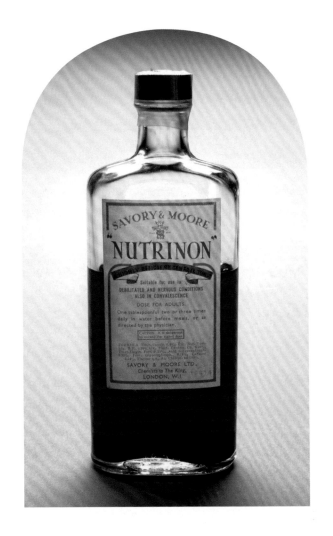

"营养剂"是一款19世纪非处方甜味补药，由伦敦萨沃里·沃森公司出品。这款补药呈现出红色主要是因为其中添加的一种中世纪阿拉伯补心剂，此外，根据根深蒂固的文化认知，人们也一直将健康和红色联系在一起

亚美尼亚红

另一种蚧虫寄生在山谷底的草根上，怀孕以后就会将自己固定在寄主植物上，常见于阿勒山地区，即土耳其境内靠近亚美尼亚和伊朗边境的地方。用这种蚧虫制成红染料并加以使用的最早书面记录出现在一份战利品清单中，公元前714年，亚述国王萨尔贡二世大败乌拉尔图国王，其战利品中就包含了阿勒山地区的红色纺布。

亚美尼亚人以善于经商著称于世，这种蚧虫生长的地区横跨重要的东西方商道——阿塞拜疆、亚美尼亚和格鲁吉亚构成的一条连接黑海和里海的陆上通道。阿拉伯历史学家和哲学家以及在1404年出使撒马尔罕的西班牙外交官罗·哥泽来兹·克拉维约都提到过这种蚧虫和由它制成的染料。由于亚美尼亚红生长在繁忙的全球性商道上，其用途很可能被广泛传播，但也很难在历史文献中找到明确记载。原因可能是它的名字和另一种用于生产红染料的昆虫——冬青红蚧极易混淆。

这种蚧虫的亚美尼亚语名字叫作"garmir"，来自于巴拉维语"kalmir"。随后又由此衍生出希伯来语"karmir"和波兰语"kirmis"并最终演化为英语"kermes"，即冬青红蚧。所有这些词的源头都来自于波斯语"kirmiz"和梵文"kirmira"，意为"虫子"或"虫子的"——拉丁语为"vermis"。蚧虫表面上看起来像是长在树上或草上的果子，但从它们的名字就能清楚地看出很早以前人们就知道了它们确切的生物学属性。但是，由于不同蚧虫名字间具有通用性，所以人类使用亚美尼亚红的历史可能被记录到了冬青红蚧身上，至少在欧洲人记录的历史中是这样。

地中海冬青红蚧

冬青红蚧寄生在地中海沿岸的一种冬青橡树上。作为生产红色染料原虫的宿主植物，这种外形酷似灌木的橡树备受重视，提格拉特帕拉沙尔一世（亚述国王，约公元前 1115—前 1077 年在位。——译者注）在公元前1100 年左右将其引进亚述。虽然移植的原因史料未曾记载，但基本可以肯定是为了在当地繁殖冬青红蚧。希腊人和拉丁人似乎对冬青红蚧准确的自然属性还不太肯定。2 世纪，保萨尼阿斯（希腊地理学家、历史学家，著有《希腊游记》。——译者注）将其描述为在冬青橡树的"果实中繁殖"，那"果实"实际上是固定在橡树上的母虫，它们在母虫体内孕育。对于冬青红蚧起源的误解在某些方面一直延续至今。

关于冬青红蚧最早的记录出现在公元前 2 世纪耶稣诞生以前，其中提到一位腓尼基商人将它带到伊拉克北部。腓尼基人在公元前 10 世纪以前还将它带到了埃及。大约在耶稣诞生的时代，普林尼曾赞叹用冬青红蚧制作的红颜料染成的服饰"可与鲜花媲美"，并提到这些服饰仅供军队使用。普林尼还提到冬青红蚧的养殖范围遍布地中海，西班牙人缴付给罗马人的赋税中有一半是使用冬青红蚧支付的。

冬青红蚧也用于食物和饮品。在法国南部的洞穴里找到了新石器时代用冬青红蚧染成的纺织品和混合着肉、大麦以及冬青红蚧的食品，基本可以肯定它不是作为染色剂加入食品中的。几千年以后，苏美尔人、腓尼基人和希腊人也将冬青红蚧加入了他们的食谱，主要是用作药物。迪奥斯克利德斯（希腊医生和药剂师，被称为药理学之父。——译者注）和普林尼都曾提到将冬青红蚧作为膏药使用，将其在醋中磨碎并涂在伤口上可以促进伤口愈合。随后，巴格达一所医学院将冬青红蚧研制成补心剂，经过蒙彼利埃（法国南部城市。——译者注）一家著名医学院的改良和推广，这

种补心剂在 13 世纪的欧洲广受欢迎。这种药剂原始的制作方法充分利用了昆虫给予人类的所有 3 种馈赠——从一段一段着色的虫丝中提取出冬青红蚧分泌物，加入糖并熬煮到像蜂蜜一样黏稠。欧洲的药剂学家们在此基础上形成了自己的配方，并生产出一种甜药剂。这种甜药剂中常含有毒添加物，例如在给伊丽莎白一世时期驻法国大使配制的甜药剂中就含有麝香以及琥珀、黄金、珍珠和用独角兽角碾成的粉末。

冬青红蚧十分常见，因为它可以作为染色剂或调味剂加入食物，可以用作药物，也可以制成染料和颜料。历史上很多东西都可以既用作调料，同时又用作药材和颜料，这些都能从药商手中买到。在世界性进出口中心威尼斯，15 世纪末以来，颜料只有从专门的艺术家商店中才能买到。而在其他地方，直到 17 世纪，药商既贩卖药材，也贩卖调料和颜料。几千年来将这种红色昆虫用于药物中的传统极大影响了人们对红色的认知，将其视为健康的象征。红色和健康之间的这种联系也可视为串联起红色意义的这条红线的一部分。

18 世纪中叶，佛罗伦萨新圣母玛利亚教堂的多明我会修士将冬青红蚧制成的补心甜药剂改良成一种红色甜酒叫作"胭脂红酒"。这种酒大受欢迎并带动了另一种红色酒精饮品——金巴利的发展。但其实金巴利的红来源于另一种蚧虫——胭脂虫。人类主要用到两种含有红色物质的胭脂虫，一种来自旧大陆（就是在哥伦布发现新大陆之前，欧洲人认识的世界，主要指欧洲、亚洲和非洲），另一种来自新大陆（美洲）。

旧大陆胭脂虫

在旧大陆，人类利用胭脂虫的历史几乎和冬青红蚧、亚美尼亚红一样

久远，并且在中世纪晚期的西欧，胭脂红取代它们成为最负盛名的红色染料。这种昆虫和亚美尼亚红一样都寄生在草根上，从瑞典、波兰、中欧和东欧到西西伯利亚，向南一直到黑海都有养殖。它的寄主植物主要是一种有茎节的草，人们一般称其为"硬花草"，这个词可能来源于瑞典语。

怀孕的母虫在夏至前后产下幼虫，传统上一般以圣约翰诞生日即 6 月 24 日作为标记。这类植物一般喜欢生长在沙地当中，收割胭脂虫的一般流程是将植物连根拔起，然后在植物的根茎上轻轻地挑出胭脂虫，一般每株不超过 50 个，之后将植物种回去并留一些虫子在上面用于第二年的繁殖。挑出的虫子会在醋熏灭活和烘干后上市交易，人们形象地将其称为"圣约翰之血"。

人们对古希腊-罗马时期埃及和叙利亚的纺织品进行了化学分析，确认其中含有这种胭脂虫制成的红染料，而且"圣约翰之血"或称"波兰胭脂虫"可能也传到了中国。西方现存对其最早的记录是在 9 世纪，当时烘干的胭脂虫可以用来支付租金以及缴纳什一税，这一传统延续了 500 年。直到 17 世纪，硬花草、波兰胭脂虫和胭脂虫红颜料还经常被药草商和医药植物教学提及，到了 18 世纪，它依然在颜料的使用中占据重要地位，伦敦皇家学会的《哲学学报》还刊登了关于它的研究报告。但从 16 世纪中叶开始，旧大陆的胭脂虫已经逐渐被新大陆的胭脂虫所取代，这种新的胭脂虫更易养殖，产量丰富，因此也远比旧大陆的胭脂虫便宜。

新大陆胭脂虫

这种新的胭脂虫生活在墨西哥和秘鲁。当西班牙人到达新大陆时，他们发现当地土著居民成体系地收割并利用这种昆虫已有将近两千年的历

史。如同旧大陆胭脂虫可入药，当地的阿兹特克人也将他们的胭脂虫当作药物使用，担任菲利普二世御医的弗朗西斯科·埃尔南德斯还将它带回了欧洲。此外，新大陆的胭脂虫和旧大陆的胭脂虫一样，可以用以缴纳什一税和贡赋。（特拉西亚科、科伊斯特拉瓦卡和奎拉潘等殖民省在1511—1512年就向宗主国缴付了4420千克的干胭脂虫。）新大陆的妇女也如同欧洲一样使用胭脂虫制作的化妆品。一位最早到达墨西哥的西班牙人对当地市场上红色布料的种类之丰富大加称赞，认为它可以比肩甚至超过格拉纳达（西班牙格拉纳达省省会。——译者注）的丝绸市场。

西班牙人很快认识到这种新大陆的胭脂虫比旧大陆的胭脂虫更为优质，每条虫可提取的颜料量更大，目前还不清楚这是与生俱来还是经过几个世纪选育的结果。但不管哪种原因，新大陆的胭脂虫确实需要人工饲养，并且和生长在种植园外的野生品种大不相同。

新大陆的胭脂虫寄生在仙人掌类植物露出地面的部分，因此取用更为方便。其主要的寄生植物是刺梨，也被称为印第安无花果。一开始人们主要采摘这种多汁的果子，后来发现寄生在它身上的胭脂虫——最初被误认为是害虫——更有价值。刺梨的形状和身上的尖刺使其成为建造围墙的绝佳选择，此外它还能被用作食品和药物。为了在仙人掌上饲养胭脂虫，人们做了许多工作：给园圃施肥（木灰、海岛粪、农家肥）、为仙人掌遮风挡雨、点火预防霜冻、定期清洁、每两到三年还会让植物轮换休息、为老植物竖杆支撑、种植满10—15年的植物会被舍弃，换上新株。此外，胭脂虫的天敌——从蜘蛛、老鼠和蜥蜴到火鸡、蛇和犰狳——都会被严加防范。

饲养的胭脂虫一般90—120天就能成熟，一株植物一年能收获两三次。成年的胭脂虫个头足有四季豆那么大，人们会将它们轻轻从植物上摘下来。其中一些会被杀死晾干卖去做染料或充当赋税，另一些则会用以继续繁殖。它们在仙人掌上产卵，虫卵会被移入人工巢穴中培育或是用狐狸毛刷精心

11

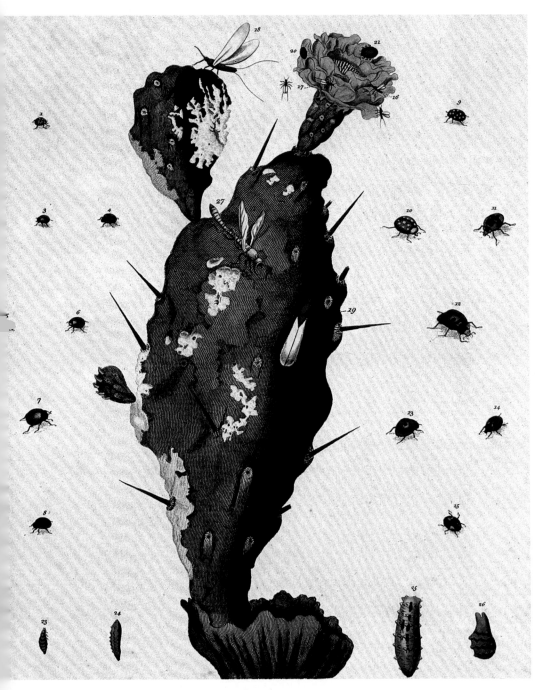

胭脂虫、仙人掌和昆虫，包括用以制作红色染料的美洲胭脂虫。彩色蚀刻画，作者为 J. 帕斯和 J.E. 伊勒

挑选出来放回原来的植物上饲养。最初，西班牙政府并未鼓励饲养这种胭脂虫，但种植园数量快速增加，其中一些是为传教事业寻求资金支持的多明我会修士建造的。

胭脂虫脱水后看起来像是枯萎的浆果，被称为"虫粒"（grains）。用胭脂虫染料染成的红布匹——染料可能比布匹还贵——称为"生染"（ingrained）布料。"生染"这个单词在英文中也可用来形容难以移除或是根深蒂固的信仰和习惯，其来源就是因为用胭脂虫染料染成的亮红色布料久不褪色。

第一艘载满墨西哥胭脂虫干的货船于 1526 年到达西班牙。其后胭脂虫干的进口量飞速上涨——1578 年从秘鲁进口的胭脂虫干就到达了 72 千克——尽管西班牙使用这种原料，他们却没有意识到其价值潜力，以至于在最初进入欧洲的 25 年间它们很少被用来染布。随着 16 世纪 50 年代这种胭脂虫干被运到英国，西班牙每年从墨西哥运回的胭脂虫干已经从 1564 年的一小支船队发展到 1600 年的超过 13 吨。英国和西班牙之间的贸易被 1588—1604 年两国之间断断续续的战争所影响，但一份研究表明，1613 年就有 20 艘船为英国萨福克郡的染厂运送胭脂虫干，当地的染厂消耗了每年西班牙进口胭脂虫干的七分之一。17 世纪 20 年代，西班牙进口的新大陆胭脂虫甚至（被荷兰人）卖到了波罗的海国家，这里之前是西欧国家进口旧大陆胭脂虫的主要来源地。贸易船只经过哥本哈根和马尔摩海峡的缴税记录显示，每艘船装载的胭脂虫干价值都超过 1200 英镑。新大陆胭脂虫价格不菲，很多 17 世纪的欧洲国家商人将它带到土耳其、印度、菲律宾和中国。

尽管起步稍慢，但在不到几十年的时间里新大陆胭脂虫就改变了欧洲的传统染织业，并对世界其他地区的红色布料产生深远影响。更为重要的是，它是为数不多的几种决定了当今贸易方式的商品之一，影响力仅次于新大

陆出产的银。旧大陆的胭脂虫例如冬青红蚧、亚美尼亚红和紫胶虫等垄断了欧洲染织业近千年，新大陆胭脂虫的出现打破了这种垄断。对红色布料的需求得到满足，相应的染织工艺和贸易基础设施也得到完善，但原料供应路线和贸易规模突然改变。所有欧洲国家都尝试控制美洲胭脂虫的流入，从中牟利的同时也保护自身免受旧体制崩溃带来的伤害，因为新大陆胭脂虫的流入深刻改变了旧的生活方式。贸易经济在欧洲兴起，市场上有五种类似的红颜料，每一种的供给都不断波动，需求也受时尚风潮的影响反复无常。此外，各国也都实施了新的进出口控制措施，授予新的贸易垄断权和经营特许证，对原料、加工品和制成品征收新的赋税。例如西班牙政府禁止在美洲生产奢侈品布料，并在长达 250 年的时间里禁止美洲大陆出口活胭脂虫。

许多新的贸易政策要么毫无效果要么适得其反。人们灵活采用各种办法规避新政。早期美洲胭脂虫贸易的一种方式是海盗劫掠，英国在这方面尤其活跃。伊丽莎白一世从官方层面支持对西班牙船只的袭扰，海盗（西班牙对其称呼）或武装民船（英国对其称呼）在英国港口卸赃物时会依规缴纳关税。根据胭脂虫进口关税记录和法庭对逃税者的审判记录显示，从事这项营生的著名海盗不在少数，包括理查德·格林菲尔德、皮特·伯格曼、约翰·霍金斯、罗伯特·弗里克以及约翰·瓦特等。在和艾塞克斯伯爵行驶去加迪斯（西班牙南部港口城市。——译者注）的旅途中，甚至连诗人约翰·多恩也参与了这项犯罪或者叫贸易活动（具体怎么称呼主要取决于你的立场）。他曾在一首讽刺诗中绘声绘色地描述起"海盗"和"满载胭脂虫的脆弱商船"，无疑是来自于这段个人经历。

一艘货船在 1607 年的经历向我们展示了早期新大陆胭脂虫贸易的复杂性。一伙弗拉芒人在塞维利亚港口将墨西哥干胭脂虫运上"珍珠号"货船扬帆起航，行驶途中被一股替荷兰人卖命的英国海盗劫持。这艘船和船

上的货物（为了逃避关税）被掳往巴巴里海岸（位于非洲北部和西北部。——译者注），并卖给一个受葡萄牙人资助的犹太商人。船上的货物被转到"约拿单号"货船上送往英国，途中又换到了"皮特号"船上。当"皮特号"到达伦敦时，货物按官方规定报关，这些英国海盗（或者叫武装者、投机商）共缴纳907英镑税款。他们立刻将这批货物转卖出去，获得3000英镑。此时，原船主向法庭提起诉讼要求追回这批货物。欧洲猖獗的海盗活动最终还是逐渐被控制住，但并不是依靠军队而是得益于国际商贸规则的改变。

脱水后形如金属的胭脂虫干或称为"虫粒"透露出些许微红。人们因为能制作红色染料而饲养并贩卖这种昆虫。每颗"虫粒"的宽度大约在3—5毫米

　　新大陆胭脂虫的巨大利润也激励着一批探险家。理查德·哈克卢特（英国地理学家、航海家，在英国殖民弗吉尼亚活动中发挥重要作用。——译者注）曾指示马丁·弗洛比舍（英国航海家、探险家。——译者注）寻找胭脂虫，这项工作也成为1609年建立弗吉尼亚殖民地的一项重要任务。西班牙认识到了拥有墨西哥的好处，并通过隐瞒胭脂虫红色染料的来源来维护这种优势。一份1599年的记录显示，西班牙人将美洲胭脂虫描述为长在豆荚里的豆子，到了收获的时候人们砍下茎秆并脱粒，然后再次播种。这种误导性的信息记录，使得美洲胭脂虫的生产成为历史上保护最好的商业秘密，甚至连在伦敦新成立的皇家学会的科学家们费尽心思也没能破解其中的奥秘。

　　美洲胭脂虫进入欧洲之时正巧遇到传统行会制度瓦解以及宗教战争导致的大量佛兰德（中世纪时西欧的一个强大公国，现分属比利时、法国和荷兰。——译者注）染织手工艺人移居国外。这些难民建立了新的染织业中心，而且高级工匠在欧洲范围内的流动也促成了新技术的传播。例如利内利斯·德雷贝尔从荷兰移居到伦敦东部并带来了改良的染织技术，助推了英国早期工业化的发展。

　　备受追捧的美洲胭脂虫恰逢在社会剧变之际来到欧洲，这也意味着这种小小的红色虫子将对世界历史产生与其自身不成比例的巨大影响。欧洲人在16世纪和17世纪对抗新大陆"虫粒"（grain）洪流涌入时的经验如今已经变得在全球市场运行中"根深蒂固"（ingrained）。

第二章　来自东方的树

红色是一种有着深刻含义的自然信号。而由于大多数人类早已不在野外求生，而是从超市中获取食物，我们已经遗忘了如何读取自然信号，只能通过报纸和杂志知道红色的浆果和蔬菜非常"有益于健康"，并且颜色越深，效果越好。这些植物的红色来源于花青素、类胡萝卜素和番茄红素这几种成分，它们同时也是抗氧化剂。被人们食用以后，这些分子能够清除人体内散布的自由基，如果让这些自由基不受束缚在人体内自行其是，人会加速衰老。

这种说法可能听起来很新鲜，但"一天一苹果，医生远离我"的谚语却早已代代流传，虽然古人没有给出具体的科学解释。现代研究表明，鸟类也明白这个道理。果子所含花青素越多，颜色就会越深，鸟类也越喜欢吃。如果花青素含量十分丰富，水果甚至会呈现出紫色和黑色，但是当受到挤压，流出来的一般是红色汁液。一些植物依赖鸟类传播种子，鸟类食用它们的果子以后会将种子通过粪便排出体外；而鸟类又通过颜色来选择食物，作为种子传播媒介的鸟类更喜欢食用富含花青素的颜色深红的果子。这样一来，由于食用深红色果子，鸟类有了更健康的饮食，同时由于结出深红色的果子，植物也能更大范围地传播种子。

科学研究提倡简洁明了的研究结论，但生活中的情况却常常是复杂的。例如，西蓝花也"有益于健康"，但它就不是红的，而具有剧毒的茄属植物浆果虽然是红的，却未必是个好东西。正如我们所知，一些研究也表明，动物在选择进食的植物时除了颜色还会受其他因素影响，所以那些需要借由他人帮助传播种子的植物除了用颜色吸引动物以外也还有其他办法。19世纪，查尔斯·达尔文提出观点认为植物的花是吸引昆虫帮助授粉的性器官，这样说来你可以将花看成是商业"广告"或"商标"，而蜜蜂则是忙碌商场里熟知各家广告的购物者。这个理论模型较为符合现代观念，但其他一些研究也显示，关于花朵颜色的成因及其隐含之意仍然有很多未解之处。

　　植物为我们提供各种各样的色彩，比如玫瑰就因其美丽的红色而被人称道。但玫瑰红的命运和玫瑰自身的命运是紧紧联系在一起的。每片玫瑰花瓣都有美丽的颜色，它们可以用来抛洒在婚礼上（比如犬玫瑰的粉色花瓣就是心形的），也可以用来装点食物和饮品，但几天之后随着花瓣枯萎这颜色也会消逝。若是花瓣留在玫瑰枝上未被摘下，则颜色会留存得久一些，但最终还是逃不过枯萎凋谢的命运。哪怕脱水压平，其色彩也会大大流失。苹果、草莓和西红柿身上的红色看起来很坚固，但也都是暂时的，因为水果无论被摘下或是留在果树上都会腐烂，除非被食用。

　　欣赏大自然赋予植物的红色就需要依照大自然的方式——严格受制于时间。这种限制也是它们魅力的一部分。17 世纪荷兰虚空画派就很善于挖掘美丽的果子和花朵短暂易逝的自然属性，他们用作品来歌颂这种短暂，并且用与之相悖的尽可能的长久来记录这种短暂，但他们不能用从红花中提取的红色做颜料进行绘画，也就是说花的红无法真正转化为画作上的红。

红色和健康：山楂和玫瑰果。很早以前人类就收集并储存玫瑰果作为冬日维生素 C 的补充剂。山楂也是一种很流行的营养食品，但近来被发现含有毒素（其果仁和苹果仁一样都含有氰化物）

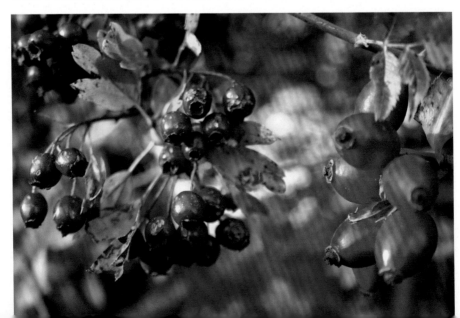

如果想从植物界中寻求保存时间更长的红色就要把注意力放在那些不太显眼的植物身上。即便它们产量稀少，但这反而增加了它们的价值，并增强了这种红色的地位和神秘感。

首先要在这儿提到的几种传统植物红并非永久性的——它们见光后会逐渐褪色，但是由于缺少永久性"不褪色"的红颜料，哪怕是这种会慢慢"消逝"的红色长久以来也被人们所使用。至于具体多久以前人们开始使用这种红色已不得而知，因为即便使用，证据也已经褪色。也许和胭脂虫颜料（这种颜料更易保存、更为持久，所以留下了考古学证据）一样在旧石器时代就已经被用于绘画，但我们只能追溯关于使用这种颜料的最早文字记录。

人们"翻起每块石头"，或者说千方百计地（英语"leave no stone unturned"字面意思是"翻起每块石头"，指千方百计。——译者注）寻找红色，这里要提到的第一种植物红来源——地衣可能就长在人们翻过的"石头"上。在现代都市中，地衣常见于公墓中，如同精致、干枯、层层

红色和健康：一串颠茄。剧毒的茄属植物是毒药，但长久以来也被作为药物使用

叠叠的装饰包裹着墓碑或是攀附在未被移动过的墙上和树上。它们看起来并不像能生产出红色的原料。

地衣

地衣并不单纯是一种植物，而是两种微生物（真菌和藻类）的共生体。它的生长速度十分缓慢，但在最寒冷的苔原和最炎热的沙漠中都能存活。北极地衣一直以来都是驯鹿的食物，在没有其他食物的时候，生活在斯堪的纳维亚和北美地区的人们也会以"面包苔藓"和"石耳"为食。地衣本身并不呈现任何特别的颜色，只有当它被晾干、碾碎并经过例如醋之类的酸性物质以及例如尿液之类的碱性物质处理之后才会显露出其隐藏的颜色。这一系列提取颜色的步骤也可能不经人工干预而在自然状态下进行，如果有人在一块经受日照、常有人行走并布满地衣的岩石边歇息的话也许就会发现这种颜色。植物经过尿液或醋的处理能够改变颜色这一现象的发现让 17 世纪的科学家们兴奋不已，但早在中世纪，为书本绘制装饰画的画家们已经开始使用从植物中提取的颜料了。

地衣可作为颜料的最早记录之一出现在一份古罗马时期埃及的纸莎草文献上，其中记载了"海石蕊地衣"以及在 4 世纪时人们如何用其将羊毛染成深红或紫红色的方法。当时，用海石蕊地衣做成的染料颜色称为"螺色"，意思是指这种染料可作为从骨螺中提取的、极其珍贵的"提尔紫"染料的替代产品。提尔紫非常昂贵，其使用被严格限制——非法拥有这种染料将会被处以极刑，在这种染料中掺杂其他染料则会被砍去手脚，因此拜占庭的手工艺人在使用"螺色"颜料时也冒着极大的个人风险。（"螺色"诞生 1000 年以后，君士坦丁堡被攻陷，提尔紫彻底绝迹，大主教的长袍

从此以后也从紫色变为了红色。）

在北欧，盎格鲁－萨克逊人在染织布料中大量使用地衣染料，14 世纪初，另一种红色地衣染料——"石蕊地衣"从挪威出口德国和英国。与此同时，佛罗伦萨人开始用地衣制作染料，这可能就是古埃及的"海石蕊地衣"，佛罗伦萨人垄断了这一染料配方将近 300 年。到了 18 世纪，有更多的地衣被制成染料，包括法国的"里昂地衣"和苏格兰的"紫地衣"。来自斯里兰卡的红色地衣标本曾在 1851 年于英国水晶宫召开的万国博览会展出，当时其价格高达 380 英镑一吨，到 1935 年英国进口量还能达到 180 吨。

到了 20 世纪 40 年代，苏格兰人还会使用当地海边岩石上的地衣制成染料给哈里斯粗花呢（一种苏格兰当地布料，产于苏格兰外赫布里底群岛。——译者注）染色。而根据英国《国家地理杂志》的报道，"当地渔夫出海打鱼时不会穿这种染料染成的衫子，因为怕触礁，他们相信来自岩石的东西终将归于岩石"。据推测，当地人出海打鱼时应该穿由蛾螺提取物染成的衣服，这是一种在苏格兰当地生产并使用的紫红色染料，相当于地中海地区更为著名的"提尔紫"。

20 世纪早期，苏格兰地区岛屿上的妇人们一般穿着用茜草为原料染成的明红色衬裙以及羊毛披肩，这是一种从植物根部提取的染料。当地的男人们却不喜欢由植物染料染成的衣服。他们的这种好恶和选择告诉我们，就在几代人之前，人们对颜色原料的认知以及认为自然会对人类命运产生影响的观念还在决定着他们使用颜色的方式。

有时，对颜色原料的认知甚至决定了人们根本不会使用这种原料。比如在斯堪的纳维亚地区，当地人几乎会充分使用包括地衣在内的任何一种当地林间生物，但一种制作红色染料的完美原料被完全忽视了，这便是血红丝膜菌，瑞典人称其为"血纺锤"，英语中将其称为"血红网冠"蘑菇。

野外剧毒伞蘑菇

用阿拉伯树胶混合水彩写在羊皮纸上的"血红网冠"几个字的英文书法，作者潘妮·布莱斯，其中用到了西格丽德·霍姆伍德从伞蘑菇中提取的红色颜料

从这个名字可以看出，人们虽然没有利用它，但也知道这种蘑菇可以提取红颜料，因为这种蘑菇外表看起来并不太红却被冠以这样的名字。传统上瑞典人不喜欢用这种蘑菇是因为在民间传说中，这种能够一夜之间像被施了魔法一样长出来的蘑菇和山精有关，任何一个住在森林里的神志清醒的北欧人都不会冒着惹怒山精的风险去使用这种蘑菇。

龙血

关于另一种植物红染料的起源也有一个神奇的传说，这个传说从某种程度上对人们使用这种红颜料起到了推波助澜的作用，但一位 14 世纪的艺术家还是从实践角度对这种颜料提出了负面评价。那就是钦尼诺·钦尼尼，他说："放弃它吧，也别给它太多的赞美，因为它决不能给你带来什么好处。"他之所以这么说是因为龙血会褪色，但它已经有了上千年的使用历史。在提到海石蕊地衣的那份古埃及纸莎草文献中也提到了龙血，记载了用龙血将水晶仿造成红宝石的方法。到 19 世纪时这种染料还在使用，主要用作金器的漆料、画作的釉料或是玻璃画的颜料。

根据大阿尔伯特（中世纪著名神学家、哲学家和科学家。——译者注）在 13 世纪时的记载，当时的医生认为龙血是一种"植物的浆液"。但是，关于龙血的起源却并没有出现在记录植物和植物制品的草药志上，而是出现在记录和传播有关动物传说的动物寓言集中。据其记载，这种红色物质由龙和大象的血液混合之后凝结而成。龙血传说出现在一棵树边，龙在这里埋伏袭击了一头路过的大象。藏在树枝中的龙在大象经过时落在它的背上，缠住猎物并越绕越紧直到大象窒息而亡。大象在挣扎中倒地并压死了龙。可见这是一场两败俱伤的战斗。

这个关于龙血诞生的故事看起来非常不可信，那是因为现代世界倾向于追寻事物表面呈现出来的实意，而寓言则更为看重故事背后蕴含的寓意。人们常在谈论如何制作染料和颜料或者仿造红宝石等技术问题时讲到这个故事，因此这则古代的寓言故事更像是现代人说的"思维实验"（思维实验指在头脑中对假说的含义进行评估。——译者注）。比如在 20 世纪，当爱因斯坦说他骑着一道光在他面前的镜子里看自己的影像时，没人会认为他真的这么做了。爱因斯坦这是在做一个思维实验，仅仅是为了阐述光的速度和观察者自身有关这个理念。同样，龙血来源的寓言故事也是一个思维实验，所要阐述的是万物起源的概念。它用寓言故事的形式更细致地解释了《圣经》中"起初上帝创造天地"所要表达的意思。

故事中两位主角各有其特性——例如大象超长的记忆力和龙滚烫的血液——表明一切现实事物都由两大基本元素构成。故事中的大象和龙可视为亚里士多德笔下"形"和"质"两大概念的形象化展现，它们之间的互相毁灭和互相转化表明世间万物都以某种"形态"呈现并通过某种"物质"表达。这则大象和龙的寓言故事实则是对古希腊"形质论"的探索。一则探索宇宙起源的故事和一种红色物质之间有着联系，这完全合乎情理。关于龙血的故事可能听起来有些奇特，但在寻找红线的过程中这绝不是误导

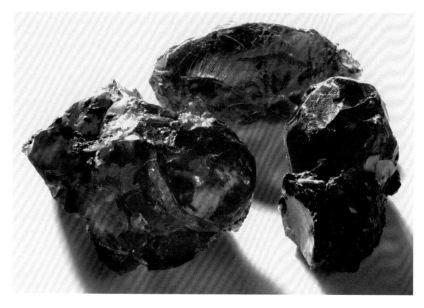

龙血树脂，看起来就如同"哈利·波特"系列电影第一部中虚构的魔法石

我们的"红色鲱鱼"。

　　这则故事由普林尼在 1 世纪最先提出，之后在中世纪的大量动物寓言集中都有描述，在 17 世纪的炼金术文章中也曾出现。尽管大家都知道龙血实际上出自何处，但得益于其形象生动的表现力和蕴含的深刻哲学思想，这个故事还是一直流传至今。那份古埃及纸莎草记录的红宝石仿制配方中曾提到龙血其实是"巴勒斯坦香胶木的树脂"。龙血实际上来源于 4 种树木，最早进口于东南亚。它们和紫胶虫一样来自东方，曾是东方财富的象征，在几百年后激励着勇敢的欧洲探险家"探寻更遥远的东方，那太阳升起和艺术起源的地方"。

　　之后的欧洲探险家希望通过向西行驶找到一条去往东方的道路，此间他们偶然在新大陆发现了可制作龙血的树。而且事实证明龙血不是第一种

起初从东方传入，随后又从美洲大陆进口欧洲的植物红染料。

巴西苏木

现在我们都认为巴西是一个国家的名字，但最初这是一种从东南亚苏木中提取的红色染料的名字。在1233年伦敦的进口货物清单上就能查到"巴西"这种红色染料的名字。根据《牛津英语辞典》所述，这种红色染料的名字可能来源于法语，有破坏、弄碎或是燃烧着的木炭的意思。其词意来源和这种原料的自然属性有关，它只有在被破坏弄碎之后才会流出像燃烧的木炭一样的颜色。不同于龙血是从受伤的树中自由流出的树脂，"巴西"必须从坚固的原木中人为提取。

几个世纪以来欧洲人都从东方进口苏木，殖民美洲以后发现了其他一些可提取红染料的树并迅速开始使用。最早发现这些树的地方在南美，人们把用它制成的红色染料的名字"巴西"给了这片土地，就如同殖民者用"银"（读作"阿根"）命名了和它相邻的土地——阿根廷，因为那里盛产银矿。（爱尔兰西部有座神秘小岛也叫"巴西"，它在19世纪已经从地图上消失，但它的名字应该不是来源于红色染料。在古爱尔兰语中，"巴西"有美丽或者力量的意思，但是作为在爱尔兰西边即日落方向的一座岛，说它的名字和红色有关也无任何不妥，如同日落红色之岛"厄律忒亚岛"，赫拉克勒斯就是从这座岛上偷走查里昂的"红牛"。）直到1724年，宾夕法尼亚州还在利用巴西苏木的高额利润诱惑吸引着人们前往投资（宾夕法尼亚的字面意思就是"宾的森林"）。[1]

[1] 树木显然是这地区显著的特点，因为宾夕法尼亚的字面意思就是"宾的森林"，宾指的是海军上将威廉·宾（1621—1670年）。

刚刚经过研磨和过滤的巴西苏木提取物所呈现出的夺目（但易消褪）的红色

　　用巴西苏木提炼染料非常耗费人工。砍树和削木头可比摘虫烘干辛苦多了。在最初利用巴西苏木的时候，这些活儿都由奴隶来做，但因为木头上的红色会褪色，所以削木头制作木屑这道工序最好是在制作染料时实施，而非在跨越大半个地球把它们运到欧洲之前。因此，在 17 世纪，荷兰人——当时荷兰有欧洲最伟大的商人并拥有欧洲最好的染织工业——开始在阿姆斯特丹处理巴西苏木原木。

阿姆斯特丹有几座监狱。在施宾惠斯女子监狱，犯人们从事纺织劳动，而拉斯普惠斯男子监狱则在 1602 年被赋予了处理巴西苏木原木的独家特许权。这项工作由体格强壮的犯人和重刑犯承担，而让犯人从事重体力劳动的制度也使得监狱得以自给自足。监狱的管理方与阿姆斯特丹主要的染织业主都签订了合同，为他们提供这种独有且昂贵的红色染料。但拉斯普惠斯监狱也有竞争对手，有人会非法使用风车磨制巴西苏木木屑。用风车做成的染料价格低于监狱制作的染料价格，尽管有法律保护，而且非法染料制作者也面临被检举揭发的风险，但荷兰人用囚犯处理巴西苏木的方式还是逐渐被证明不可持续，并终于在 1766 年寿终正寝。

尽管提取这种红颜料要经过各种艰辛的劳作，但人们都知道这种红色会很快褪色。在 16 世纪，人们形容它"虚假""具有欺骗性"，在此之前的 1488 年，慕尼黑画家职业行会就将"巴黎红"颜料列入禁止使用名单，因为他们认为"巴黎红"这个品牌的颜料是用会褪色的巴西苏木制作而成。实际上，从配方来看，"巴黎红"可能是用巴西苏木、茜草、冬青红蚧和紫胶虫混合制作而成，所以这个牌子颜料的持久性主要由商品的批次来决定。只有一种植物红颜料不会褪色，因此同其他植物染料相比显得很出众，那就是茜草染料。尽管各种不同的昆虫红染料不断想尽办法谋求在市场上的优势地位，但丝毫不能影响茜草染料，它一直是且如今仍是一种卓越的植物染料。

茜草

茜草红染料来源于茜草科植物，这是一种在全世界都随处可见的植物，既可野生，也可人工种植。对于制作染料来说，其中最重要的一种叫染色

茜草，但其他种类的茜草也可以提取红色颜料。茜草能长到近两米高，它最早生长在西亚，并在很早的时候就传播到南欧，之后被摩尔人带去了西班牙。在16世纪的荷兰、17世纪的法国南部和18世纪的阿尔萨斯地区，这都是一种十分重要的农作物。从植物长出地表的部分丝毫看不出这种植物和红色沾边——它的茎和叶子都是绿色的，花是黄色的，果子是黑色的。在地下的部分，它的根是暗棕色的。但在许多地区，这种植物的叫法都和红色密切相关——例如在希腊语中叫做"erythrodanon"，在拉丁语中叫做"rubidus"，这两个词都与红色有关。

与其他动物红和植物红一样，茜草红既可作为化妆品，又可作为食物染色剂以及用以治疗伤口的药物。茜草红主要的作用还是染布料，但是要用茜草做出正宗的红色染料需要高超的技巧——如果技艺不精，做出来的红染料就会带着些许暗黄或是棕色。16世纪晚期，制作茜草红染料最好的是近东地区，英国还派出了一名染匠隐姓埋名来到波斯偷学技艺。在欧洲，最早学会制作这种"土耳其红"的是法国，1790年一位法国人将制作技艺卖给苏格兰人，使其能够对羊毛和棉布进行混染。（茜草红主要附着在棉布上，而其他红染料主要附着在羊毛上。）制作茜草红的时间需要几周，工序中还包括吸收由羊粪和人尿等原料制成的溶液。1804年，《哲学杂志》公布了制作茜草红的配方。

茜草到目前为止仍然是制作红染料时最常用到的原料。它的成本是冬青红蚧和胭脂虫染料的三十分之一，但做出的染料持久性和它们一样好，而且如果工匠技术高超，茜草红的颜色亮度也不比它们差。在英国，茜草主要依靠人工种植，产量能够自给自足——直到14世纪英国从未进口过茜草，但也禁止出口。茜草红不像拜占庭的提尔紫，其使用受法律严格限制，也不像胭脂红，使用受制于成本（7万条胭脂虫才能制作1磅胭脂红）。茜草红染料并不受垄断。在英国，染织业是一种不受政府监管的家庭作坊

式的农村产业，因为英国的主要经济支柱还是羊养殖业。

到了 12 世纪，英国染织业逐渐变得更加系统化、商业化和城镇化。例如在纺织之城诺威奇，在城中围绕圣约翰教堂的一片地方就叫做茜草市场。随着时间推移，茜草染织不断发展，但当地的茜草种植并未跟上脚步。到 18 世纪早期，英国染织业所需茜草基本需要国外进口，但在实际商业运作中，英国商人一般将亚麻布和棉布分别出口到荷兰和土耳其进行茜草染色。多亏了 17 世纪为逃离国内宗教动荡来到英国的弗兰芒工匠，在他们的帮助下英国人最终制作出了品质超过其对手的茜草红染料。在 18 世纪，奥斯曼土耳其帝国供应了世界上三分之二的茜草，茜草是他们的第三大出口商品，到 18 世纪末，英国成了土耳其茜草的最大进口商。几个世纪以来，英国在羊养殖方面一直是一流国家，但在羊毛染织方面却是二三流国家，从这之后，英国终于成功将新技术运用到其小规模的但有着悠久乡间小作坊生产传统的染织业中。

中世纪英国有各式各样的羊毛，在此基础上英国发展起了拥有多种羊毛织品的纺织业，其中一种在国际市场备受欢迎的羊毛布料，人们用其名字命名了一种红色。"Scarlet"意为猩红色，这一开始是一种布料的名字而非颜色的名字。这是一种十分奢华的羊毛布料，和丝绸一般昂贵甚至更贵重。为了保持这种布料珍贵的特性，通常会将其染成象征高贵的红色，以至于到现在人们常常将"Scarlet"作为一种颜色而不是布料了。红色布料一直代表着高贵的身份，所以欢迎名人时要铺"红毯"。

今天，走红毯可以看成是一个人社会、经济和政治身份的展示。直到 19 世纪，穿红色衣服也一直是一种身份的展示（就像涂抹胭脂在 18 世纪的法国是对自己属于凡尔赛宫廷阶层的一种展示）。深红色、紫色和金色都是皇家的颜色，每个国王都要有这几种颜色的衣服。爱德华四世在 1480 年的夏天定做了 25 件衣服，其中包括 6 件红色紧身上衣、8 件红色长袍和

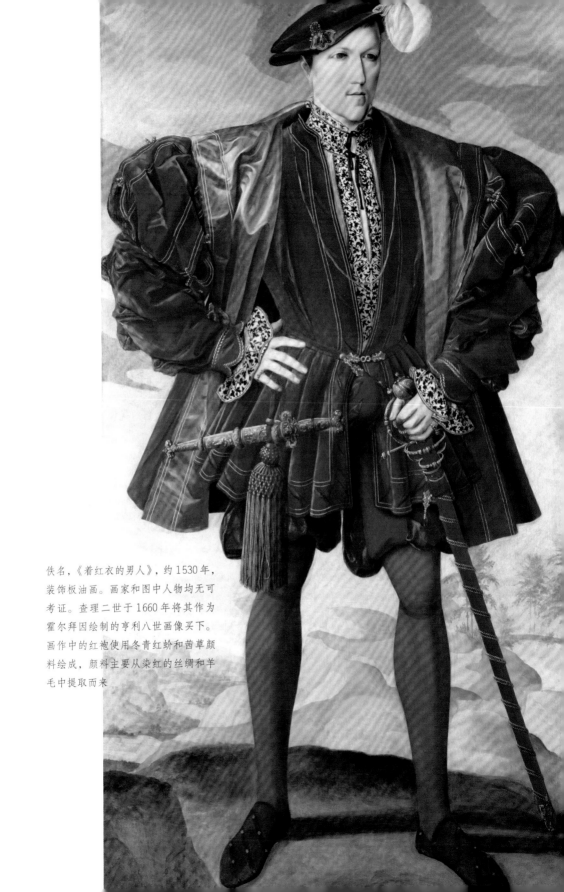

佚名,《着红衣的男人》,约1530年,
装饰板油画。画家和图中人物均无可
考证。查理二世于1660年将其作为
霍尔拜因绘制的亨利八世画像买下。
画作中的红袍使用冬青红蚧和茜草颜
料绘成,颜料主要从染红的丝绸和羊
毛中提取而来

《着红衣的男人》局部细节

两件红色夹克。亨利七世似乎对衣服就没那么感兴趣，在 1502—1503 年间，他只定制了 22 件衣服。尽管他也喜欢红色，但他之所以选择红边的胸衣主要是出于健康的考虑而非审美，因为当时人们认为红色有益于健康。（红蚧是制作药物的关键原料，它被人从口中服下能促进身体健康，而红颜色则被人从眼睛摄取，因此当时人们认为看红色的东西显然也对健康有好处。）衣服的力量是巨大的，节约法令经常禁止人们穿着某种样式和颜色的衣服。这种法令起源于古希腊，对人们的个人物品使用作出一些限制，

如今还在不同程度地发挥作用。

仅仅是从事与红色有关的工作也很能说明一个工人的地位，因为工匠的社会和经济地位一直与其工作使用的原料贵贱有关。（例如金匠和银匠都是报酬丰厚、地位较高的工匠，而锡匠和铅管工则薪水微薄、地位低下，这仅仅是因为金和银是贵金属，而锡和铅则是贱金属。）

将布料染红这一道工序的成本相当于种植亚麻和大麻（或者牧羊）加上给亚麻脱粒（或给羊剪毛）再加上梳理、纺纱、织布、漂洗、刷布和精加工这一系列工序加起来的成本。布料和染料的价格经历了好几个世纪的起起伏伏，红色染料的价格甚至能超过布料价格的两倍。如同金匠受惠于其所加工的金子，染工也得益于他们从世界最远角落进口而来的这些红色染料。有记载表明英国的纺织业主在 12、13 世纪建立起同业行会，但染织业却没有这么做——作为商人他们不需要同业行会。染织业主一般都是企业家，并且来自统治阶级。

例如，从菲利普·汀克特（Philip Tinctor, "tinctor" 有染织者的意思。——译者注）的名字就可以看出这是个染织业主，但他同时也是 1259 年埃克塞特（英格兰西南部城市。——译者注）的市长。染织业主通常能够影响并决定服装生产线上其他业主的活动。谁掌控了红色谁也就掌控了承载红色的那些东西，例如红布、红衣和能穿得起红衣的有钱人。

第三章　大地的果实

前几章可以看作是历史上几种重要的红色物质的生平传记，其中的内容不仅仅限于记录人们如何使用这些物质。如何被人类使用这只是这些动物和植物社会意义上的生命，除此以外它们本身也拥有生命。新大陆人工饲养的胭脂虫繁殖周期在 90—120 天，茜草的成熟需要两年，这些红色植物和动物的生命长短也决定了种植、贩卖以及加工这些动植物的人的职业生命。人的命运已经与这些昆虫和植物的命运紧紧绑定在一起。一根红色的木头就能吸引数千名欧洲人移民巴西，一只红色的虫子就可决定国际商贸法律中的条款。

其实，某些红色矿石也拥有和农作物一样可以支配工人职业生命的生产周期。比如秋收后人们将红色矿石挖出，整个冬天石块都被放在室外，结冰、融化、开裂，然后被丰沛的春雨洗涤。但是，矿石一般是被认为没有生命的，所以如何能为矿石书写传记呢？

从动物和植物身上——它们显然是活物——提取的红色颜料主要是流动的液体，常用于染织布匹。当然布匹也来源于活物，例如羊和亚麻，并且布匹做成衣服后，人们将布匹的垂摆和红色的闪耀穿戴上身，垂摆随步而动，红色闪闪发光，这衣服就像活了一般。

而另一方面，从了无生气的矿石身上得到的红色则是坚硬的固体，人们使用它的方式也不相同。大多数矿石颜料都会被碾碎和液体混合，干了之后会留下一层固体：如果很薄，那一般是画作的涂层；如果很厚，则会像玻璃或珐琅一样被切割。不像流动的植物红或动物红，用矿物红做成的颜料一般都是静止的，和这矿石一样。大多数的矿物红会和石灰、橡胶、鸡蛋或油混合后使用，画在墙上、木板上、牛皮纸上、纸张上或是帆布上。有很多用矿物红制作的作品留存下来，历史上人们关于这些矿物颜色高超的运用技艺和其本身的美丽色泽都让我惊叹，但却很少因为其规模宏大给我们留下深刻印象。例如，人们曾用非常亮丽的颜色从里到外涂饰哥特教

红玉（红宝石、尖晶石和石榴子石），来自古文物收藏家、自然学家和地理学家约翰·伍德沃德（1665—1728 年）的藏品

堂，但由于数次反神像崇拜运动的洗礼加上人们的忽视，这些欧洲的教堂早已变成毫无装饰的石头建筑。要知道在建造之初，这些教堂曾经也像今天那些定期重新涂饰、充满生机的佛教和印度教庙宇一样，给人视觉上的巨大震撼。

有一种特殊类型的红矿石从技术角度而言就不适合用作颜料，它们的红色从未出现在绘画中或是涂在其他物体表面。这些矿石十分稀有，一旦被寻到，也没人舍得将它们碾碎。[1] 这些特别的红矿石个头很小，能够被镶嵌在黄金中，被人当作首饰佩戴。其中最典型的代表就是红宝石，当然它也不是唯一一种红色的宝石。比如还有"黑王子的红宝石"——由佩德

[1] 除非有医生需要治疗一位极富且病入膏肓的病人。

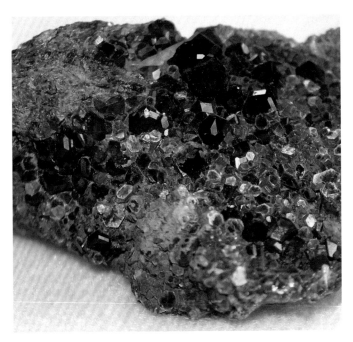

意大利皮埃蒙特的石榴子石水晶（钙铝榴石），来自地理学会创始成员
亚伯拉罕·休姆（1749—1838 年）的藏品

罗一世在 1367 年赠与爱德华三世，如今镶嵌在英国王冠上——实际上是
红色尖晶石。一些红色的石榴子石也被称为红宝石。所有这些红矿石有时
会被统一称为"红玉"，来源于拉丁语"carbunculus"，意为"闪光的碳"。
它们都显露着上乘的红色，（精心打磨后）都能闪闪发光，而且它们都是
透明的。1250 年，宝石鉴定家大阿尔伯特对红玉的这三种特质都给予了充
分的认可。

　　当然还有其他一些红色的宝石，但红宝石、尖晶石和石榴子石数千年
来都因为其兼具美丽的红色和透明的特质而被世人所赞颂。人们用各种呈
现的办法将这两大特点发挥到极致——把它们镶嵌进黄金，切平、打磨成

如同石榴石一般的石榴籽。在古希腊文明、古罗马文明、希伯来文明、基督教文明、伊斯兰文明和其他一些文明中，石榴是团结和富饶的象征。火红的颜色使其更加重要

穿面或是多平面。作为矿石，它们可能是没有生命的，但是在光的作用下，它们变得生机勃勃、闪亮夺目，特别是当它们被人佩戴在身上或是放在诸如蜡烛之类变动的光线下观赏时更是如此。

红宝石

红宝石、尖晶石和石榴子石中那充满生机的光之律动暗示我们，看似

死气沉沉的矿石中也可能孕育着生命。矿石也有自己的传记，毕竟它们一直以来都用一种默默无闻的方式支持和滋养着土地上生长的生命，而且红宝石所散发的如火一般的光也和我们认为世间万物即使是一动不动的矿石皆有生命的传统观念相吻合。红宝石的光奇异而灵动，就像关于红宝石起源的传说一样，这个传说直到近代才被世人广泛知晓。奥斯卡·王尔德写有一本关于一幅拥有生命的著名画作的小说——《道林·格雷的画像》，其中就提到了红宝石的起源。

关于红宝石诞生的传说历史悠久且广为人知，它和龙血的传奇起源颇为相似，据说红宝石或红玉最初是在龙或蛇的脑子中找到的。普林尼曾记载，龙（以及蛇怪和普通的蛇）都有一颗"高贵的石头"在它们的脑子里，中世纪的人们认为这石头"闪闪发光"且拥有"神奇的特性"，但只有"当龙还活着或是颤抖着的时候将其取出"才行。

如果想要一颗红宝石首先必须驯服一条龙或蛇。古时候人们认为可以用画有神秘符号的斗篷来驯服蛇，或是像哄孩子一样用歌声让其熟睡，但一些狡猾的蛇会将一只耳朵贴着地面，并用尾巴堵住另一只耳朵，像《诗篇》第五十八篇提到的那样，"聋得如同一只蝰蛇"。如果诱惑蛇不成功，可以试试用月桂燃烧的烟来熏它们，这个传统和在蟾蜍头中找到石头的传说有关。在一些诗歌中对其有所提及，例如乔叟的《好女人的传说》以及高尔的《一个情人的忏悔》。诗歌中也提到这石头有在黑夜中发光的特性，例如《高文爵士与绿衣骑士》和《奥菲奥爵士》。

如果说龙血是宇宙基本元素凝结成的神奇果实，那红宝石则是蛇之不幸与人类之狡诈的共同产物。

半透明红色矿石

红宝石是目前为止所有红色矿石中最珍贵的，因为它不仅是红色的，而且可以让光线毫无阻拦地透过。但并非所有的红宝石都完全透明，其中一些能将光线分散为六角星的形状，还有一些能反射出如石榴籽一般的光芒（因此将其称为石榴石）。世间万物无论是天上的还是地上的都由上帝那句"要有光"（出自《创世纪》）衍生而来，但最好的光源还是在天上——无论是太阳或是月亮，行星或是恒星——而大地则更像是光的尽头。因此光是属于上天的，地上的事物只有很少几件能让光透过。如果从地下出土的石头能让光毫无阻挡地通过，那它必定带有一些神性。

大阿尔伯特曾说，"大地上所有事物的力量都来自于天上的星辰"。事物之所以"闪亮且透明"，是因为这种力量以"高贵"的形式展现出来，事物"混乱而肮脏"，则说明这种力量被压制从而让其显得"卑劣"。宝石充满这种力量是因为它们是"由各种元素聚合而成的星辰"（这些元素包括土、水、气和火，它们是与以太这种精纯的物质相对存在的概念）。红色的宝石拥有太阳（有时呈红色）和火星（一直呈红色）的力量，这使得红宝石成为"万石之王"。（根据 17 世纪的西班牙文献，红宝石也从金牛座双星中获得力量，它们就像金牛闪闪发光的红眼睛。）大阿尔伯特认为最具力量的宝石来自东方，因为"行星的力量在东方最强大"。它们的力量与其天生透明的"高贵"特性有关，据说所有的宝石都曾在天河中被洗涤过。在人类被贬下天国之前，我们都从天河中"火红的石头"上走过。由于传统上都认为天国在东方，红宝石就是神奇的东方矿石，就像神奇的植物龙血和神奇的动物蚧虫，这两者都来自东方并可产出透明的红色。

但世界太宽广，并非所有的石头都有幸沐浴天河，因此只有少数石头

苏格兰红玉髓和红玛瑙几个世纪以来被海潮冲到英格兰诺福克郡

是透明的，而大多数则不能被光完全穿透，但这并不是区分"闪亮透明"的高贵之物和"混乱肮脏"的卑劣之物的严格标准。透明并非绝对概念，而是一个度的问题。实际上，如果石头毫不透光，它们就不会有颜色，因为所有照射在它表面的光都会被反射出去。石头之所以呈现出颜色，是因为光线和岩石之间发生了相互作用。（根据现代理论，石头呈现出红色是因为吸收了其他颜色的光而反射了红色光，否则就会呈现白色。）在如水晶般完全透明和如煤炭般完全黑暗之间，有很多石头既非透明又非不透明，而是"半透明"。

　　红玉髓是一种红色石头，大阿尔伯特形容它"呈半透明状，就像是些许透明的红土"。红玉髓的红不仅是土地的颜色，也是象征殉道和信仰的

颜色，因为它和耶稣殉难之血的颜色很相似。红玉髓位列犹太大祭司"审判胸铠"十二圣石之首——红玉髓，然后是黄玉、绿宝石、绿松石、蓝宝石、金刚石、红锆石、玛瑙和紫水晶等（出自《出埃及记》）。它同时位列天国耶路撒冷奠基之石第六（出自《启示录》），这样是符合逻辑的，因为耶稣诞生在世界的第六个时代（《圣经》中记载有七个时代，分别是无罪时代、良心时代、人治时代、应许时代、律法时代、恩典时代、国度时代，其中第六个恩典时代为耶稣降生到基督再来为止。——译者注），牺牲在一周中第六天的六点。同样，亚当也是在第六天被创造（亚当和红土的关系在之后的章节中将会讨论）。红玉髓也被称为肉玉髓，这个名字和拉丁语中的"肉"有关，而拉丁语中的"肉"，根据 6 世纪影响巨大的百科全书编纂者——塞维利亚的伊西多尔的说法，含有"创造"的含义。红玉髓被认为与人的肉体有关并被用来保胎。肉玉髓的颜色即为"肉的颜色"，通常认为可以用以止血和安定情绪。

红玉髓或叫肉玉髓，因其拥有蕴含"上天之力"的红色，并从石心中散发出温暖柔和的光，在宗教体系中是一种重要的象征物，而且经常用在药中。其他几种红色石头也极受珍视，但它们更不透明，对光线的阻挡更明显，包括斑岩和玉石，当然它们也可能是除红色以外的其他颜色。尽管红色斑岩和红色玉石看起来不透明，它们也可能和光线产生相互作用。它们可被打磨光滑，从而可以反射照射在其表面上的光线。这章中提到的最后一种红色石头也拥有多种颜色，并且不透明。它有着极其重要的文化属性，尽管不像红宝石、红玉髓或斑岩一样受人崇敬，但却也承载着十分复杂的人类情感。

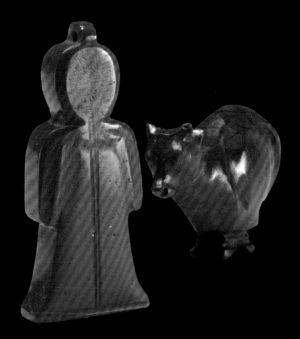

两块埃及红色玉石护身符，一块是被捆住的公牛形象，另一块是伊西斯之结，与女神伊西斯有关。
伊西斯之结明显呈现出人形，但这是无意的，可能当时制作的人也没注意到

赤铁矿

赤铁矿有两种形式——黑和红，黑色赤铁矿可以打磨到非常光滑。因
此，黑色赤铁矿石既可以吸收掉所有投射在其身上的光线，但稍稍转动角
度，也可以将这些光线全反射出去，形成一道耀眼的光芒。至于它是吸收
光线还是反射光线，这取决于你的眼睛、矿石表面和光源之间的位置关系。
赤铁矿由于可以反射出耀眼的光泽而备受珍视，简直可以与镶嵌在黑色底
托上的钻石相媲美，当然现在已经不用这种方式处理钻石来显示其光泽了，

而改用大家熟知的切割法。

红色赤铁矿则常见很多，用法也大不相同。实际上，黑色赤铁矿被粗暴地刮去坚硬的外壳后也能露出里面隐藏的血红色。红色赤铁矿的颜色很寻常，就像花园里的红土，大阿尔伯特曾在著作中形容它"像是不透明的红玉髓"。最常见的一种红色赤铁矿是"红赭石"，它不像用于装饰的红宝石、红玉髓、斑岩或是黑赤铁矿那样受珍视。它的价值更加实用——炼铁。但是，它的象征意义是早已确立了的，可以炼铁这点实际作用不过是强化了这个形象而已。

赤铁矿这个名字从字面上理解就是"血红色石头"的意思，暗示其有与血液相关的药用价值。不同于红玉髓，赤铁矿和铁锈与耶稣的血没什么关系，但是和人血有关，并且它们和人血之间的关系比红玉髓与分娩之间的关系更为复杂。比如，在希腊史诗中，阿喀琉斯从刺伤自己的矛上取了一些铁锈来治愈伤口。关于阿喀琉斯矛上铁锈的故事还在流传，中世纪及之后的人们也常用铁锈和赤铁矿来止血。但是赤铁矿和人类之间的关系并非都是积极正面的——实际上是一种矛盾的关系。

由于被认为和太阳有关，质地通透的红宝石是所有透明宝石中最"高贵"的，红宝石之于其他宝石就像"黄金之于其他金属"。而不透明的赤铁矿则被认为与火星这颗"红色星球"有关，并和"铁"这种最"低贱"的金属有关。人们切开或打磨赤铁矿后发现里面是黑色的，因此认为从红赭石或赤铁矿提炼出的铁天生低贱，这也可从铁匠或者叫"黑"铁匠低贱的社会地位中反映出来。（人们认为铁天生低贱也解释了为什么人们常说如果用铁做成的器具挖草药会使草药失去药性，以及为什么当农夫第一次用铁犁犁地发现收成不好后就又改回用木犁。）犁可以伤害土地就像刀伤害肉体，而"低贱"的铁让这两种伤害同时发生，就像普林尼所说："铁是最好的工具也是最坏的工具，它可以用来犁地……但也可以用来打仗、屠杀和抢

劫……可以让人们更快死去，是我们教会铁如何飞翔，还给了它翅膀！"

但是铁造成人类死亡的能力受阻于其本身的一种特性——它是所有金属中最易腐蚀的。普林尼曾说："大自然的仁慈限制了铁的力量……以锈蚀作为对铁的惩罚……"

锈蚀打败了能毁坏世上万物的武器，这是大自然的公正，这种公正也通过被腐蚀物体的颜色体现出来——铁锈的血红色。普林尼知道阿喀琉斯的矛的故事和铁锈入药的传统，他从中观察到了宇宙的对称性："铁锈能够愈合伤口，但造成伤口的罪魁祸首正是铁本身啊！"红色铁锈具有愈合伤口的力量，这可能是希腊人涂抹赤铁矿参加战争的原因。欧洲最早的"胭

一块赤铁矿碎石，可以看出其有矿石的黑色金属光泽、锋利的棱角、血红的颜色和风化的外壳

脂"（rouge）从字面上看其实指的是"战争的涂画"(war-paint)。

红色石头、低贱金属和红色铁锈之间的循环关系解释了存在于赤铁矿身上的种种矛盾。但这种关系是在铁的熔炼技术发展以后才为常人所知的，此时距人们最早开始收集加工赭石已经过去好几万年了。人们最早开始炼铁是在 4000 年前，而早在 70000 年前人们就已经开始收集赭石了。

人们有时会在死者身上撒上红色赭石粉，尽管只有少数人使用这种葬礼，但其流传范围广，历史悠久。[1]数万年前人们开始收集赭石，之后将其使用在葬礼上。在大约距今 13000 年前，西欧人突然开始将其作为绘画颜料。（大约同期，其他地方的人们也开始将其作为颜料使用。）有证据表明，旧石器时期绘画的大量出现与当时社会分化加速以及宗教活动用具增多有关。人类的社会、艺术和精神生活似乎同时繁荣起来，艺术家们也积极进行创作。他们创造了各种各样美丽的作品，而他们最喜欢的颜料则是各类红色。一些红颜料是当地自产的红土，其他一些则需要从外地购买。例如在波兰的一处史前遗迹，人们发现其中一些画作使用的颜料由距当地 70000 米以外开采的一种赭石做成的。[2]历史上这种长途的矿物颜料使贸易一直存在。

红赭石

14 世纪画家钦尼诺·钦尼尼和史前洞穴画家用的是同一种红颜料，他

[1] 这种古老的丧葬仪式曾在新大陆被发现存在，之后，1497 年又出现关于生活在纽芬兰的比沃苏克人将红赭石涂画在身上的描述。

[2] 5000 年前西班牙的葬礼中也用到过朱砂。这种红色矿石是从距当地 10000 米以外的开采地运来的。

将它们称为"赤铁矿"和"红赭石"（他一般将黄赭石称为"赭石"）。"红赭石"（sinopia）这个名字来源于一个地名，就是两千年前交易这种矿石的地方。[1]

锡诺普（Sinop）坐落于今天的土耳其北部，在黑海南岸中间。在大约耶稣生活的那个时代，斯特拉博（公元前 1 世纪的希腊血统历史学家和地理学家，著有《地理学》。——译者注）也追随之前权威学者的看法，认为锡诺普是该地区最重要的城市。锡诺普恰巧是黑海南岸唯一一个四季通航的良港，其后环绕着人烟罕至且森林茂密的山麓。在波斯人控制的大陆边缘坐落着希腊人的海滨港口，锡诺普是其中最大的一个。它是连接亚美尼亚的陆上商道与地中海和西方世界的海运线上的庇护所和交通枢纽。环绕它的森林和山麓将波斯人挡在外面，使其成为一座只能从海上到达的孤岛。它成为了希腊古老的贸易中心，就像地中海上高山环抱的港口热那亚以及威尼斯岛，这两座城市都是文艺复兴时期欧洲的国际商贸中心。东西方主要的商道都在锡诺普交会，它在古代扮演的角色就如同现今新加坡和香港这样的海岛贸易港口。在中世纪欧洲，红赭石所带给人们的想象就像今天的喷气式飞机和大宗金融交易。

斯特拉博曾提到"锡诺普红土"贸易日趋繁荣，是"所有商品中最好的"。历史学家们对其中提到的"锡诺普红土"的确切所指有争议，其中一种说法认为它是所有流通的红色颜料矿物的泛称。当中大多数红颜料都是用含铁的矿石制作而成，例如赤铁矿和赭石，它们已经交易数千年了。但也有两条线索显示，"锡诺普红土"还包含另一种红颜料矿石。其一，泰奥弗拉斯托斯（公元前 4 世纪，希腊哲学家和科学家，著有《品格论》。——译者注）曾说开采锡诺普红土的矿中充斥着有毒的令人窒息的气体。一般

[1]　关于这个名字还有许多疑惑，"sinople"在古法语中有"红色"的意思，但也有"绿色"的意思，而在纹章学中既可以指红也可以指绿。

红色的铁矿石都不含有毒气体，因此这一特点表明所谓的锡诺普红土中有一种不是普通的红土。其二，斯特拉博认为这种锡诺普红土和在西班牙发现的红土类似，而西班牙红土毫无疑问不是赤铁矿或赭石，而是一种完全不同的矿石。

产自西班牙的红土矿是朱砂，而奇怪的是这种天然生成并广泛交易的红色矿石很少被用作颜料。在1世纪，普林尼曾记录到，朱庇特的雕塑以及庆祝朱庇特节日的人们都涂有朱砂，但这很不寻常，普林尼自己也承认"无法解释这种风俗的起源"。普遍不使用朱砂作为红色颜料看起来很奇怪，毕竟现代科学已经证明其和广泛使用的朱红色颜料在化学成分上完全相同。所以朱砂和朱红颜料有什么区别呢，为什么人们用朱红却舍弃朱砂？

第四章　神秘的红色

凭借才智和努力，人们能让隐藏的红色显露出来——比如从地下开采出红色矿石或从动植物体内提取出红色颜料。但除此之外，还有一些红色的事物能从原本不红的事物变化而来。这些红色在烈火中诞生，人们称其为"人造的"或"人工的"，这个词在如今有一定的负面含义。在此我尝试以一种更积极的眼光来审视它，并探索求证这样一个事实，即"人造"含有将事物整合在一起的含义，与之相对的"分析"则含有将事物拆解分开的含义。我们也得承认艺术是"人造的"，因为尽管"人造"这个词现在含有"肤浅、做作以及毫无价值"这样的意义，但两千多年前，它意味着"充满高超的技巧和艺术性"。

我们普遍认为人造红出现在当代，但其实它们的历史和人类一样悠久。能够认识到人造红的价值并制作人造红是考古学家和人类学家定义"人类"的重要依据，因为制作颜料并将其用以装饰是人类具有共同符号活动的实物证据。在史前社会人们就已经收集红赭石，在将其作为炼铁原料以前的几千年时间里，人们主要将其作为一种颜料使用。当时人们也收集黄赭石，因为它们也能变成红色，仿佛魔法一般。具有广泛文化价值的第一种人造红就是能在火焰中变红的黄赭石。

人们第一次发现黄赭石变红可能纯属偶然，但要将其变为一种可重复进行的活动就需要一定的观察和技巧了。由于大多数石头并不会变色，具有开创精神的人类祖先便开始学习辨认哪种石头能在火中变色。石头由黄变红后会被掩埋在火焰燃尽后的灰烬中，此时的石头十分柔软脆弱，因此还需要人们小心将它从灰烬中分离出来。人们可以像"分离小麦和糠皮"那样，用吹风的方式分离红色矿物和余烬，或者用浸水的方式，余烬浮起，灰尘溶解，矿物自然沉淀。人们在数万年前已经开始这么做了，在近四千年前就有了关于其中技术细节的记录。

关于将黄色变为红色的重要性可从希腊人对黄色的称呼中看出端倪，

黄赭石原石与一块经高温烧制已经变色的黄赭石。这块烧制过的赭石一从火中取出就裂开了，可见其由内到外整体已经变红

他们将黄色称为"黄赭色"（ochros），意思是"无生命的"。而另一方面，红色则时常和生命联系在一起。燃烧黄赭石就像是唤醒或者是让其重获生命的过程。此后，用黄赭石制作红颜料的方法就一直流传至今，人们会将黄赭石放进特制的窑中烧制。今天，通过分析晶体结构的改变可以得知史前的红色石头是自然生成还是人工烧制。

　　不难想象，人类将黄赭石变成红色的能力可能是在日常生活中偶然获得的，但发现其他人工或人造红则需要持续不断的探索。人类经过大量有目的地将原材料转化为人造红的复杂尝试才终于获得成功，而生产这些人

造红也绝不是为了维持日常的吃穿住行。生产这种人造红不限于专门的手工艺人，也未必是男性的特权——它的生产过程就如同施魔法一般。直到现代才发现，人类成功制造的所有人造红都来源于一种特别的物质——一种可以用以制造金属的矿，或者叫矿石。

铁矿

炼铁术的具体起源已经无从得知，一般认为是在烧制陶器的过程中偶然发现的，这其实不太可信。陶器最初是一种装饰用具而非生活器皿，因此烧制陶器可能是一种仪式性和象征性的活动，用的是一种具有重要文化意义的原材料——陶土雕塑。陶土器皿是随后出现的；可以说用陶土制作的生活器皿是烧制装饰性陶器的副产品。因此炼铁的发展兴盛可能是因为制铁的原材料——黄赭石、赤铁矿或红土——在当时已经是一种珍贵的岩石，并因此获得文化上的重视。这种重视在某种程度上促成了一系列围绕其展开的探索活动并最终推动了铁的诞生。换而言之，先是有了人们对红色石头的珍视，才推动赤铁矿或红土作为炼铁原料被使用。约五百年前，一本德国矿物学教科书的作者曾说，在判断石头时，颜色是唯一重要的特质，然而在现代考古学界，颜色的重要性才刚开始受到重视。

旧石器时代人类处理颜料矿石的做法可与人类处理另一种石头的方式进行比较。有这样一种观点，人们在塑造石块的同时，石块也在塑造人们的思维方式。燧石"告诉"人们应该敲击哪个部位才能获得火焰，磨石"告诉"人们如何使用其进行切割。同样，赭石燃烧后颜色的变化也"告诉"人们它们体内包含一些活跃物质，值得探究。人类的智慧可不仅仅在脑子里，也不止在皮肤下——它遍布人的思维、身体和环境，并在人们和物体

1749 年落在俄罗斯波修瓦山上的克拉诺亚尔斯克石铁陨石。这种石铁陨石难得一见，但 18 世纪以来，人们已经收集了数吨铁矿石

的相互交流中闪现。作为一项深刻改变世界的科学技术，炼铁术的诞生最终很可能源于人们对红色的崇拜并用铁矿石提取红颜料的实践。如果说燧石是石器时代的创造者之一，那么红色矿石就是铁器时代的缔造者之一。[1]

最早具有文化意义的红色矿石以及能变成红色的黄色石头是含铁的赭石。这些自然的和人工的红色之间存在一种奇妙的联系，从它们体内提取出的铁也拥有神奇的力量。史前制铁工艺的发现催生了农业和战争领域的

[1] 铁器时代取代了铜器时代——诞生于红色矿石的时代取代了诞生于红色金属的时代。

58

变革，其与生俱来的力量需要从社会和政治层面加以约束。在很多文明中，这从红色矿石中孕育而来的力量赋予了铁匠特殊的重要性，在世界很多地方，熔炼矿石和冶铁常常与各种禁忌、仪式以及神话联系在一起。

在英国的传统观念中，铁匠能从石头中冶炼出铁的能力和古老的神力之间存在一些联系，这可以从亚瑟王的传说中找到线索。这位"真正的王者"是一位"能从石头中拔出剑"的人。如今，用石头锻造铁制武器仍然是只有铁匠才掌握的技术，因为不同于金、银和铜，铁不是一种从地下发现的金属。

准确地说，铁不是从地下发现的，而是人们偶然从落在地面的陨石表面发现的。含铁的陨石掉落在地球上，它们降落的地方常常成为祭祀的中心，而其所含有的铁则常被用来制作宗教仪式的工具。当柯尔特斯（一位西班牙殖民者。——译者注）问阿兹特克人（美洲土著居民的一支。——译者注）他们从何处获得铁时，他们用手指向天空。在苏美尔语中，"铁"字是"天"和"火"的结合，而古埃及将其称为"来自天堂的金属"。陨石也叫"雷石"，常被视为上帝的武器。

陨石毕竟太少，不足以支撑起冶铁业。这种从天而降的铁石所拥有的价值主要还是体现在精神层面，而将铁真正运用在军事上是在人类学会从红土中提炼铁之后。铁匠用地上产出的铁取代了天上掉落的铁，加之铁本身具有的重要价值，这些都为冶铁术蒙上了一层神秘面纱。铁匠们在用矿石炼铁的过程中会用到赭石、白垩、石灰或磨碎的贝壳以及用管子吹入的空气，现在人工吹气已经被风箱取代。[1]13 世纪，大阿尔伯特曾说，铁"是经由大火提纯之后产生的物质，大火将矿石或矿土的外层物质剥离，只留下最核心的部分"。

　　[1]　炼铁原料包括赤铁矿、针铁矿、褐铁矿、菱铁矿、磁铁矿、磁赤铁矿、纤铁矿、水铁矿和如沼矿这般的低级原料。这些原料都可以用以制作红色颜料。

舍弃陨石而寻找合适的矿石，并将其炼成金属——这种操纵自然的能力体现在铁匠身上，同时也体现在他们选取的原料、炼铁过程和最终的成品上。在亚瑟王的传说中，这种能力则反映在石中剑（在风火中将剑从石头中拔出）、亚瑟王以及他用臣民的"勇气"所塑造的王国上。从更广泛的文化含义来说，这力量体现在红色上。

史前时期，如同石中剑这种改造自然的能力存在于由旧石器穴居人类人工制成的红色赭石当中。在更近一些的历史时期，这种能力则存在于其他赭石颜料、朱砂以及掌握制造技艺的艺术家、药剂师和化学家当中。这种能力也能转化到用朱砂涂绘的物品上，例如朱庇特的雕塑和朱庇特节的庆贺者，普林尼也"无法解释"为何他们在脸上涂抹朱砂。这种能力显然与从朱砂中提取出的汞以及用汞制作的颜料——朱红有关。

朱红

古希腊人通过锡诺普进行贸易的红色颜料还有朱砂（"朱砂"和"锡诺普"这两个词之间的相似性暗示了它们之间历史悠久的关联）。尽管人们很少用朱砂做颜料，却常将其作为一种矿石使用。就像红赭石常用以炼铁，朱砂常被用来炼制汞。朱砂的汞含量很高，用朱砂炼汞比用红赭石炼铁容易得多。即使深埋地下，朱砂也会"出汗"，即渗出如同银白色小珠子的液态汞。朱砂能够持续渗出汞解释了为何泰奥弗拉斯托斯说"锡诺普红土"矿中充满令人窒息的气体。

关于人类开采朱砂矿的最早证据出现在新石器时期后期，距今约四千年，但自有史料记载以来，从泰奥弗拉斯托斯的记录中就可以清楚看出，人们都知道朱砂和汞的危险性。在耶稣生活的时代，人们同朱砂打交道时

都会戴上兽皮面具，以防止吸入有毒烟尘。西班牙阿尔马登的朱砂矿安全防护条件在当时"首屈一指"，但也不允许在当地加工朱砂矿，而是每年将900千克的原矿石送去罗马加工。千余年后，艺术家和学者都提醒人们朱砂对健康构成的威胁。

关于石头的描述一般会收录在宝石录中，宝石录收录了各种矿石，就像植物志收录了各种植物、动物寓言集收录了各种动物一般。大阿尔伯特就写了一本宝石录，叫做《石头志》，但当中未曾提到朱砂。在他的另一本著作《中间体集》中，除了顺口提及，也没有关于朱砂的专门介绍。而在他的《金属集》中，他提到"此种石头（朱砂）可提炼汞"。大阿尔伯特不是唯一一个将朱砂当作金属的人。普林尼在他的著作《金银志》中曾提到朱砂"在银矿中被发现"。朱砂最主要的作用可能还是其可以提炼汞，而汞又可以用以提纯金银。

在加热朱砂提取液体汞的过程中，会释放大量有毒硫黄气体，因此古人很清楚，朱砂就是硫黄和汞的混合体。由于所有的金属都是相关联的——从最低贱的铅到最高贵的黄金，人们认为不同金属处于通向完美的不同等级——每种金属中都含有硫黄和汞，只是纯度和含量不同。按照大阿尔伯特的说法，"从金属的结构看，硫黄就像男性的精液，汞就像女性凝固成胚胎的月经"。这种观念一直流传下来，一份17世纪的炼金术配方称用硫黄和汞制成金属离不开自然和技术的共同作用。

红土和朱砂是自然界金属在地下缓慢形成过程中早期阶段的产物。人们普遍认为铁匠的炼铁术仅仅是加速了金属形成的自然过程。除了用矿石提炼金属的炼铁技术，与之相关的炼金术也可以帮助金属实现通向完美的过程，例如把铅变成金子。（所以，在中世纪将黄赭石烧成红赭石被看作是帮助大自然将矿石转化为铁的第一步，最终目的是要将其炼成黄金。）炼金术中用到一套颜色编码，红色在当中占据着十分重要的地位。

1669年牛顿得到的一块匈牙利朱砂，可能是他用于炼金实验的原料。表面呈现灰色是因为红色岩体中渗出液体汞在表面形成了一层壳

　　大阿尔伯特曾说"追求黄金的炼金师也在寻找一种红色的长生不老药"，被叫做"日之红"或"日之药"。在大阿尔伯特的笔下，这种合成物是一种"闪亮的红色粉末"。这红色的粉末就是"红色不老药"或魔法石，炼金师罗杰·培根声称其是用硫黄和汞做成的。因此，炼金师在制造黄金的过程中也在寻求用硫黄和汞做成的这种红色粉末。尽管普通画家一般只用这种硫黄和汞制成的红色粉末作为颜料，但也会采用炼金师的方法用它来合成金色颜料。

钦尼诺·钦尼尼曾在他的绘画手册中说过他最好的红色颜料——朱红就是"根据炼金术制成"。他也提及如何制作这种颜料,但并未记录细节,只是说"你能找到很多制作朱红的配方,特别是在修道士那里"。他暗示制作朱红是一种常识,并建议从药商那里购买而非自己制作。但在早其几世纪的另一本绘画手册中,可以查到关于制作朱红的细节。西奥菲勒斯在当中记录道:

取一些硫黄,在干燥的石头上将其磨碎,将其加入两倍水银,在天平上称重。小心混合后将其倒入玻璃罐,并用黏土包裹好,封住罐口防止任何气体逸出,放到火旁烤干。之后将其埋入燃烧的炭火中,一旦其开始变热你就能听见里面有响动,因为水银和炽热的硫黄开始结合。当声音停止立刻将罐子从火中移走,打开取出颜料。

在实践中,这一流程比西奥菲勒斯在笔记中描述的更困难,并且很多步骤都相当危险。简而言之,要完成这一过程就必须找到晶体汞硫化物的红色矿脉,并冒着极大风险开采,然后通过烧烤去除呛人的硫黄,留下高纯度的有毒汞。汞和更多的硫黄结合——这硫黄是从火山附近取来的——然后放置在火中烧制成红色晶体。一位当代化学家(不同于中世纪炼金师)可能会问:为何多此一举?从现代科学的角度来看,最后制成的红色物质和一开始的红色物质并无任何区别,相当于你把一件东西打碎又拼回去。但是对炼金师和画家来说,一开始的红色物质朱砂和最后的红色物质朱红是非常不同的。朱红所蕴含的附加价值就是在制作过程中难以计量的人类的深度参与。这当中的经验能够为人们提供关于红色本质、人类本质以及万物本质的更深刻见解。炼金师满怀崇敬地抓住机会编排了一场元素之舞,在这支舞曲中主角先是分开,各自占据舞台中央表演了一段独舞,而后满怀着对对方特质的赞美和欣赏以合舞结束演出。而在这场无机物之间的恋爱故事中,炼金师既是参与者也是见证者。

　　用朱砂合成朱红给了艺术家、药剂师和炼金师一个机会能够深度参与物质世界的基本构成。制作朱红的过程是一个用一种固体创造液体和气体，而后将液体和固体混合创造另一种固体的过程。这一过程也经历了好几种颜色变化，从红色（朱砂）到银色（汞），和红黄色（硫黄）混合后，又经历了黑色（黑朱砂，西奥菲勒斯在书中故意遗漏了这个环节），最终又

19世纪制作的朱红。天然朱砂所含的汞和硫黄被分离后又结合在一起

变为红色（朱红）。

这是一个用颜色编码的旅程，经历了由大胆的实验者仔细谋划的好几个不同阶段。其中最关键的是白色、黑色和红色3个阶段，它们的变化顺序和炼金过程中颜色变化顺序一样，而最终呈现出的朱红在物理上也蕴含了龙血诞生的奥秘，即形质论中所说的"形"和"质"的统一，它们在龙血诞生的传说中分别以大象和龙来指代。

人们其实无须特意制作朱红这种红颜料，但很多人都不惜冒着损害健康的风险制作它，也使得其制作工艺成为所有中世纪手稿中最常出现的一种配方。炼金师、药剂师和画师都会制作朱红，但在家居用品的制作配方集中也能找到它的身影，和肥皂以及汤羹的制作方法收录在一起。对朱红的渴望存在于旧大陆的每一处角落。比如在马可波罗游历东方时，就曾提到在印度有位两百岁高龄的瑜伽师，会制作并定期服用一种饮剂——与胭脂红酒很像——用汞和硫黄制成（推测其用量与顺势疗法中的用量相当）。在去往西天取经的途中，美猴王就曾遇见提纯朱砂的道士，他们将其称为"丹"，而朱砂是丹的主要成分。丹又可分为"外丹"和"内丹"，"外丹"即存在于体外的物质之丹，"内丹"即存在于体内的精神之丹。因此，在4世纪葛洪（东晋道学家，以炼丹闻名。——译者注）所著的《抱朴子》中，27种不老药中有21种都用到了朱砂，也就不足为奇了。

全世界的炼金师炼出的不老药都是红色的，在欧洲传统中，除了朱红，其他红色也被用来作为难得的不老药，或者叫生命力或魔法石的可能原料。其中一种就被用在德比的约瑟夫·莱斯的画作中，他用了20多年的时间完成这部画作。这幅画的创作灵感来源于一个世纪前的一次事件，其主题和画家当时所处的启蒙时代格格不入，所以直到他死后才被售出。这幅画的全名叫做《寻找魔法石的炼金师发现了磷，并以古代占星师的传统祈祷能成功炼得魔法石》。画作中描绘的是炼金师和他炼金的地方被反应

容器中发出的巨大光亮所照亮。这闪闪发光的磷——这是矿石生命力的象征——是从浓缩的人类尿液中提取的一种油制成的，当然，它也是红色的。

除朱红以外，欧洲炼金师和艺术家还都使用另一种红色颜料——龙血，但他们只有靠想象来推测龙血在传说中的东方的神奇起源。而与之相反的是，他们能亲自看见、闻见、听见并感受到朱红的诞生，这让一切变得很有趣。如果你想用朱砂提炼朱红，你就可以从水银闪光的银色表面中看到它反射出来的世界。如果你不够幸运，看不见的硫黄气体就会侵入你的咽喉让你窒息。如果一切顺利，你可以听见炭火中硫黄和汞结合所发出的声响。最终，打碎容器后会出现一块凝固的黑色物质，上面闪现着数不清的红色晶体，它们的表面闪闪发光。朱红的汞和硫黄就相当于龙血诞生传说中龙和象在矿物世界中的对应物。

有哲学天赋的艺术家、药剂师或炼金师都能从朱红合成的过程中体验到亚里士多德的形质论。用老子的话说，朱红能显示出"万物"的"阴"与"阳"。如果可以说龙和象的宇宙之战带来了红色，那么也就可以说汞和硫黄的结合带来红色。红色居于亚里士多德颜色尺度的中央，在黑（代表"阴"或"质"）与白（代表"阳"或"形"）的中间。

如果人们能理解二元论的本质，理解汞和硫黄，理解它们在事物变化——合成和分解、聚合与分散又或是结婚和离婚——中的作用，那么他就能获得巨大的力量。这样的力量被铁匠利用，同时也构成了亚瑟王和石中剑故事的基石。这样的力量同时也被炼金师利用并成为他们能够炼出黄金的有力证据。但是，只要是力量——无论是从剑中获得还是从黄金中获得——都有被滥用的可能，因此画家们在提及朱红时要么仅仅向读者们提及修士会制作这种颜料，要么就是故意遗漏关键的制作细节。为了向不够格的人隐瞒真相，保护自然的力量不被这些人滥用，他们也会使用隐晦的名字来指代其中的一些物质和制作过程。

人们赋予在文化中占有重要地位的红色颜料大量的名字，也强化它们之间的联系——例如"朱砂"和"锡诺普"，"朱红"和"小虫"，这里的小虫指的就是昂贵的昆虫红颜料。为了进一步迷惑外行人，朱红也被叫做"红铅"，但其实这是另一种人造红。

红铅

当红铅不指代朱红时，指的就是用另一种矿石制作的红颜料。（维特鲁威和普林尼称其为"2 类红铅"以区别于朱砂。）在传统炼金术中，每种金属都对应一颗行星和一位神祇。例如汞就对应水星和墨丘利，也就是赫尔墨斯。铁对应火星和阿瑞斯。能够制作这第三种人造红的金属就是铅，它对应的是土星和克洛诺斯。

在 1 世纪，不列颠岛被描述成囚禁睡眠中的克洛诺斯的岛屿，有"很多半神的侍从和奴仆"在其周围。天神克洛诺斯（在天上的象征是土星，在地上的象征是金属铅）在不列颠岛上沉睡，随行有半神的扈从，包括女神狄安娜（象征物是月亮和金属银）。关于这些受囚禁的天神和女神的传说激励了罗马人对不列颠岛的殖民——罗马帝国想唤醒克洛诺斯和狄安娜，罗马人认为他们一起沉睡在如今称为"方铅矿"的矿石中。占领不列颠群岛之后，罗马人马上开始开采和炼制这种闪光坚硬的石头，祛除有毒的硫黄留下矿灰，也就是铅原料。

要将红铅粉从金属铅中提炼出来有好几种办法，其中一种可以直接解释为何罗马人如此渴望不列颠岛上的铅矿。铅矿中含有少量的银，将铅石熔化之后通过一系列工序能将其提取出来，这些工序中的最后一步就是灰吹法。进行灰吹法的工人要将气体吹过富含银的铅熔液，从而生成氧化铅

（litharge）粉末。这种粉末的名字——"lith"意指石头，而"arge"意指银——就暗示了其重要性，因为当铅熔液中的所有铅都氧化成氧化铅以后，在一堆干燥氧化铅粉末中留下的就是纯银的熔液。

氧化铅呈暗黄色，性质并不十分稳定。它能够转化为更为稳定的红铅，有证据显示这种炼银过程中产生的副产品曾作为颜料在罗马帝国中买卖。通过对一批2世纪罗马时期埃及木乃伊红色裹尸布上的红色颜料进行化学元素分析和铅同位素分析，可以确定其是由氧化铅制作而成。这种氧化铅来自西班牙力拓（意指"红河"）矿场出土的铅矿，人们开采这里的铅矿主要是为了炼银。生产红铅和朱红一样也会产生有毒物质，但不同的是，制作朱红是一些修道士、画家、炼金师、瑜伽师或道士所关心的小型冥想会，而制作红铅则是帝国大型贵金属制作工业中一个几乎微不足道的附属环节。

提取出银后，剩下的铅就有很多种用途，例如制作下水管道、固定彩绘玻璃以及用于屋顶防水。当它和酸性气体接触——通常做法是洒上醋和尿并埋在马粪下一个月——便会慢慢在表面生成一层白色的锈面。人们可将这白色锈粉收集起来作为艺术家的颜料和药物，也可以放到火中烧制成红铅。红铅粉末和朱红一起也可以入药，而且像在前面的胭脂简史中提到的那样，这两种红色都可以用作化妆品。

人造红要么来自于炼制金属的矿石，要么就来自于金属。它们甚至既可以是矿石也可以是金属。比如铁，一开始是从粉末状的红色矿石中炼制出来的，最终又会逐渐腐蚀成一堆红色铁锈粉末，这最初的红色矿石粉末看起来就很像铁锈。在我们此前提到的例子里，没有金属本身是红色的，汞是银色的，铁是深浅不一的灰色，而铅是黑色。但根据金属由汞和硫黄共同构成的理论，如果金属的内在平衡偏向于硫黄，其本身也可以呈现出红色。黄金常被形容为一种红色金属，铜也是如此，这两种金属都是用来

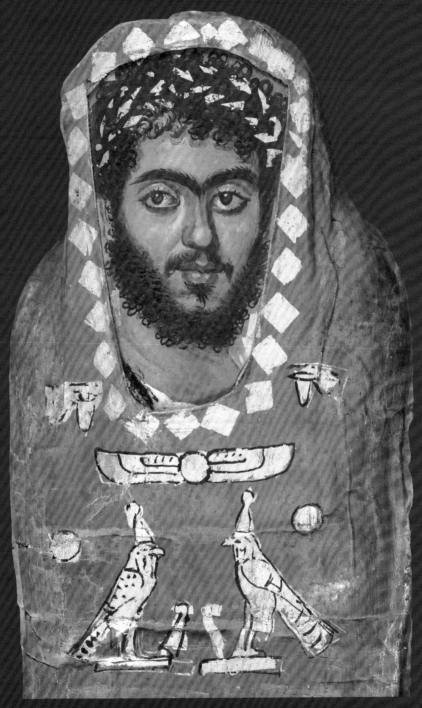

罗马时期的埃及木乃伊红色裹尸布，约100—150年，人类遗体，彩绘木乃伊盒子和木头。这盒子上彩绘用的红色颜料是由来自安达卢西亚地区莫雷纳山的铅矿做成的，人们将它从地中海的最西端运到最东端

制作更多人造红的重要材料。

红玻璃

　　铜也会生锈，就像铁和铅，人们会人为制造铜锈——在铜表面撒上醋和尿液并在马粪下埋一个月——这和制造铅锈的方法相同。不同的是铜锈是绿色的。用铜制成的红色通常用于给玻璃着色，这种红色和用于仿制红宝石的龙血十分不同，龙血的红会褪色，但用铜制成的红色即使历经千年的时间仍和当初一样光亮。

　　沙子和草木灰是生产玻璃的原料，西奥菲勒斯尤其推荐使用山毛榉树的灰。如果想要生产红色的玻璃，可以在玻璃熔液中加入一些铜屑，这些加热的玻璃熔液随后便会被制成高脚杯或者窗玻璃。过程听起来很简单，但配方和前面提到的朱红一样极具欺骗性。制作染色玻璃需要高超的技艺，如果加热过头，铜会使得玻璃变绿而非变红。红玻璃是第二昂贵的玻璃（仅次于蓝玻璃），同时也是人们建造哥特式大教堂时第二受欢迎的玻璃（也仅次于蓝玻璃）。

　　中世纪大型红色玻璃窗之所以能留存至今要归功于更为古老的人造红宝石，因为红玻璃窗的制作工艺来源于仿制红宝石的古老工艺。1世纪，普林尼曾见过与红宝石"几乎一模一样"的红玻璃材质仿品，但是通过仔细观察，还是能分辨出来，两者颜色、硬度和重量不同，而且红玻璃中有水泡。12世纪时，西奥菲勒斯曾写过"将红宝石镶嵌在彩绘（窗）玻璃中"，但他很清楚，这"宝石"和"玻璃"其实是同一种物质。

　　中世纪的红宝石仿品也被切割成穹顶的形状，就像抛光后的天然宝石，它们甚至被用来装饰最珍贵的艺术品，例如立在伦敦威斯敏斯特大教堂祭

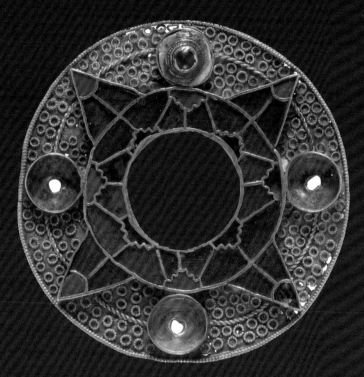

6世纪的盎格鲁－萨克逊黄金饰片，镶嵌有仿制石榴子石的红玻璃

坛上的精美装饰物。几个世纪以来，英国的君主就是在这装饰有两千多块仿制宝石的祭坛前加冕，其中有好几百块仿宝石的红玻璃。在如此重要的物件上装饰红玻璃并非由于资金紧张而投机取巧，而是红玻璃在当时亦非常珍贵，因为制作它需要高超的制作工艺以及巨大的时间和人力成本。一块12世纪的珐琅匾额上这样写道："艺术凌驾于金子和宝石，造物主凌驾于世间万物。"

对中世纪建造威斯敏斯特教堂的匠人们来说，将沙子、草木灰和铜变为一种像红宝石的物质是一次沉思的好机会，就像合成朱红也是一次沉思的好机会。两个17世纪的炼金师将金子加在玻璃中做实验，也制作出了

迈克尔·法拉第的宝石红玻璃显微镜切片，上面有被其称为"溶胶"的纳米级胶态金。这块切片是为 1858 年皇家学会的一次讲座准备的，上面刻着"法拉第在皇家学会讲座结束后亲自将这金切面赠与我"

宝石红玻璃，人们称其为卡修斯紫。用金子也能制成红玻璃无疑增强了红玻璃能促使沉思的潜力。在一次 19 世纪的公开科学讲座中，法拉第向艾伯特王子和其他大人物们展示了显微镜上纳米级的黄金颗粒所折射出的红宝石光线。

无论是用铜染色还是金染色，红玻璃和红宝石仿品都完全享有红色的特质。它们有天然红宝石的一面，而作为人类劳动的成果，它也具有人造物所具有的值得敬佩的一面（一看就能感受到其"充满高超的技艺和艺术感"）。这些传统人造红的狡猾完全不同于现代人造红，也就是我们下一章的主题。今天，人造红是由高耸铁丝网后的大工厂生产的，没有几个人知道具体的生产过程。而中世纪玻璃制作的秘密则人尽皆知。就像乔叟的《坎特伯雷故事集》中《扈从的故事》一章里的扈从所说的那样：

……当人们得知玻璃是由羊齿草的灰做成的，都觉得很奇怪，因为草灰和玻璃太不同，但人们常能听到这类事也就见怪不怪了。

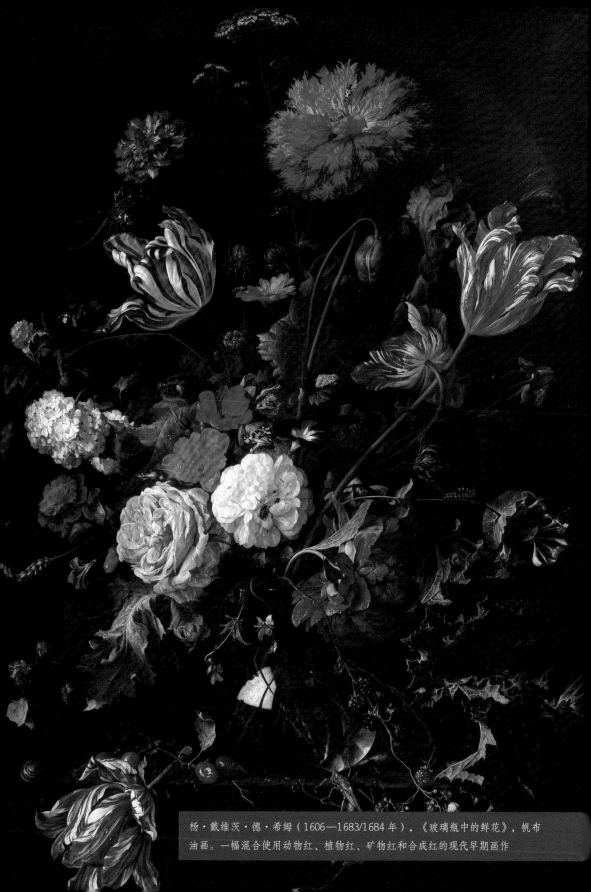

杨·戴维茨·德·希姆（1606—1683/1684 年），《玻璃瓶中的鲜花》，帆布油画。一幅混合使用动物红、植物红、矿物红和合成红的现代早期画作

人们认为，如果够狡猾，可以从蛇头中得到红宝石。人们也知道，如果有另一种狡猾，则可以用草木灰、沙子和一撮铜或金得到红宝石仿品。这样的信念和知识为人们指明了一条了解世界、了解他人以及了解红色的道路。就像 11 世纪塞尼大主教圣勃伦诺所说，红色玻璃和红宝石仿品"不是通过大声宣讲而是通过符号化的表达来布道"。这些人造红能撩动人们瞥见那条一直存在却时常被隐藏的红线。

第五章　红色创造更好的生活

19 世纪涌现出大量新的红色。它们诞生于工厂，虽然它们的诞生都有一个故事，但严格来说不能称为传记，因为它们是没有生命的，即便是它们的创造者也这样认为。（实际上，从这些工业红的名字就可以清楚看出它们是没有生命的个体。）然而，新出现的工业红却是欧洲经济的重要贡献者，因为它们是化学革命背后最重要的推动力量。也正因如此，人们普遍认为人造颜料是在现代才出现的，而常常忽视古代人也会制作人造颜料，例如朱红和铅红。还有一种流行的观点认为现代人造颜料的产生来源于古代手工制造技艺向科学探索和新兴工业技术的突然转变。而事实远非如此简单。

例如，在 19 世纪初，茜草是最著名的天然红色颜料，而荷兰是欧洲最大的茜草颜料供应商。荷兰制作茜草颜料的方式以小规模的工匠制作为主，各个地区也有所差异。各地依靠所生产茜草颜料的不同色泽和持久度确立起当地产品的知名度，各地还为茜草生产者提供公用的"烘焙室"，以便他们将两到三年收割一次的茜草根茎带到这里来烘干、提纯和研磨。这种生产模式几个世纪以来几乎没有改变过。但在法国，人们发明了处理茜草根茎的新方法，其过程更加中心化并从茜草种植者手中接过了颜料生产的控制权。人们开始以工业化的规模在工厂中烘干、提纯、研磨茜草的根茎，生产出的粉末会被搅拌在一起，因此每个批次的产品色泽均匀且毫无差异，它们出厂后会直接用于染色或绘画。到 1840 年，荷兰人开始感到法国对其茜草市场的竞争。为了赢回一些市场，荷兰人撤销了禁止不同色泽茜草粉末混合的规定，并优化了生产工艺，但仍保持小规模手工生产的模式。而到 1860 年，市场上又加入一名玩家——用煤焦油合成的人造红，这是一种廉价、肮脏并迅速积累的工业废料。

杨·戴维茨·德·希姆，《玻璃瓶中的鲜花》局部细节

用煤制成的颜料

人们公认的煤焦油颜料之父是奥古斯特·威廉·冯·霍夫曼，19世纪40年代初他从煤焦油中提炼出苯胺，并成功用苯和胺合成了这种物质。他于1845年来到伦敦，并继续从事苯胺方面的研究，因为他发现苯胺和许多药物包括治疗疟疾的奎宁之间有很多相似之处。到19世纪50年代，他有了很多学生。

在1856年，霍夫曼教授的一位年轻的实验室助理威廉·亨利·帕金在一次错误的奎宁实验中误打误撞试出一种深紫色颜料。帕金立刻从皇家化学院辞职，并在父亲的资助下开始做生意。他利用这种紫色苯胺颜料赚取了一大笔钱（他的故事已经在其他地方说过）。同时，霍夫曼另一位没那么出名的学生爱德华·钱伯斯·尼克尔森也成功用工业化的方式生产出一种苯胺颜料。尼克尔森一直和他的导师霍夫曼合作，他们共同创造了其他各种颜色的苯胺颜料，包括极其重要的红色。

到19世纪50年代晚期，苯胺紫在时尚界受到狂热追捧，主要由英国的帕金和德国、法国的一些人生产。苯胺紫的流行激励了更进一步的研究，在阿尔萨斯，靠近法德边界的法国传统纺织业基地，一种新的红色——苯胺红被发现。法国人将其称为"fuchsine"（品红），英国人将其称为"magenta"（紫红）。苯胺红在1859年大获成功。霍夫曼可以提起知识侵权诉讼，因为苯胺红带来的巨额盈利已经在人造红这个新兴产业中造成竞争。幸亏尼克尔森精确的制作工艺，证明了法国的品红与几年前霍夫曼在英国生产的红色没什么不同。

化学家之间的专业竞争——主要是英国的霍夫曼和瑞典的德国学者雨果·希夫——推动了关于苯胺红确切化学成分的研究。1864年霍夫曼的假

说被广泛接受。这个理论上的成就帮助霍夫曼建立了工业上的强大垄断地位，因为其他想制造化学颜料的化学家们都要尝试寻找另外的化学物质。可能带来的法律诉讼和日益增长的污染问题都鼓励人们寻找制作人工红颜料的不同办法。

1865 年，霍夫曼成为国际化学界的超级明星，同年，他离开英国前往柏林大学执教。（19 世纪下半叶颜色化学家的地位就相当于今天的互联网企业家。）同样在 1865 年，一位德国理论化学家——弗里德里希·奥古斯特·凯库勒提出有 6 个碳原子和 6 个氧原子的苯的化学结构。这个环形结构的设想来自于他的一个梦，他梦见一条咬着自己尾巴的蛇。这就是著名的"衔尾蛇"图形，1000 多年前炼金师就已经用它来阐释自然界的统一属性。凯库勒这个关于"衔尾蛇"的梦促成了合成染料的发展，因为这个设想正好满足了像霍夫曼这样的学术化学家的需求，他们在理解事物时都尽力追求"优雅和简洁"。1865 年后，人们终于能以优雅和简洁的方式来思考苯胺，将其看成是碳原子构成的六边形，这种新的视角帮助颜色化学家们开发出上千种新染料。

传统的红颜料不都是农人生产的，现代的红颜料也不都是工厂生产的。传统合成颜料和现代合成颜料真正的不同不在于生产者，而是浓缩在由衔尾蛇图形转化而来的六边形中，两者最大的不同表现在它们如何表达自己的复杂性上。传统人造红颜料的复杂性是内化的，只能从诗歌的意象中窥见，例如汞、硫黄和朱红的元素之舞。就像高深莫测的炼金术证明的那样，这些红色无论多么具有诗意，其复杂性都难以仅仅用文字形容。而与之相反的，现代人造红的复杂性是外化的，被大量专注于研究数字公式、分子结构、化学程序以及工厂设备等因素的化学论文所记录描述。在这个过程中，人类的地位被剥夺，从中心位置放逐到了边缘。中世纪的炼金师与他的汞和硫黄之间有亲密的"社会"关系，并尽量拉近彼此的距离。而另一

方面，现代化学家与苯胺之间却是疏远的"技术"关系，而且尽可能让彼此客观独立。

从实验室到工厂

回到 19 世纪 50 年代，霍夫曼当时对苯胺的某些方面也不是特别了解，而那时凯库勒也未提出苯的结构理论，他只能等待"在工业生产中不断的试验来填补这片空白"。作为一个学术型化学家，霍夫曼知道像帕金这样的工业型化学家与自己的动机不同，面临的挑战不同，寻找的解决方法也不同。从充满不确定性的实验室试管到讲求盈利的工厂染缸，这样的转变并非易事。

在 19 世纪 60 年代，工业生产人造颜色用的是放大版的实验室设备，属于人力密集型产业。而到了 90 年代，则是使用定制的工业设备来生产，属于资本密集型产业。随着关于制作性质稳定的染料的化学研究逐步深入，越来越多的专业化生产设备问世。例如从 1863 年到 1889 年，就有 9 篇文章提到制作砷酸的各类设备，而砷酸就是一种生产苯胺红时要用到的原料。人们用了 7 年终于将茜素的实验室专利发展成为全面的工业化制作流程，所以才能看到茜素有各种不同的工业化生产方式。红色染料生产的化学过程激发了工程师们的聪明才智，而对新的红色染料的追求则是工业化的主要动力。生产设备快速变大，在几十年内，用玻璃器皿完成的化学实验已经变成用近千升容器操作的工业流程。因为这些机器经常会被有毒且具有腐蚀性的原料腐蚀，所以这些设备常装有检查井，使得人们可以进入机器内部检查。

工业红是实验室化学家和工厂工程师们合作的产物，他们推动了科技

前沿的发展。化学家和工程师们的技术受到了投资家和律师的关注。一些化学发明和发现被公之于众，而另一些则被隐藏起来，就像有些机器被大张旗鼓地广告宣传，而另一些则被故意掩盖。投资家和律师们也进入了一片全新的领域，在这里他们需要寻找一种平衡，是为了保护投资而保守秘密或是为了吸引投资而加大宣传。

染料生产工艺和染成的布匹作为展品出现在 1862 年（伦敦）、1867 年（巴黎）、1873 年（维也纳）和 1878 年（巴黎）的万国博览会上。很快，颜料厂商发现要再保守秘密已经不太可能。一旦申请专利，人们就会对专利进行细致的观察与研究，而如果不申请专利，那么成品最终也会被源源不断的化学家拿来分析和研究。最后的结局就显而易见了，关于颜料生产的化学过程一般只能保密几个月，而关于工业设备的秘密也不会保密超过一年。这很大程度上是由于化学工业中人员的快速流动决定的。

制作红染料的男人、女人和孩子们

历史上，制作红染料的人一般都住在临近染色植物生长（为了便于获得当地的茜草）或靠近港口（为了便于获得进口的胭脂虫等）和织布业中心的城镇中。几个世纪以来，诺里奇因其染料生产和纺织业一直是英国的第二大城市，但到了 18 世纪，工业化发展带来纺织业变革，导致纺织业中心北移。而一个世纪之后苯胺颜料的出现对传统染料行业造成的破坏则更为剧烈。用昂贵机器生产的新式人造红染料产量巨大，虽然在 1880 年还乐观估计新旧两种染料能共存，但小规模生产的传统红染料显然无法与之竞争。在法国，1856 年约 50 千克干茜草根要价 200 法郎。10 年以后，等量的茜草根要价只有原来的八分之一即 25 法郎。大约在同一时期，英

国从土耳其进口茜草，但到了 19 世纪 70 年代，进口的茜草价格已经跌落
到 50 年代的十分之一。所有的天然染色剂都受到了影响，例如斯里兰卡
的红地衣从 1851 年的每吨 380 英镑跌落到 1867 年的 20 英镑至 30 英镑。
人们的生活方式已经完全被由煤焦油制作的工业红染料改变了。

　　茜草染料的消亡可归咎于一位德国颜料制造商和他成立的工厂。1868
年，这家公司也就是德国拜耳公司，成功破译出茜草根部发现的一种红色
物质的化学结构，第二年他们就人工合成出了"茜草色素"，也就是天然
茜草中所含红色物质的人造版本。（他们在伦敦为其制作工艺申请了专利，
比帕金申请几乎同样产品的专利日期早了一天。）1870 年，拜耳优化了茜
草素的生产过程，降低了生产成本，并开始用当地自产的煤焦油作为生产
原料。1871 年，他们建造了一座专门生产茜草素的工厂。1874 年，这座
工厂雇佣了 64 名工人，到 1877 年增加到 136 名，每天量产 6000 千克人

最后的茜草颜料。化学合成茜草素的出现导致茜草贸易的大规模消亡，但行家们仍然会供应这种
颜料。这份 20 世纪 30 年代的布样展示了一位伦敦艺术家的供应商所能提供的 17 种茜草颜料中
的 10 种，另外 7 种展示在另一条布样上【深红、紫色、鲁本斯色和茜草黄（包括浅黄和深黄）
以及茜草橙和茜草绿】

造茜草素。拜耳公司不是唯一一家通过从煤焦油中提取颜料而获得巨大利润的公司。另一家德国巨头 BASF 成立于 1865 年，名字中的"A"其实是单词"aniline"的缩写，意为苯胺，是第一种来源于煤炭的颜料原料。

尽管英国的工厂（在德国化学家的帮助下）在 1865 年领先于世界开始生产人工颜料，10 年后，却是德国公司成为这一行业的引领者。德国公司的快速扩张归功于其进行的系统化研究和率先开始的国际市场推广活动。化学工厂在德国的扩张和 25 个德意志邦联在政治上的统一同步进行。1871 年，德意志帝国建立，同年，法兰克福条约允许法国购买德国人造茜草素，这对法国的天然茜草颜料产业造成打击。

1913 年，拜耳公司雇佣了 10000 名员工，1914 年德国生产了世界上85% 的合成颜料。1925 年，拜耳、BASF、AGFA 和其他一些企业组成了企业联盟"IG Farbenindustrie AG"即颜料工业联盟（"Farben"在德语中是颜色的意思），它们中有很多都是以生产合成颜料起家的（AGFA 中的最后一个 A 也是"aniline"——苯胺的意思）。由于一战的战败，1926 年德国生产的合成颜料在世界市场上的占比跌落到 44%，但随着颜料工业联盟的成立，到 1932 年又恢复到 65%。1933 年，希特勒被任命为总理。1937 年，颜料工业联盟完成了对自身内部犹太人的清洗，并积极投身到希特勒的战争准备当中。在 1939 年至 1943 年间，颜料工业联盟的盈利翻了不止一倍，因为它们将生产颜料的工厂改造成了生产化学神经毒气和爆炸品的工厂。颜料工业联盟也参与了纳粹集中营的建设，在集中营工厂工作的犯人们一般只能活 3—4 个月，而在煤矿工作的犯人则只能活一个月左右。1945 年，二战结束后，颜料工业联盟的 2000 多家组成公司被解散，专利被扣押，科学家和技术人员要么被审问而后马上又被盟国重新雇佣，要么就是回到那些最初参与成立颜料工业联盟但依然作为单独实体运行的公司中工作。在成书之际，拜耳公司的口号是"科技创造更好的生活"。

化学企业在与员工关系方面一直名声不佳，颜料工业联盟使用集中营强制劳力的事件更是让其臭名昭著。英国颜料生产企业拥有豁免执行 1850 年《工厂法案》（一部关于限制工人每天劳动时间的法案。——译者注）的权力，但在各界压力下，工厂还是在逐步改善工人的工作条件。到 1862 年，工人每周工作时间减少到 60 小时（工作日 10.5 小时，周六 7.5 小时）。颜料工厂不仅工作时间长，工作环境也对健康极其不利。20 世纪 40 年代，一位贸易工会的会员记录了当时颜料生产工人所面对的危险，包括生产颜料最常见的原材料煤焦油以及最终的苯胺颜料产品都对工人有致命的影响。50 年后，美国的一份研究表明，从事苯胺颜料生产的工人患癌概率大大高于平均水平。生产固体颜料也未必更安全。例如，那些在生产中和铬（18 世纪末人们从这种元素上分离出各种颜色，并用颜色来命名这种元素）接触的工人身上就可能遍布疼痛溃烂的"铬孔"。如同其名字所显示的那样，这些溃疡会完全吞噬血肉，而"铬孔"也在铬金属发现不到 30 年内便被认定为主要的工伤之一。

当然，制作天然染料也未必总是轻松的，例如在荷兰监狱里锉巴西木，尽管这是一项不常见的、以意识形态驱动并最终难以持续的地域性生产活动。制作纯天然的颜料常常是季节中不可缺少的一部分，其生产节奏是由太阳和月亮决定的，而非监狱和工厂的时钟。合成红颜料的大规模工业化生产带来的改变让天然颜料的生产者们付出了巨大的代价。

制作红染料的人们

合成红颜料的生产可不仅仅为在工厂中工作的人带来麻烦。工厂从建立开始，生产过程中造成的污染就成为了社会问题。最受欢迎的制作苯胺

红的方法要用到砷酸，并且会排放很多剧毒废料。在 19 世纪 50 年代，欧洲很多地方都对这一问题表示了关注，60 年代颜料生产商们极力游说政府以争取获得牺牲其工厂下游河道的权力。从一个例子可以看出这个问题的影响范围之广。

在巴塞尔，J.G. 盖吉的公司从 1758 年就开始从木材（包括巴西木）中提取红色，1859 年工厂进行改造，开始生产苯胺红。穆勒－帕克租用了工厂，开始生产红色颜料，并以品红为名在市场上销售。3 年以后，也就是 1862 年，盖吉在附近盖了第二座工厂，穆勒又租了下来。同年，穆勒生产的一种从木材中提取的染料在伦敦国际博览会上获了奖，而霍夫曼也在博览会上公布了他以砷为原料制作苯胺红的新配方。穆勒采用了这种新工艺，几乎与此同时，社会对工人健康问题的关注日益增多。

1863 年 4 月，巴塞尔的公共化学家调研了穆勒的工厂，注意到含砷废弃物被排放进了未标注的坑洞里。5 月他们再次调研工厂时发现富含砷的废水每天两次排放进邻近坑道。10 月，巴塞尔市政府收到关于飘散的苯胺气体的投诉。11 月，他们禁止其中一家工厂进行染料生产。1864 年 1 月当他们来到工厂时发现禁令被无视，市议会再次命令穆勒－帕克停止生产苯胺红。然而，这家工厂的生产一直在继续，只不过将产品从红色颜料变成了蓝色和紫色颜料。

1864 年 7 月，公共化学家公布了从工厂附近井中提取的水标本细节，显示工厂废料坑的砷已经渗透进土壤并通过土壤污染了当地的饮用水。打了 8 个月的官司以后，穆勒－帕克被剥夺了经营许可，盖吉家族重新接管工厂，建了一条管道直接将废水排进莱茵河。1873 年的官方报告指出，盖吉工厂的生产活动依然会造成公共污染，巴塞尔市政府禁止其再使用砷酸生产苯胺红。但在整个 19 世纪 80 年代，莱茵河的渔民仍然报告有大量死鱼。尽管这个问题引起了广泛的社会关注，但化学公司十分强大甚至能够操纵

政令。德国的染料生产商开始用船装载废弃物运送到北海和波罗的海排放，但向河流非法倾倒废料的情况依然存在。在记载死亡病例时，不会有一例死因写的是穆勒－帕克工厂的有毒废料直接造成的，但在这家法国苯胺红工厂周边的确有几个人相继去世。

可能会有人说，并不是只有生产合成红颜料的工厂会对工人和周围环境造成影响。这种说法也没错。核能利用、水力压裂或其他现代工业生产流程都可能造成同样的问题，但它们背后蕴藏的现代工业的概念结构和实体基础设施都要归功于合成红颜料，就像当代经济贸易结构的形成要归功于新大陆胭脂虫一样。

尽管在英语国家中广受盛赞，但帕金研究出来的合成红并不是第一种从煤焦油中提炼的颜色（黄色苦味酸才是），也不是其中最好的第一种颜色（它迅速被从苯胺红中提取的紫罗兰色所取代）。从煤焦油中提取的最重要的颜色是红色。苯胺红被大量生产，因为除了本身的用途以外，其还可以作为制作其他颜色的原料——单单在伦敦，1868 年前申请的 47% 的各类颜色生产专利中都要使用苯胺红。茜草素红显示了资金密集型工业所拥有的一种能力，它们可以利用其他工业的废弃物。

帕金碰巧发现苯胺紫，这对英国进口天然染料影响很小或根本没有影响。但在德国化学家系统地发现了茜草素之后，在 1872 年至 1877 年的 5 年中，英国进口的茜草数量大幅缩减。茜草素的出现扼杀了上千年的茜草贸易，苯胺红中提取的丰富色彩激励了几代工业化学家和他们的投资者。在他们的推波助澜下，苯胺和茜草素创造了新的生产和贸易模式，从而催生出今天这些跨国化学、制药和能源巨头。

使用新的红色

大多数合成红颜料都用于织染衣物。新的颜色会因其新颖而被时尚界追捧，但至于能扮演多重要的角色要取决于其实用性，例如价格、持久度以及是否容易上色等。织染商喜欢合成染料是因为其在大规模织染作业时比自然染料更容易上色。但是很快消费者就来了，他们投诉合成染料一洗就掉色而且也容易褪色。苯胺红（1858年）和其衍生品之所以重要是因为其易于染色，但只能用于羊毛和丝绸。茜草素红（1868年）清洗后没那么"快"褪色，它也是在时尚界影响力最大的染料。刚果红（1884年）更便宜，而且不像早期的合成红，它可以用来染棉布。合成染料改变了人们的品味，但抵制也是不可避免的。1890年，一位研究染色科技的教授让人们在使用染料时要注意平衡，他认为苯胺染料"不值得我们关注……粗糙且毫无艺术感"，但如果使用得当，也能起到让"旧染料黯然失色"的效果。尽管新的合成红染料（包括其他颜色的合成染料）宣称比旧染料颜色保存更持久，但实际上，其过于繁多的种类却有点让消费者不知所措。

许多新染料的质量和持久度也给画家造成了一些问题。今天，给画家造成难题在很多人看来都没什么要紧的——很少有人会担心科学会给艺术家制造困难，或者根本看不出科学活动和艺术之间有什么关联。但合成颜料快速发展的时期碰巧也是艺术家——例如拉斐尔前派兄弟会——在现代社会地位最高的时期。因此，艺术家们碰到的难题也激励着科学家们努力寻找解决之道。例如，从大约1795年开始，分析化学家们就尝试弄清天青石色的化学构成，从而使得这种昂贵的颜料能够便宜一些。政府机构在国际竞争下也鼓励相关研究，法国化学家最终在1824年赢得了6000法郎的奖金。（这就是为什么合成天青色现在也叫做"法国青"。）所以，当

现代合成红开始给艺术家造成困难时，它就会被视为一个重要的文化问题。

一本叫《蜡笔》（*The Crayon*）的艺术杂志在 1856 年 10 月刊上为人们列出了红色颜料使用的白名单和黑名单。例如朱红以及所有用铁或砂石炼成的红颜料都是"永久性"的，而朱砂和红铅则"令人不适"，主要是因为维多利亚时代环境污染严重，这些颜料"容易和肮脏的废气发生有害反应"。人们早已熟知的容易褪色的龙血和永不褪色的茜草、胭脂虫都被列为"避免使用"，此外还有一些不稳定的和有毒的新式合成红颜料，例如水银过氧化氢、水银碘化物以及铬磷酸盐也都不建议使用。

前拉斐尔派画家威廉·霍尔曼·亨特给他的颜料供应商查理斯·罗伯森写了一封长信，抱怨他提供的红色颜料"会变成肝红色"。他甚至在信中夹了一封涂了颜料的小样来证明这个问题，而供应商也确实尽职地努力尝试修正。1869 年，菲尔德色谱分析法宣称茜草颜料中经常掺杂了"石灰、红赭石、红砂、黏土、红木锯屑"，而经过细致研磨的法国茜草红颜料中"一半是树脂、糖和盐"。对这些画作进行现代分析可以发现画家购买的茜草红颜料已经被掺假或者根本就是苯胺红。这样在颜料中掺杂假货、进行欺骗性贸易以及使用未经测试的新材料可能造成很大影响。例如梵高《横跨瓦兹河的大桥》（1890 年）中画的日落时分粉红色的云霞已经完全褪色，变成纯白。只有在画作边框下压着的部分才能看到原来的颜色，这部分红色因为避免了光照所以没有褪色。

21 世纪的画家仍然会在使用红颜料上遇到麻烦。例如马克·罗斯科就将立索尔红（一种容易褪色的红颜料，也用于胭脂）和法国青（一种永久性颜料）混在一起，为其画作《哈佛壁画》创作了一种深红色的背景。这幅画在 20 世纪早期被挂在明亮的光线下，所以红色消褪得很明显，人们不得不将画作移入较暗的地方。

颜料褪色的问题是由 18 世纪不断加速的劳动力分工造成的。但 1841

年可折叠颜料管发明出来并被画家们迅速接受则极大加剧了这一现象。颜料管的出现解放了艺术家，他们终于能够将提前准备好的颜料方便地带到野外用以绘画。之前画家们都需要自己制作颜料，如果不马上使用就需要存储在小型皮囊中，需要使用时再用针刺破挤出来。在颜料管发明之前的时间，画家们还使用一种颜料注射器。颜料注射器的出现可以看作是画家们遇到新颜料掺假问题的一种象征。画家们也开始变得像其他注射器使用者也就是瘾君子一样对注射物产生了依赖，并且对他们购买的这些注射物

梵高，《卧室》，1888年，帆布油画。这幅图是放置在正常光照下的原作的复制品，复制时间是2015年。原画本来天竺葵红和胭脂红对墙面、地板和门上过色，但已经褪色，所以导致颜色平衡发生改变。在给弟弟提奥和画家朋友高更的信中，梵高描述了他的卧室——有着紫罗兰或淡紫色的墙面以及红色的地板，并形容这幅画能够"让人对余下的部分和睡眠产生联想"

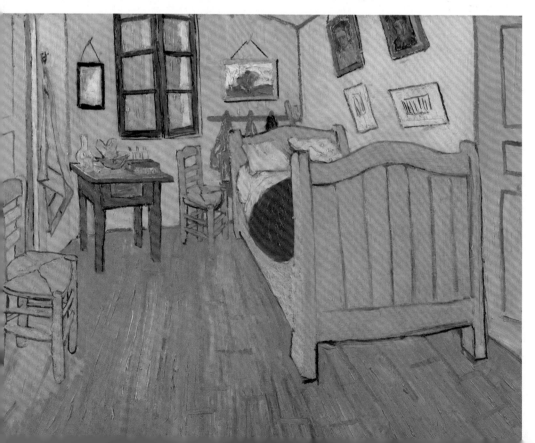

也都并非全然了解。

　　普通的消费者也会面临同样的问题。用于治疗或娱乐消遣的古老补心剂以及年代更近一些的金巴利酒都是用蚧虫或胭脂虫染红的，但更便宜的合成食物染剂在 19 世纪和 20 世纪代替了天然染剂。之后发现其中一些新式染剂会致癌并导致其他的诱发型行为问题。几十年的时间里，天然染剂又慢慢回归。新大陆的胭脂虫贸易（胭脂虫的开采应用一度和茜草一样大幅下降）开始恢复，加纳利群岛的特纳利夫岛和兰萨罗特岛以及秘鲁阿亚

重新上色之后的《卧室》，梵高，1888 年，帆布油画。利用数字技术对这幅画进行重新上色之后所展示出来的画作原貌。原画显得更温暖、柔和，更能"让人对余下的部分和睡眠产生联想"。这幅图是艾拉·亨德里克斯（梵高博物馆）和罗伊·S.伯恩（罗切斯特图像科学中心，芒塞耳颜色科学实验室，罗切斯特理工学院，罗切斯特，纽约）在一次跨学科合作中完成的。利用了库贝尔卡－芒克理论，并用到了绘画重构历史信息中关于人工老化的光谱数据信息

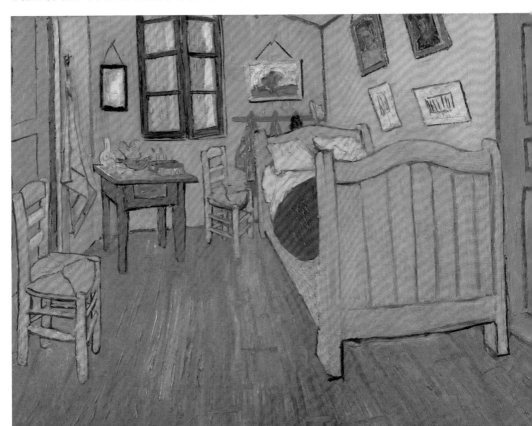

库乔每年均生产几百吨的胭脂虫干。

在几代人的时间内，公众和颜色的关系已经跟随艺术家们进入到了一个新领域。人们已经对颜色的来源一无所知。他们使用的红色可能来源于自然或是烧制过的土，来自朱红、朱砂、茜草或胭脂虫，或是来自铬、苯胺、茜草色素以及几百种其他原料。红色已经从固定的老地方、原来的生活方式和之前的贸易路线上被铲除。然而，与此同时，人们与红色的关系注定要变得更加复杂。

第六章　全新的红色

工业红——例如苯胺和茜草色素——虽然本身是新兴事物，但它们并没有创造出新的颜色。历史上在颜色方面取得的重大进步主要都依靠突破旧有观念和历史经验。[1] 总的来说，人工颜料只不过是比天然颜料变得更便宜，工业红也仅仅是让服装设计师和画家在他们几个世纪以来追寻的主题上能改造出一些新的版本而已。工业颜料成本的降低确实也催生出一些新的视觉媒介，例如广告牌和商品包装，而这些新媒介反过来又对时尚和艺术行业产生影响。而且，20 世纪确实也有几种全新的颜色出现。

20 世纪 30 年代人们发明了发亮的"荧光色"，其中就包含有几种红色，它们到 20 世纪 60 年代变得十分流行，并且在紫外线和"黑光"的照射下更为亮眼。它们是全新的，也是典型的现代化颜色。除了这些荧光红以外，现代科学也发明出之前艺术家们从未想过的其他几种红色。（艺术常常能预言科学，例如 17 世纪出现的科幻小说，但据我所知，这些崭新的红色从未出现在之前的科幻小说中。）尽管这几种红色和我们之前认识的所有一切颜色都完全不同，但它们也不是全然凭空出现的。

中世纪去教堂祷告的人们都会在地上、墙上甚至在同行伙伴的身上看到一种红色。它并不附着在任何红色的物体上，而是从一些本身呈现红色或其他颜色的物体上投射出来的。教堂的建造者们用大量雕花玻璃和彩色玻璃装饰窗子，上面雕刻或绘画着《新约全书》和《旧约全书》中的故事，其本意是要向人们讲述这些故事，但就像圣勃伦诺所说的，抛开这些玻璃和颜色所承载的《圣经》故事，它们本身也在默默地向人们"布道"。当太阳升起，阳光穿过色彩斑斓的玻璃窗，投射出温和的、缓慢移动的颜色碎片。几千年来，这些颜色碎片随着太阳的起落，沿着一成不变的轨迹从

[1]　19 世纪蓝色和绿色的色谱有所延伸，一些颜色的饱和度也有所增加，但对艺术家来说一般之前存在的颜色已经够用。历史上欧洲社会日常使用颜色的传播范围和程度比现代评论家认为的要广泛得多。

剑桥大学国王学院的教堂中，虚无缥缈的红色从南向的彩色玻璃窗出发，略过地面，经历一天轮回的旅程，又爬回西向的墙壁，最后消失在起点

墙上移动到地上，又从地上移动到对面的墙上。

在中世纪晚期，在教堂的彩色玻璃窗之后又出现了幻灯片，其中就用到了染色的玻璃薄片。幻灯片在问世之初是魔术师的道具，后来成为伊丽莎白时代的一种玩具，并最终在 19 世纪广泛传播。很快又出现了使用银色幕布的放映机。彩色玻璃窗、幻灯片和放映机要发挥作用就要让光通过颜料，拿红色来说，这颜料可能就是中世纪彩色玻璃上的铜、维多利亚时代染色玻璃上的龙血或是现代电影胶片上如同苯胺红之类的有机染料等。

接下来我们将简要回顾在彩色玻璃窗、幻灯片和放映机之后，与这种新红色有关的科学技术的迅速发展。

找寻新红色

过去的这个世纪见证了人们创造全新红色的狂热举动。制造这种红色主要有两种方法；所有传统的和绝大部分现代的绘画和染料以及彩色玻璃窗、幻灯片、电影胶片都会有选择性地吸收光线，无论这光是来自太阳、煤油灯还是幻灯机里的灯泡，但也可以通过激活一些物质让其产生光线的方式来创造颜色。[1]

所有灰暗的物体在被激活后可以产生颜色。最明显的例子就是常见的铁质拨火棍，当放到火中去以后，它会变成明亮的红色。但这都是暂时的，当滚烫的棍体冷却以后，又会变回黑色。其他相对灰暗的金属在火中燃烧时也可以释放出非常明亮的颜色，例如钙会产生砖红色，锶会产生橘红色，

[1]　还有一种创造颜色的方法是通过"干扰"非常薄的无颜色结构来实现的。我们有时在路面上看见彩虹，其实那是因为水中有一层很薄的石油，此外，蝴蝶、孔雀和鱼身上美丽的颜色也都通过这种方式实现的。一些具有这种"光子结构"的物品具有很重要的文化意义，例如蓝羽毛，但因为这种产生颜色的方式还未被广泛使用，所以今天我们在此不做讨论。

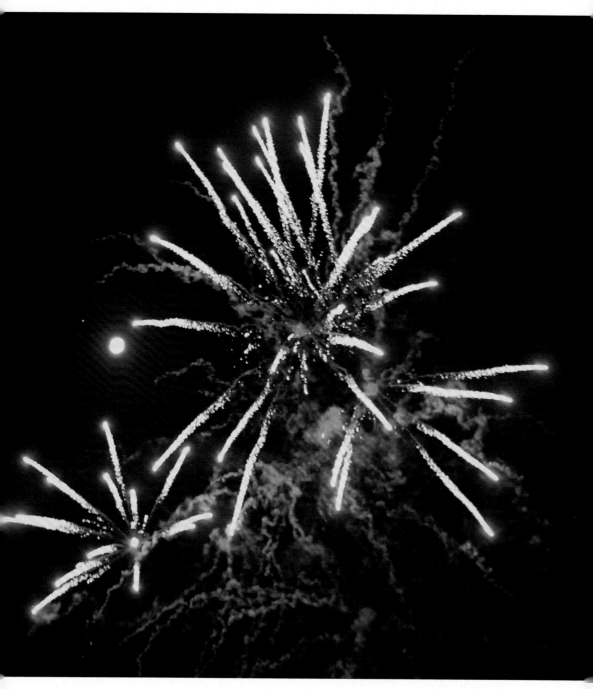

烟火表演中飘逸的短暂红色烟雾在这一刻几乎要盖过木星和满月的光亮

锂会产生紫红色。如今的高中科学课堂也会在确保安全和健康的前提下向学生们演示这种颜色的产生过程。它们还有更有趣的应用方式，例如每年跨年夜世界上很多地方会燃放烟火，而烟火的实质就是通过精准控制金属燃烧的时间来创造五彩斑斓的颜色。它们最早出现在 7 世纪的中国，从其原本的名字"火药"就可以看出这些颜色和金属与在中药中的使用有联系，将物品放到火中是显而易见的激活方式。另一种方式是将其暴露在光线下（就像我们在日光浴下会暖和起来一样）。当光线照射到某个物体上，如果吸收的能量和可见光一致就会显现出颜色，就像染料、颜料和固体岩石一样。吸收紫外线的物体不一定会显现出颜色，但其吸收的能量也会引发一些变化(就像我们如果不做防晒，在阳光下暴露太长时间，皮肤就会变红)。

"荧光色"吸收紫外线作用之后产生可见光。它们的这个功能本应当是永久性的，但实际上会很快失效。在荧光色的这一物理现象被应用于服装、绘画和化妆品行业之前，其实主要是用来制造有色光的。"荧光粉"是一种吸收紫外线并产生可见光的物质，20 世纪初最早被使用在霓虹灯上，今天也使用在低耗能灯泡中。

其他物质也能发光，可以将它们涂在一根又大又沉的真空玻璃管的末端，然后从管子另一端的"阴极"发射一束电子激活它们。1927 年，人们骄傲地宣布这样一根真空管"每秒产生的电子和一吨镭一样多——这种稀少的物质全世界也只有一磅"。他们还提到"(白色的)方解石暴露在这些(阴极)射线一会儿之后就会变成红色的热炭"。

笨重的"阴极射线管"之后投入量产用以制造大块头电视机的小型黑白屏幕。随后电视屏幕的尺寸快速增长，但彩色屏幕的出现还是经历了相对较长的一段时间——人们努力探索了近 4 年，终于让其在 20 世纪 60 年代问世——主要是因为人们在寻找可以发出红光的磷光剂时遇到了困难。白色的方解石在阴极射线轰炸下会像"燃烧的煤炭"一样发出红光，但从

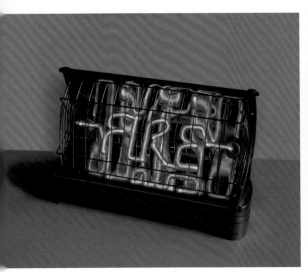

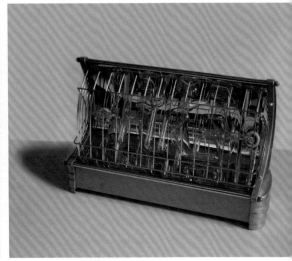

苏·谢泊德，"火Ⅰ，2014"，偶然发现的艺术品霓虹灯。这个雕塑用（低压霓虹气体和几万伏电流的）荧光灯来模拟（一千瓦灯丝的）炽光灯，相应地也模拟了传统上将烧炭作为家庭热源的景象

苏·谢泊德，"火Ⅰ，2014"，断掉几万伏电流后的霓虹气体

其他角度看，它并不适合制作彩色电视。

　　阴极射线管将世界搬进了客厅，半个世纪以来，人们都将电视机锁在木头装饰的橱门后面，伪装成一件普通家具。人们这么做可能一部分原因是不愿意坐在沙发上正对着能将白色方解石变红的射线枪枪管。毕竟，在阴极射线管进入客厅的同时也大量出现在科幻小说中，这绝不是一种巧合。人们将电视机关在柜子里的另一个原因就是射线管和监视之间还存在一种可怕的联系。阴极射线管最著名的军事运用就是在雷达上，它能让人们看见隐藏的威胁。人们可能觉得在家中不看电视的时候，电视会看着他们。

纯品红

电视屏幕后面的电子元件变得越来越小也越来越智能。在 20 世纪头几年，阴极射线管（tube）已经几乎完全被纯平屏幕所取代，虽然它还活在视频分享网站"油管"（YouTube）的名字里。（同样，幻灯片也还活在数字幻灯"片"的概念里。）电脑问世后人们成功实现在屏幕上显示 8 种颜色，之后扩充到 256 种，现在 8 位计算机据说已经可以提供将近 1700 万种颜色。但软件所能分辨的这 1700 万种理论上不同的颜色中的每一种都必须显示在由三原色构成的屏幕上——就像老式彩电一样——一种红色加上一种绿色和一种蓝色。[1]

旧的彩色霓虹灯在实现小型化以后重获新生，同时又出现新一代"等离子屏幕"电视，采取的方法是在氙气中用紫外线激活红色、绿色和蓝色荧光粉。另一种纯平屏幕显示技术用的是"发光二极管"，使用电流激活。第一种商用发光二极管显示技术用的是无机材料，包括一些艺术家使用的颜料，最近又出现了"有机发光二极管"或者叫"有机发光半导体"。其颜料主要来自于煤焦油，其中一些含有蒽，这是一种 19 世纪工业合成茜草色素时使用的原料。尽管显色技术在不断改变，这些颜料成分却没变，就像引言中提到的在绳索中缠绕着的那条红丝线一般。

在寻找不同发光方法的同时，科学家也跟随着彩色玻璃、幻灯片和胶卷寻找吸收光线的方法，但大多数都已经半途而废。其中的一种——"二向色性"，需要电场将吸光晶体保持在不同的朝向。这听起来很高科技，但这种晶体需要在一种介质中翻转，而这种介质最初的制作方法却是将碘加入喂食了奎宁的狗的尿液中。尿液和奎宁让这种制作方法听起来像是一

[1]　8 位计算机能够为每种颜色提供 256（2^8）种可能的层次。3 种颜色能提供 256^3 或 $256 \times 256 \times 256$ 种或 16777216 种不同层次的组合。

些传统制作技艺的翻版，比如用牛尿制作艺术家们使用的印度黄、炼金师从人尿中发现磷以及 19 世纪的帕金失败的奎宁制作实验，当然他从中发现了获利丰厚的苯胺紫。

到 20 世纪 60 年代，一种更成功的显色方法用到了"液晶显示器"，它一开始也是应用在非常小的屏幕以及腕表和计算器上，大多数产自日本。液晶本身是由煤焦油制成，早期的液晶也含有一些 19 世纪的合成红。到了 20 世纪 70 年代末，世界液晶市场每年交易金额不足 500 万英镑，但在本书成书之际，这一数字已经超过 100 亿。如今，在电话和其他电子配件中的液晶显示器包含了 30 多种不同的化学品。

有保质期的红色

这些在 20 世纪末和 21 世纪初出现的红色与从旧石器时代到"摇摆的 20 世纪 60 年代"初期之间人们使用的任何一种红色都完全不同。对其他颜料来说，无论是天然的还是人工合成的，持久性都是最受关注的因素，如果用于织染衣服或绘画的红色颜料易褪色，则会被认为是失败的颜料。但早有预示这些全新的红色——被能量激活的红色是与那些颜料不同的，因为滚烫的红铁棍一冷却就会变回黑色，荧光色也比其他商用颜料褪色快。

这全新的红色激发了人们对那些能在眼前变动的颜色的渴求，而后又满足了人们的这些渴求。一方面，幻灯片和电影能够展示或创造（屏幕上）不断变化的颜色和图像，但这些图像需要（在玻璃片和胶卷上）得到保存，因为电影科技就是要记录那些能在未来被回顾的故事。另一方面，阴极射线管也能够瞬时在空间反射颜色和图像，并且在不断小型化。相比于幻灯片和电影胶卷，阴极射线管技术更新，而且它能够播送实时事件，这也是

为什么每家每户客厅中更常出现电视机而非幻灯片的原因。

为了能够实现瞬间变色，颜色必须要能够瞬间出现，重要的是，也能够瞬间消失。方解石不适合做彩色电视机的磷光剂就是因为当它受到阴极射线轰炸时，不能足够快地让其红色出现又消失。对磷光剂、发光二极管和液晶显示器创造出的新红色（以及绿色和蓝色）来说，人们对颜色持久性的古老追求现在反而成了一个致命弱点。巴西木和地衣红曾经因为会褪色而贬值，如今能够及时褪色的特性反而成了人们的迫切追求。如果颜色在屏幕上不能及时褪去就会造成重影，那么电视、电脑和手机屏幕也就失去了效用。现代科学新的目标是创造能短暂出现和消失的红色。

短暂的红色也不是什么新东西。例如日出和日落时红色的天空只会持续几分钟，教堂彩绘玻璃窗在太阳照射下出现的朦胧浮动的红色光斑也会慢慢爬上墙壁并消失不见。而在另一边，现代科学正花费巨大的力气来使红色能够在几千分之一秒内消失。当然，同样的颜色需要按照人们的想法不断地出现和消失，科学家们要让其中的电子元件能够有数十万个小时的使用寿命。但是让消失的红色重现，不仅要依靠断断续续被激活的发光体的使用寿命，也要依靠其他每个电子元件的正常工作，此外，人们对拥有这些时髦小玩意儿的需求也至关重要。

对这些无形的红色来说，瞬时地出现和消失没有什么问题，但它们这种有保质期的来去自如的特性是颜色的一种全新特性，也赋予了颜色从未有过的文化意义。最近发明的这些红色物质只有在被激活时才会呈现出红色。当把它们的按钮关了，或是电池没电了，又或是软件出故障了，它们绚丽多姿的色彩立刻会变成统一的暗灰色。数字颜色是亦真亦幻的虚拟现实的外表。当我们对红色的体验越来越多地来自电子屏幕，我们和真实的红色事物的联系也就越来越弱。

全新的红色和胭脂虫、茜草、红土、朱红或茜草色素等非常不同，因

为实际上它们只是一种潜在的红色。数码设备迟早都会显示出它们"真正的颜色",也就是它们死灰色的屏幕。这些新红色只有在很多条件得到满足的情况下才会变成红色。其中一些条件——例如更换没电的电池——是观众可以满足的,更换完电池,失去的颜色又会重新回来。但这些新红色的显现需要满足大量的条件,其中大多数完全超出了个人的能力。

当中一些必要的科技条件——例如电子元件的使用寿命——如果放到更宏观的视角中看就是一些无趣的纯学术问题。要让这些红色显现,就需要许可协议、互联网供应商的商业模式以及确保能源供应安全的地缘政治。(就算不考虑动荡的国际石油市场,国内能源分配已经够复杂的了。简·贝内特以 2003 年那次影响了 5000 万人的大停电为例,研究了影响国内电力供应的因素。她认为由发电厂、输电线、政客、商人和消费者以及电子产品构成的网络系统有其自己的生命模式。虚拟红色的存在就受这些我们所知甚少的生命模式的支配。)这些红色的存在还依赖于跨国公司与政府、发达国家的环保主义者以及发展中国家的军队的关系,他们能影响数码设备中关键原料的供应,比方说稀有金属钽。

这些新的红色——当然也包括新的绿色和蓝色——已经改变了文化各个方面的规则。它们在现代社会的出现就如同 500 年前新大陆胭脂虫在旧大陆的出现。这些小小的虫干——更准确地说,是我们对它能给予的颜色的渴望——对当时的文化产生了巨大的影响和冲击,就像它完全改写了贸易规则一样。同样,这比虫干还小的电子元件——更准确地说,是我们对它能给予的颜色的渴望——开始推动又一次文化的巨变。从一个事例就可以看出它们已经改写了当前的文化规则:2008 年全世界银行和金融交易所的显示屏都变成了红色,这实际上意味着世界市场上货币的缺乏。在成书之际,仍然没有看出人们从上次事件中吸取了什么教训,虚拟世界中行事的新规则也还没有出现。现存文化被瓦解的另一个信号就是海盗的强势回

归并获利颇丰；现在对于网络空间中的海盗来说，加勒比海盗的所作所为简直就像小朋友过家家。[1]

新红色的影响

从前，从文化意义上说，所有的颜色都建立在观众的眼睛与相对具体的物体之间的联系上，例如一件衣服、一幅画或是一块染色玻璃。它们身上的红色经常来源于一些有生命的物质，比如怀孕的胭脂虫、龙血树（或是传说中的龙和象）和煤焦油（由无数生命死后形成的化石演变而成）。但当这些红色让别的东西变得美丽优雅时，作为它们来源的那些鲜活生命已经逝去了。从艺术诞生伊始，人们就认为人造的图像需要被重新赋予生命。因此从人类诞生到中世纪晚期，艺术品创造之后都要被郑重其事地献祭给神灵。这样赋予图形生命的仪式包括古埃及的"张嘴"仪式——人们给新落成的雕塑施以这样的礼仪，就像上帝用泥土创造亚当并向他的口里吹气让他拥有生命一样。在过去几个世纪的西方世界中，人们不会再用仪式将图形献给神灵，但图形依旧会被关注它的人们赋予生命。所有有颜色的物体，如同衣服、绘画和彩绘玻璃窗终有一天都会失去使用价值而被人们扔进垃圾堆，由此可见，视觉图形需要人类积极参与互动才能生动而有意义。

相反，数字颜色的出现和消失则显得心血来潮，因为相对于人们喜爱的小红裙的生命周期，发光二极管和它的支撑零件以及基础设施组合而成

[1]　我们知道这些新红色的出现破坏了文化秩序，但讽刺的是它们的诞生也依赖于对自然秩序的破坏。能够产生颜色的现代人造磷光粉和发光二极管主要用无色晶体制成，它们要么就是物质结构被有意调整过，要么就是"掺了杂质"。

的生命周期则更难以理解。数字颜色显得很神秘，它看似就在那里，一切都是现成的，几乎不需要人类的参与。他们劝说我们相信电子屏幕能给我们带来很多好处，但与此同时，我们毫无意识地走进了一条观看颜色的新路径。我们应当想起埃及国王萨姆斯，他拒绝了神灵透特送给他臣民的礼物——写作，认为这会给他们的臣民灌输"让人自负的智慧"和"不会忘却记忆的灵魂"。

使用数码产品的人大多都知道"身份盗用"这个词，它描述了一个难以避免的事实，那就是只要使用过一个系统，用户就会成为系统的一部分并再也无法脱离。在将用户吸收到系统的过程中，用户的身份已经变成了几行数字，而再也不会被视为一个有生命、有呼吸的个人。[1]这些系统一起掏空了我们的社会身份信息，如今，这些信息甚至可能会在我们毫不知情的情况下被盗用。与此同时，数字颜色也在经受一种"身份盗窃"。

以前只有像红宝石、草莓、知更鸟的胸脯或是用朱红、茜草根和胭脂虫做成的红颜料才能显现出红色。但现在几乎什么东西都能显现出红色，而且这一秒是红色下一秒有可能是其他颜色，因为数字红依靠的基础是不稳定的，其默认的颜色是无色；甚至当它们显示出红色时，这些红色也已经失去原本相互之间的细微差别，因为创造它们的是具有统一表面的电子屏幕。电子屏物理表面令人舒适的统一性甚至可能更符合人们与虚拟现实打交道的渴望，他们不愿意和危险而多样的真实世界打交道。无所不在的屏幕意味着数字化的红宝石、草莓和知更鸟羽毛的红色看起来都一样，只是增加或减少了一点不同程度的蓝色或绿色。不止如此，它们连纹理质地都一模一样。我们的视觉对颜色的处理和对纹理质地的处理是紧密相连的，但数字化的宝石红失去了深度和闪光的特性，数字化的草莓失去了柔软和

[1] 尽管他们的电脑使用习惯也反映出一些信息收集个性，黑客、广告商和政府可能会对此感兴趣。

手机屏幕上显示的《圣母和圣婴》局部，阿尔布雷特·丢勒，约1500—1510年，油画。四周光线的影响、用手机屏幕来显示、使用了数字摄影技术拍摄以及用四色打印模式呈现，这几个因素组合在一起意味着这里展现出来的颜色未必是原画的颜色

水润，数字化以后的知更鸟的红胸脯也不会像真的那样在屏幕上飘动起伏。

当然，科技造成的我们与颜色之间关系的改变之前也发生过。无论是绘画还是雕塑，要将"实物"个体转化为"图像"表达充满了各种困难，几千年来，不同的文化找到了不同的办法来解决绘画和雕塑中遇到的这些困难。历史上每隔一段时间就会兴起一波打破偶像的运动，这也显示出人类被图像和与之相伴而生的偶像崇拜所激发出的深刻情感以及人类对描述和被描述物品、刻画和存在之间关系的困惑。这些问题还未被解决——色

将前一张图的数字文件显示在校准后的液晶数字屏幕上，取点拍摄并放大。在四色打印模式下看液晶显示屏中这些点的红、蓝、绿的数值是多少，其中液晶显示屏的各色阈值均为 0—256。最上面的 RGB（颜色系统）值大概是 180,70,50（组合起来的效果和圣母右臂上的橘黄色一样）。中间的 RGB 值大概是 175,110,120（组合起来对应的是圣母腿部的浅红）。底部的 RGB 值是 100,3,20（对应的是圣母左臂下的深红）

情作品导致现代社会人们人格的物化只是一个例子——而数字颜色通过方便图形的传播使得这些问题极大地复杂化，就像一位评论家所说："科技的盛宴成为了无节制的暴饮暴食。"

数字颜色让瞬时性图形更加无处不在，同时也带来一些新的问题。它们不会像被丢弃的杂志或报纸一样起褶褪色，被风吹过街面，它们也不会像画作和雕塑一样被烧毁或打碎。[1] 它们似乎可以抗拒自然的法则。它们看上去能同时存在于各个地方而不限于一地（只要有网络的覆盖），而且它们不会随时间而改变。撕碎前任的照片要比在朋友圈将他"拉黑"不看

[1] 大约有 38 万份《卫报》记录了撒切尔夫人雕塑在 2002 年 4 月 7 日被砍头的故事。到了本书成书之际，留存下来的不到 12 份。

他的照片更解气。

回顾动物和植物颜料的传统用法，可以很清楚地看到红色控制着红色的载体。茜草和胭脂虫的生命周期决定了种植（养殖）户和商人的行为，漂染商决定了纺织商的行为，当然，节俭法案（由穿着红色的人制定和裁判）决定了谁可以穿什么。今天，颜色仍然是决定衣服是否能够被卖出去的因素之一。但现在，越来越明显的是，颜色的载体反过来控制了颜色——数码设备现在决定着我们能看到什么以及我们如何看。

数字颜色切断了非物质的颜色和承载它的物质实体之间的关系，并将我们的视觉世界带入了一片新的领域。现在人们为了拍好数码照片，可以磨合好软件和硬件、选择最佳摄影角度、调好焦距、构建好声道，将所有的技术指标都调整到最佳效果。但同时，镜头前的实物却不会这样被调整到最好的状态，因此现在我们看到实物反而会觉得失望。如今无论是什么东西——不管在最高的山峰还是在最深的海洋，或者在足球场上——我们之前可能都在照片的特写镜头里见过，如果你足够幸运的话，看到的可能还是高清照片。

这些全新的数码红是现代化的最新产物，这是一个以"幻灭"为特点的历史时期。[1] 当然，关于发光二极管和液晶显示器的故事（更不必提苯胺红和茜草色素）看起来不如关于龙血和朱红的故事那么"梦幻"。那个将美国电力体系视为一个不为人所知的生命形式的政治理论家却认为这些新的数码红的确有吸引人的潜质，但她也承认它们具有奴役和欺骗的邪恶能量。

[1] J.贝内特的著作《梦幻的现代生活：附属物、交叉路和伦理》有对马克思·韦伯、汉斯·布鲁门贝格和其他人关于"现代幻灭"的总结。这种幻灭和贝尔纳·斯蒂格勒提出的"迷失"有关，是人类和科技之间如今（被放大的）紧张关系造成的结果。可参见 B.斯蒂格勒所著的《技术与时间》，当中说到一些幻灭是不可避免的，因为现代性从笛卡尔主义世界观中发展而来，而艾尔德尔·詹金斯将这种世界观定义为"关于穷尽现实的假设"。

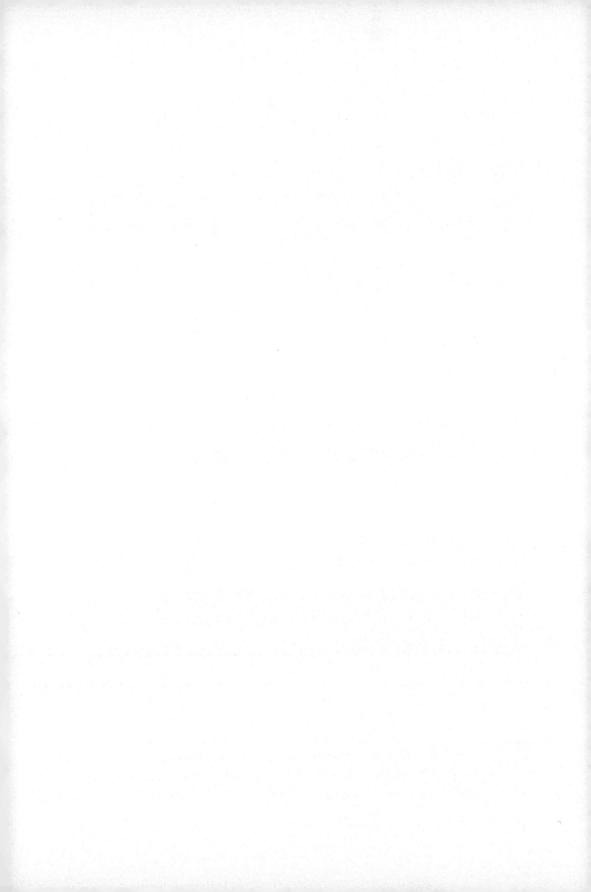

第七章　跨越红线

为了厘清多种多样的红色，前面我们已经提到很多传统的和现代的与红有关的事物，例如动物、植物、矿物以及人造红和有时会显出红色的无色物体。但是这些事物之间的区别还没有全然弄清楚，而弄清这些是很有意义的，因为众所周知，红色是一个十分复杂的颜色门类，它不仅可以用来形容红色的东西，还可以形容黄色的黄金、橘色的火焰，灰色的狗和紫色的衣服以及看不见的线等等。

人们对胭脂红具体属性的认知常常很模糊，这也很好理解，因为从植物上摘下的怀孕的胭脂虫常和植物紧密粘连并且一动不动，人们有时不禁怀疑它们是否真的是植物的一部分。16 世纪晚期的西班牙人对他们培育和收获的胭脂虫是植物还是动物一清二楚，但他们故意用这种模糊性来掩盖新大陆红颜料的来源，并以此维持他们的商业优势。关于这种红色的模糊认知在今天依然存在，有时候可能忽视它反而是好事，例如告知人们口红中的红色可能来源于蚧虫、虱子或是水蜡虫（如今也可能是来源于巴斯夫公司饲养的藻类），人们就不会觉得它浪漫并对其有所渴望了。[1]

红珊瑚这种生物也让动物、植物和矿物之间的界限变得模糊。根据奥维德《变形计》中的描述，珀尔修斯将美杜莎的断头放在长满海藻的海底，这些海藻立刻"吸收了这个怪兽（能够石化一切）的魔力"变得坚硬起来。海仙将这种已经硬化的海草的种子播撒到各处，所以"直到今天珊瑚还保留着在接触空气后会变得坚硬的属性，这是因为它在海底的部分是植物，而离开水面就会变成岩石"。

我们可能会觉得古人的一些行为很有趣：他们能将怀孕的昆虫误认为布满虫子的腐烂浆果，他们不知道珊瑚的本质其实就是海底有机物自我构建的生态群落，他们甚至会将树胶描述成龙血和象血的混合物，他们还认

[1]　一本 21 世纪的书不经意地沿用了 16 世纪西班牙人对胭脂虫故意曲解的描述，将其描述成"橡树虫瘿"。

Naissance des larves.

既不是（水中的）植物，也不是（空气中的）石头，珊瑚更像是（生活在水中死于空气中的）动物的殖民地。这幅 19 世纪中期的示意图展示了一个由珊瑚构建的有机体系的诞生

为红宝石是从蛇的脑子里取出来的。但这种对事物界限的模糊认识并不只限于古人。虽然已经到了 20 世纪，但阿拉斯加和育空地区的游猎部落仍然认为当地产的铜——地下孕育的一种红色金属——可以"像大豪猪一样"四处游走，它们不是被人类发现的，而是有时主动选择在人类面前现身。此外，很多 21 世纪很重要的地理和军事"红线"似乎也已经蒸发进了稀薄的空气。如果我们能对古代人混淆物种界限的行为更为宽容的话，不妨将他们对物种明显的误解看作是物种间主动融合的结果。照此说来，红色可能也不是一种区别于黄色、橘色、灰色或紫色的单独的颜色。可能红色

即颜色。[1]

　　传统物种分类的弹性和多孔性将现实世界塑造成为一个巨大的连续体而非一系列零散的个体。"大自然不喜欢出现空当"，模糊物种分类的界限其实也是为了能囊括进一些跨物种和混合物种的生物，从而避免在物种分类时发生遗漏，出现物种的空当。动物、植物和矿物之间界限的模糊性也可视为上帝造物统一性的体现。在古人眼中，事物之间的不同更多体现在程度上的差别而非种类上的差别。人类身上就有很多方面和动物相同（都有感觉），和植物相同（都能够再生复制），和矿物相同（都存在于实体世界）。人与万物间的这种关联也解释了红色的事物——从赭石和赤铁矿到地衣再到更高等的生物——为何能与人类在物理、心理和精神层面产生共鸣。

　　模糊的物种界限也会鼓励人们用动态的视角看待现实世界。固定的物种分类促使人们将世界看做是由永久、固定的物体构成的现实存在，但模糊的物种界限又催生出另一种视角，即将世界看作是建立在变化流动的过程之上的一种存在。奥维德用一整本书来解释物种间互相变化的现象，画家们更是习惯性地亲自参与到物种变化的过程中，他们都知道现实世界存在两面性：奥维德认为宇宙是混乱和秩序的统一；画家们可以凭自己的意志选择赞同巴门尼德（公元前5世纪希腊哲学家，其哲学观点主张表面上运动变化的宇宙形式实际上是一个不变和不可分割的实在的种种表现。——译者注）的观点——强调现实世界永久性的一面，还是跟随赫拉克利特（公元前5世纪希腊哲学家，其哲学观点认为永恒是一种虚幻，万物都处于不断变化的过程当中。——译者注）的观点——强调现实世界变

　　[1]　当然，对我们来说，红色是一段相对较小和固定范围的色度，但是人们是从最近才开始重视色度的。历史上对颜色的理解更强调其色调、饱和度和质地，这使得红色呈现出一种更为动态的形象。将红色视为不同色度的集合体，其实是从一种更统一的视角观察红色。

闪光的红色。加拿大苏必利尔湖铜矿

兰开夏郡出产的葡萄状赤铁矿碎片。其地质学名字来源于希腊，意思是"一串葡萄形状的血色石头"。这个用来描述矿物的名字里既包含了动物元素也包含了植物元素，是前现代社会弹性世界观的一种无意识残余

化性的一面。古人创造出关于红宝石、龙血、珊瑚和蚧虫的故事，其实都是想实现世界两面性的统一。

尽管现代社会喜欢将事物简单干净地分门别类，但现实世界抗拒这样的严格分类。例如，用于生产红颜料的地衣不是植物、不是真菌，也不是藻类，但无论是什么种类，它都促进了世界的繁荣。花青素存在于红色浆果中不是为了让鸟类更健康，也不是为了帮助传播植物的种子，它只是碰巧做到了这两点，但它也确实因此连接起了植物和动物王国。现代地质学家知道白垩是由海洋生物微小的外壳演化而来的，气候化学家知道这些外壳是动物呼出的二氧化碳溶解在海水里反应形成的。但是日常生活中，我们大多数人都忽视了白垩和我们呼出的二氧化碳以及为海洋微生物提供养料的海中"碳沉积"之间存在转化关系。另一方面，直到今天，传统的陶工还会将石灰岩这种坚硬质地的白垩加入他们的釉料中，将这种"有机"岩石（世界生物循环的一部分）当作一种重要的生命力量，帮助他们让原料在熔炉中转化为产品。（这种行为其实是模仿了大约4000年前第一批炼铁工人的做法，他们当时就是将贝壳加入红土中帮助它转化为铁。）

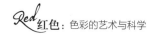

自然的和人造的

如果自然界中动物、植物和矿物之间的界限是模糊的，那么自然红和人造红之间的区别也应当是模糊的。最早的穴居人类画家使用的红颜料有时是红土，有时是加热过的黄土。在耶稣诞生的 300 年前，泰奥弗拉斯托斯曾说过黄土在火中"就像燃烧的木炭"。他似乎认为黄土之所以变红是"追随了火焰"的特质。我们可以从燃烧的黄土和火焰都呈现红色看出它们之间具有一致性，而从元素的角度来看，土元素和火元素都呈现出"干"的特性，因此它们在亚里士多德的物质体系中也具有一致性。[1] 黄土可能会在人类升起的篝火中变成红土，但自然引发的森林大火和天雷也会促成同样的变化。

古人认为所有的艺术——无论是将黄土变为红土，为陶壶上釉或是合成朱红——都仅仅是人类协助自然的一种活动。如同 13 世纪的《智者赫尔墨斯之书》所说，"人类活动兼具自然属性和人工属性，从本质上来说是自然的，从生产方式上来说是人工的"。大阿尔伯特声称，"世间万物，无论出自自然之手还是人类之手，其脉搏的第一次跳动一定是来源于上天的力量"。上天要么以自然或超自然的力量，用天雷和森林大火创造红土，要么就借用人工的力量，通过启发人们升起篝火来创造红土。

传统上认为万物皆有生命并且万物的行为皆出自于自身内心的渴望，这种观点最大程度弥合了自然事物和人造事物的不同。（这种传统观点和现代观点严重对立，现代观点认为物质的内在是无动力的，事物活动都源于外力作用。）但是，即便人们不去思考这些理论层面的议题，在实践中还是会模糊自然和人工的界限。例如，从昆虫和植物身上提取的天然红颜

[1] 其他的两种元素是水和气。所有四种元素都是不同特性的集合体，这几种特性除了"干"以外还有"湿"、"冷"和"热"。

料一旦用来绘画和织染衣服后，严格意义上这就不再是天然的了。为了制作不会被洗掉的"快速"染料，就需要将红色附着在纤维上或者附着在无色的颜料颗粒上。尽管制作红染料、明矾媒染剂和衣服的原料都是天然的，但制作过程和最终产品都不是天然产品。

在之前几章中提到的中世纪炼金师、艺术家以及现代科学家之间的界限也不是很清晰。炼金术是人们了解世界以及我们在当中所处位置的途径之一。现代科学就脱胎于此，它建立起一种物质的世界观，通过将人从自然中分离出来（从此便有了"世界"和"观"）完成了从炼金术向现代科学的转变。[1]

物质的和非物质的

颜色一直被视为是光和物质交互作用的产物。传统观点认为光和物质还是有很大区别的，而现在我们被告知光就是在空气中传播的波或者是一束粒子，又或者二者兼具。现代物理学"波动粒子二象性"的观点认为可以用两种观点看"红色"：它要么是具有特定频率的无重量的波，要么是一束具有特定力量的光量子。同样，固体物质可能是固体粒子的集合或是固定在一处的波形。

基础物理学已经消除了物质和非物质存在的界限。我们可能会认为我们的手机是固定的物体，而它们发出的光亮是无重量的，但手机之所以在按下开关键后能在空白的屏幕上显示出多彩的颜色，就是因为其利用了物

[1] 现代科学在发展过程中逐渐忽视了人类和自然的精神层面，承认人和自然精神层面的存在将会使得科学的方法论体系复杂化。另一种与之相对的欧洲科学随着乔尔丹诺·布鲁诺的离世已经几乎消亡。

深红色透过花瓣，从内表面和外表面反射出去。这朵郁金香(郁金香属，产自伊朗西部和伊拉克北部，剑桥大学植物园）是野生郁金香。16 世纪以后，养殖郁金香从野生郁金香繁育而来，这也是说明一切人工的物品的根源都来自然的一个例证

质和非物质的模糊界限。红色不是仅仅来自天然或经人工烧制的红土、朱砂、红铅、茜草或胭脂虫，又或是以煤焦油为原料合成的现代化工染料，以上这些都是现实世界中真实存在的。红色现在也可能闪烁在遍布各处的电子设备的屏幕里和屏幕外，它们向网络空间提供信息也从中下载信息，而网络空间则是虚拟存在的。我们口袋中的手机之所以能够工作，是因为物质和非物质之间的清晰界限已经消失，在所谓的物理世界中也是如此。

不管我们的手机是如何工作的，我们中的大多数人仍然生活在勒耐·笛

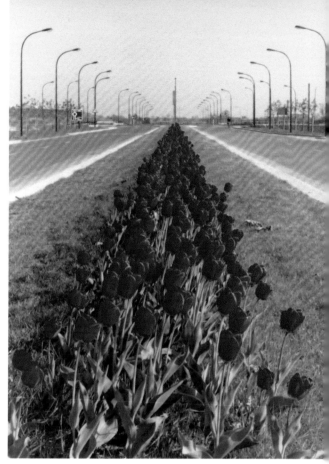

"丰富的血液或是有害的洋红",又或者仅仅是一道不可跨越的红线? 20世纪70年代在英国新城米尔顿凯恩斯种植的市政植物

卡尔论断的影响下,他认为在"外在"的物质世界和我们"内在"的意识世界中有一条明显的分界线或者说是哲学红线。尽管笛卡尔如此认为,但从我们的日常用语中就可以看出,我们并不认为物质世界和意识世界之间有着严格区分。例如,从词源学上看,"物质"(Matter)是物质世界之"母"(Mother),但它也是意义世界之母。【就像人们会说:"这有意义吗?"(Does it matter?)"是的,这有意义。"(Yes,it matters.)】不仅外在客观世界和内在主观世界之间没有任何不可逾越的红线,甚至量子物理学中还存在

一条很具说服力的解释观点，认为物质和意义之间互相纠缠、难以分解。

　　但是，我们中的大多数人都认为量子物理学不仅奇怪，而且难以理解，而且笛卡尔深度分离或者说是精神分裂式的思维方式已经深深印刻在西方人的脑子中，她们更易于接受由固定物质组成的客观世界，而对时不时意义就会发生改变的主观世界感到没那么自在。因为意识到了这种倾向，所以本书一开始就将注意力放到物质世界的红色物体上，但现在我想该将注意力转向与红色有关的意义上去了。

第八章　　红色的意义

对卡尔·马克思来说，制作红色原料的不同仅仅意味着达成同样目标的方法不同而已，区别不过是效率的高低。他说："要制作茜草色素，一种方法是从煤焦油中提炼化学颜料，这只需要几个星期，（但是）如果要用天然茜草来制作的话就得花上一年时间等它成熟，而且通常还得让根再长上几年才能用它来做染料。"

同样，弗里德里希·恩格斯也认为这两种红颜料没什么本质的不同。他说："'自在之物'能够变成所谓的为我之物，例如从茜草中可以得到茜草色素，即茜草中的颜色成分，但现在我们已经不再费力气种植茜草……而是用更便宜和更简单的方式从煤焦油中提炼它。"

对马克思和恩格斯而言，红色的神秘感已经消失，光谱和现实世界中不同红色存在的意义仅仅是为了达成各自的目的。对他们来说，红色就是红色，也仅仅是红色。现代科学家们也是如此，他们就像维特根斯坦笔下站在"新漆的牛棚门"前的牛一般，茫然而不知所措。对于那些能够为他们提供红色的物质所具有的内在意义，他们刻意保持距离不去碰触，但这反而让他们失去了一笔巨大的财富。

E.巴斯·冯·韦雷纳尔普在其1937年的著作《为颜色奋斗》中说道，"对所有人来说，红色意味着生命、爱和热情。生命的两种元素都是红色的：太阳和火焰燃烧的热量"。他非常"高兴"能宣布"发起一场针对天然红色染料的战争"，他很自豪"德国实验室的化学家合成出了化学红染料从而成功地给予红色天然染料——这种最重要的天然染料以致命一击"，并对法国军队使用德国染料来染军裤这件事感到沾沾自喜。韦雷纳尔普似乎认为红色能够行使权力这件事理所应当。他直言不讳地提出他的愿望就是让红色能够"在科学的帮助下脱离自然而独立"，但目前仅仅实现了原

料的独立。他没有问为什么人类的本性就是渴望或害怕红色。[1]

对红色既爱又恨

渴望或害怕一种红色可能有很多原因。对茜草种植者来说，天然的茜草颜料和人工茜草素肯定是不一样的。他们种植的茜草的品质支撑了他们的家庭和社区，而人工茜草素威胁并摧毁了他们的生活。对于染织业人员来说，茜草颜料和茜草素也没有一点相同的地方。对工厂化学家来说它们同样是不同的，因为一种让他能养家糊口，另一种则和他越来越没有关系。在艺术领域，茜草素和茜草颜料的区别持续了超过一个世纪。温莎牛顿（一家英国老牌画材商。——译者注）从1832年开始一直用干茜草制作红颜料，直到2011年其在伦敦的工厂关闭。他们也用茜草素制作红颜料，艺术家们可以在这两者之间自由选择。温莎牛顿的顾客可以看到，至少是感觉到，自然的茜草颜料更柔软而合成茜草素颜料更硬。茜草颜料含有几十种相关的分子，而茜草素理论上只含有一种分子。我们的眼睛需要适应这两种红色的不同，这种不同就像一片长满各种草的绿色草坪和一片只长一种草的绿色草坪的区别。茜草素为印刷品上平面的喷色单元提供红色，而茜草颜料则为流动的画笔提供红色。

从颜色具有的意义层面来说，不同红色之间的区别对不直接从事颜料

[1] 马克思、恩格斯、韦雷纳尔普和现代化学家一样，他们视苯胺红和茜草色素为分离的、外在的、客观的、由碳原子组成的六边形。他们不同于用水银和硫黄合成朱红的炼金师，炼金师们会认为那些具有上千年历史的、显示自然统一性的衔尾蛇图像一定包含着人类的本性。由于炼金师的互相缠绕的世界比笛卡尔互相分离的世界出现要早，所以至少从理论上来说，虽然信奉笛卡尔的化学家们不知道，但传统的炼金师和艺术家有可能知道为什么红色具有掌控我们情绪的能力。

生产和使用的人们也有广泛的影响。颜料制作方式的改变有着不可预料的后果。制作苯胺红、洋红和品红所剩的含砷废料虽然会污染工厂附近的饮用水源，但这种废料很快找到了市场。人们用它制造出了美国市场上一种非常流行的被称作"伦敦紫"的杀虫剂。它改变了19世纪的农业生产（直到它造成了许多农民、蜜蜂和消费者中毒）。它也帮助改变了园林艺术，因为当时花朵已经开始在工厂一般的玻璃温室中种植，这就需要不断地进行化学干预以保持其由单一作物构成的脆弱的生态系统。

花朵大规模种植技术的运用对花园风格造成了影响，经过严格规划的、通过移植花草来制作的园艺景观已经占领了花园、住宅区和城市中心。1899年，英国园林设计师特鲁德·杰基尔警告不要使用深红色的植物，它们呈现"浓稠血液的颜色或是……有害的洋红色"。两年后，美国园艺家爱丽斯·莫尔斯·厄尔再次强调了这一观点——由于"现代苯胺红染料过于明艳的色彩"，洋红色的花朵被视为"粗俗的象征"。新的红色的出现，赋予了花朵新的社会和政治含义。对莎士比亚来说，一株红色的花朵能够带来爱恋，但受合成染料以及约翰·拉斯金和威廉·莫里斯的政治观点影响，红色的花朵现在带来的是工业化、污染、郊区人口流失、去技术化以及廉价时尚对大众审美的腐蚀。

除了茜草素和苯胺红，还有从其他植物中提取颜料、有机和无机合成的红颜料，当然还有摸不着的数码红，也别忘了现在仍在使用的天然动植物和矿物红。每一种红色都各有故事，对那些曾经或仍然生产和消费这种红色的人来说，也各具意义。这些红出现在食物、时尚、军装、旗帜以及市政部门为当地公园选择的花草中，它们的意义为那些有意无意使用它们的人而存在。可能会有很多不同和不断变化的线，但红线就在它们中间。

意义和现实

现在一般认为认识将意义赋予现实——先有（客观的）物理现实，然后才跟着出现（主观的）意义。根据这个观点，如果红色有意义的话，这些意义也是先前存在的现实产生的结果。但现实一直在改变，所以根据现代的认识，意义也会随之改变。例如，当大屠杀的最后一位幸存者离世，与法本化学公司生产的合成红颜料有关的一切意义也会同他们一道消失。当那些能引起儿童多动症的化学品不再作为食品染色剂使用，那么红色饮料对焦虑的母亲们来说意义也会不同。

但红色的一些意义——例如韦雷纳尔普所说的"生命、爱和热情"——一直都存在而且看似并不会因为某一特定现实的改变而改变，它们就是我们所寻找的红线的线索。人们很可能像对待特定的现代意义一样对待这些历史悠久并广泛传播的传统意义。但是人们有理由不这样做——关于意义和现实的关系，古人们持完全相反的态度。

在传统的世界观中，先有意义，而后物质现实会围绕这些意义构筑起存在。在基督教传统中，这种关系隐藏在上帝造物的次序中，"上帝说要有……然后就有了"（出自《创世纪》）。在佛教传统的格言中也存在这样的暗示："我们用我们的意识创造了世界。"这一传统真理已经多次被科学验证。（凯库勒梦见衔尾蛇而后催生出上千种合成颜料就是例子。30年后在柏林的一次演讲中，他建议台下的学子们："让我们学会做梦，先生们，然后我们可能就会发现甚至是创造真理。"）但是因为这一传统认识与现代科学主流的笛卡尔思想相悖，所以并未被广泛接受，并被大多数科学家忽视。但现代科学家遇到颜色以后会像维特根斯坦笔下"新牛棚前的公牛"一样困惑不解，所以说我们有理由去了解甚至接受"意识创造了

世界"这一观点。

第一，当我们思考历史上红色所蕴含的意义时，我们要考虑到承载这些意义的文化所持有的观点和假设，要注意与其保持一致。如果硬将我们才存在了几个世纪的世界观强加到这些文化身上，这会对它们造成破坏，我们也会因此看不到全貌而只能看见它被我们的镜头所过滤的那部分内容。

第二，社会学家发现我们倾向于将人类活动的产物视为自然的事实、宇宙法则的结果或是神意的体现。他们还认为任何观点，其表达出来的部分只占十分之一，未明确说出来的假定构成了冰山下隐藏的十分之九。时至今日，仍然有许多前现代文明中产生的未言明的假定以不容置疑的信仰或是尚未意识到迷信的形式存在于我们的生活中。

第三，认为意识造就现实的观点并不像第一眼看上去那么奇怪而陌生。"你只愿意看你所寻找的部分"是非常常见的现象。（例如，医学检查包含 X 光检查和验血，但是具体选择哪一项检查取决于你想看受伤的骨头还是血糖水平。）我们会认真理解我们觉得有意义的事，忽视我们觉得没有意义的事。我们不是预先存在的事实的被动感受器，我们只理解我们认为有意义的事情，而这些意义又会反过来决定我们的现实。

如果一个人倾向于认为红色是无内在意义的，那么关于红色存在很多互相矛盾的关联可以证明并强化这一观点。例如，在一本中世纪手稿中，上帝和恶魔都穿镶着红边的斗篷。这份手稿里还说到两匹湿漉漉的红马，一匹流着无辜牺牲者的血，一匹流着圣人的血，但看起来并没有什么不同。尽管刚刚两个故事里的红色都象征着死亡，在早期爱尔兰的颜色理论中，红色却是孕育新生命的象征。

另一方面，如果一个人倾向于认为红色有内在意义，那些明显相悖的例子虽然让他困惑但也不会改变他的想法。我们通过整体观可以解释红色所代表的这种新生与死亡的明显对立，例如，将其看做"硬币的两面"——

生与死之间的转换。如果红色具有明显矛盾的意义，这完全与红色物质的
用途和构成有关，因为赤铁矿同为铁（造成流血）和铁锈（治愈流血）的
原料。本书关于红色物质的回顾也提到龙血和朱红都是矛盾体的结合。实
际上，在《为颜色奋斗》一书中，韦雷纳尔普认为"红色代表了最伟大的
矛盾。它象征着国王的高贵，同时也象征着鲜血"。但是我很怀疑他的观
点可能是受到普林尼关于赤铁矿认识的直接影响，普林尼认为龙血和朱红
都来源于赤铁矿。

无论红色中隐藏着什么意义，我们都能在日常使用的涉及红色的词句

1810年，属于夏威夷国王卡米哈米哈的羽毛斗篷。红色与王室的关联不止出现在欧洲。红色在太
平洋地区极受推崇，库克船长（英国探险家和航海家。——译者注）发现，一小捆来自汤加的小
小红羽毛在塔希提岛是"最珍贵的商品"

中找到线索。它们可能有根深蒂固的文化意义，当然，"根深蒂固"（ingrained）本身也是一个涉及"红"的词，因为以前织染衣物时会用到蚧虫或是胭脂虫颗粒（grain）。由于大多数涉及红色的单词起源都很古老，适当做一些挖掘也是必要的。

红色词源学

"红色"一词相比于其他大多数表示颜色的词语能够带给人更多关于颜色的感觉，有一个例子可以证明这个观点：西班牙语中表示"红色"的词和表示"颜色"的词联系十分紧密，比方说"tinto"和"colorado"既可以表示颜色也可以表示红色。除了"黑色"和"白色"以外，"红色"比其他颜色更常出现在英语口语和民俗传说中。

在 20 世纪 60 年代晚期，布兰特·博林和保罗·凯在他们的著作《基本颜色词汇：普遍性和进化历程》中提到了关于颜色的名称。博林和凯的观点总结起来如下：在所有语言中都有指代红色的词语（就像所有语言中也都有指代黑色和白色的词语一样），但指代其他颜色的词语是在语言演进的过程中（此过程中语言的词汇量可能变得更多，也可能变得更少）逐步产生的。他们的书影响甚广但错误也很严重。他们的观点是以英国为中心的，事实上并不是所有的语言中都有关于颜色的词语。近期的一份研究表明，几种澳大利亚的土著语言就没有关于"颜色"的词语，也就更不会有关于某种颜色的词语，例如"红色"。虽然他们民族的艺术非常多彩绚丽，也使用了很多红色。

所有的语言都在不断发展，在不同文化互相影响的过程中语言也在发生变化。我们可以通过时间轴来回溯这些变化，从而揭示词语和一些一开

始看起来毫不相干的事物的关系。例如，根据《牛津英语辞典》，英语中"color"一词是从拉丁语的"cover"发展而来。[1] 在古希腊语中也存在由"cover"向"color"演变的这种情况，古希腊语中的"chrome"与表示皮肤的"complexion"和"skin"有关，皮肤也就是我们向世界展示自己的"外壳"，即"covering"。梵文中也有类似的情况，例如"varna"既有颜色的意思，也有种姓的意思。[2] 传统上衣服与皮肤之间的关系又加强了颜色和皮肤之间的关系，比如，圣母玛丽亚在子宫里编织着耶稣的血肉，而后又为他编织了无缝的衣服。

我们能从红色中挖掘出什么隐藏的意义呢？所有印欧语系语言中的红色都有共同的梵语起源，在很多现代语言中也能找到古时关于红色与其他事物联系的影子。例如，威尔士语中的"rhudd"就与面色"红润"（ruddy）这一现象有关，红色意味着这个人身体十分健康（rudehealth）。面色红润当然是因为血液的缘故，梵语中代表红色的词"rudhiram"很明显和梵语中代表血液的词"rudhiram"有关。英语中的"血红"（blood red）来源于梵语"rudhiram"。根据《牛津英语辞典》，"blood"可能和"bloom"词源相同。形容玫瑰盛开可以用"bloom"，但用以形容熔炉中的铁从赤铁矿（也叫血矿，即"blood stone"）中炼出的科学术语也是"bloom"，在口语中说一个女人怀孕照样可以用"bloom"。可以看出我们的日常用语在其结构中包含着这样深刻但常被忽视的含义：红色与旺盛的生命力有关，或者说红色是旺盛生命力的外表（cover）。语言的历史表明，红色可能是隐藏的内在力量的外在符号——一种赋予野兽野蛮生命的力量，一种让植物开花、让女人孕育生命的力量，一种能将石头铸成利剑的力量。

[1] 这种说法似乎也很合理，知识社会学学者就常用冰山来类比日常用语表面下隐藏着的巨大意义。

[2] 词根"vr"指"屏幕、面纱、覆盖物、外表面"。

归根结底，这种支撑所有植物、动物和人类的生命力就是大地的生产力。我们知道"土"是艺术家使用的最古老的颜料之一，在旧石器时代岩洞里发现的壁画中的红颜料就是用土做成的。就像"颜色"（color）与"覆盖"（cover）有关，语言学家们发现印欧语系语言中"土地"（earth）一词的起源也"常与隐藏或覆盖有关"。例如，荷马诗中的赫克托尔希望隐藏在土地之下，阿喀琉斯希望用土覆盖他的身体。同样，赫西奥德（约公元前 700 年的古希腊诗人，著有《神谱》。——译者注）在总结大地上的生命时曾说，黄金和白银时代的人们藏在地下，青铜和英雄时代的人们周身被土所覆盖。土是一层"外壳"（cover），颜色也是一层"外壳"（cover）。这种语言学上的联系也意味着史前、古典以及中世纪艺术家决定把"覆盖大地的泥土"（covering earth）用作"覆盖图画的颜料"（covering color），除了视觉上的考虑以外可能另有深意。

尽管如今"cover"和"color"两个词之间已经没有什么联系，但这种联系的影响还存在，其影响能帮助我们解释为何在欧洲传统中对颜色忽视甚至是害怕，认为颜色具有潜在的欺骗性。尽管公开宣称对颜色的鄙视，但统治者们还是经常能意识到颜色具有影响公众的能力。因此，从词源学角度探寻红色中隐藏的红线是十分有意义的。

现代词源学如同"法庭"审案一般历经千辛万苦追踪历史上发生的语言学变化，这样的变化一方面是因为不同文化思想的交流，另一方面也因为词源学规则本身相较于之前的传统也有所发展。之前的词源学遵照柏拉图的说法，认为"万物皆有其合适的称谓"。这些古老的词源学是"诗意的"，它们将文字"从约定俗成的或简化的释义"中解救出来，"无论这些名字下隐藏着什么……词源学都能赋予其生命，将其挖掘出来"。《圣经》认为寻找词语富有生命的隐含意显然是件有意义的工作，因为"字句会叫人死，但精神会叫人活"（出自《哥林多后书》），由于拼写和咒语，

词源学也和魔法有了关联。

塞维利亚的伊西多尔所著的《词源学》影响深远，其中能找到很多诗意的词源，当中他也提到了意为颜色的"color"和意为能量的"calor"之间的联系。一位现代词源学家不会意识到这两者之间有语义学联系，我们一般也不会在纵情享受丰富多彩颜色的同时担心体重的增加，我们认为即使是最华丽的颜色其能量含量也是 0。但是从伊西多尔的"color-calor"词源学联系中可以概括出这样一个仍不过时的概念：颜色拥有能量，或者说颜色本身就是能量。目前，人们仍将颜色能量作为一种补充药物使用，其来源是 19 世纪的光色疗法。当时的光色治疗师爱德温·D. 巴比特认为，既然红色的东西，例如红辣椒、溴盐和铁都有刺激性，那红色本身应该也具有刺激性。阿维森纳（980—1037 年，伊斯兰哲学家，内科医生。——译者注）在 2 世纪末曾使用颜色来诊断和治疗病人，巴比特也是追随着阿维森纳的足迹。伊西多尔所认为的这种能量和颜色之间的联系今天仍然存在，这就是我们为什么在情绪低落时说"感受到蓝色"（feel blue），在身体健康时说"处于粉红色中"（in the pink），而在被激怒时则说"看见红色"（see red）。

颜色和能量之间有着深深的语言学联系，伊西多尔的这个发现表明，不同于精致、恐惧颜色的欧洲权贵文化，欧洲民间文化对待颜色的态度与其他不同文化对待颜色的态度很相似。例如一位中非的人类学家就曾提到一个民族，他们认为"从上帝那儿流出三条能量的河流，它们用其特质构筑起了感官所感受到的现象世界"，红色就是其中一条。（另两条河流是黑色和白色。）

特定的红色

欧洲人对特定红色事物的称谓能够透露出一些关于颜色的什么信息呢？现代红色的名称——萘酚、吡咯、喹吖啶酮、罗丹明、甲苯胺等——乍一眼看上去太过专业，除了一小撮专家外，其余人很难理解。也许知道这样的名字引不起人们的兴趣，所以我们一般也都用其对应的颜色指数来称呼它们。总的来说，它们的名字也告诉我们红色在如何适应现代社会。

例如，从"苯胺红"这个名字我们就能知道这种红来自苯胺。苯胺也能制造其他颜色，而化工巨头巴斯夫和爱克发公司的名称缩写 BASF 和 AGFA 中的 A 就指的是苯胺（aniline）。"aniline"这个词创造于 19 世纪中叶，

纪念日花圈，2014 年 11 月。染红的合成塑料（可能用的是偶氮基的丽春红染料）。这个花圈挂在教堂，是献给圣伊莱斯的，这也给了花圈一份宇宙学意义，因为圣伊莱斯是铁匠的守护神。倒下的勇士代表了铁匠的劳动成果。红色围绕了整整一圈

从这个词就可以看出这种红属于一个化学家族，其后缀"–ine"意指技术，但其前缀"anil"来自梵文，意指"黑暗"。因此苯胺红的意思就是"来自黑暗的红色"，简洁地总结了其来源是煤焦油。（法本化学公司十分清楚苯胺黑暗外表下的重要性，他们写道，黑色的"煤体内储藏着先前世界中的生命以及它们的所有颜色"。[1]）

其他的合成红属于偶氮化合物颜料的范围，这种颜料在 20 世纪涌现出上千种，如今是合成颜料家族中最大的一支。其名称"偶氮"（azo）也起源于 19 世纪，其前缀"a"意为无，后面的部分来源于希腊语"zoe"，意为生命力。将其命名为无生命颜料是恰当的，因为它来源于"此前世界上生命体的化石残余"。"azo"是从"azote"演变而来，在法语中是氮的意思，这是一种并不支持生命存活的气体。刚果红就是一种偶氮颜料，在 1884—1885 年的柏林西非会议召开后被命名，当时德国社会对异域风情十分追捧。之后出现的一种偶氮颜料叫做"丽春红"，在 20 世纪被命名，其名字来源于法语丽春花，这无疑告诉我们它是模仿丽春花的颜色。通过选择一个法语口头语作为这种颜料的名字，我们就不会看出这种生产鸦片的花朵和睡觉以及死亡之间的联系，同样也无法看出丽春花和同性恋之间的任何联系。这种联系出现在 19 世纪 90 年代，来源于奥斯卡·王尔德。在这里，丽春红就是丽春花的颜色，别无他意。

从 20 世纪 20 年代开始，合成颜料有了更多系统化的名字。例如，当丽春红作为食物染色剂使用时，其名称毫无诗意，叫做"E124"。多亏像国际纯化学和应用化学联盟这样的组织，现在丽春红又可以被称为"1–（2，4，5–三甲基苯)–2–萘酚–3,6–二磺酸二钠盐"或"3–羟基–4–2–磺酸基–4–

[1] 法本化学公司也为自己生产的合成化学品起名，其名字常具有意识形态色彩，同时标志着一个光明的未来。1937 年有一款纤维制品起名"维斯特拉"（Vistra），是用两个拉丁词组——"si vis pacem para bellum"（如果想要和平就要准备好战争）和"per aspera ad astra"（由逆境通往星辰）——拼合而成的。

（4- 磺酸苯基偶氮）-2,7- 萘二磺酸四钠盐”，不管哪种叫法都够拗口的。

在一个世纪的时间里，这些合成颜料的名字的灵感来源从梵文中的黑暗宇宙和希腊语中的生命力（更确切地说是缺乏生命力）变成了德国贸易展和法国花草，而现在，这些合成颜料的名字则要接受国际组织决议的约束。化学品名字的变化也反映出这个世界正在被创造出这些化学品的化学家们所占据。从 19 世纪到 20 世纪，随着苯胺和偶氮颜料经济重要性的增加，科学在课程表中分量也在加重。与此同时，其他部分就必须要作出牺牲。学校中古典学、语言学和人文课程被削减以适应自然科学课程的增加。

技术官僚的文化视野因此变得越来越狭隘，科学家们的文学知识、幽默感、情感感受力和直觉预感变得越来越稀有。生物学家威廉·贝特森早在 1891 年就已经注意到了这种趋势，他说：“如果从未出现过诗歌，那么这就没什么问题，因为今日这些胸无点墨的科学家肯定永远也不会创造出诗歌。对他们来说解决一个问题可比感受一个问题简单多了。”而就在 3 年前，在柯南的小说中，华生医生对夏洛克·福尔摩斯做过这样的总结：他对化学知识的掌握是“深刻的”，对解剖学的掌握是“精确的”，他对法律知识的掌握“不错”，但他的哲学和文学知识为“零”。在柯南·道尔的第二部小说中，华生将福尔摩斯比作一个“机器人——一架运行机器……非常缺乏人性”[1]。在一部新剧中他成了红线掌控者在 21 世纪的化身，被塑造成为一个具有“高度反社会人格”的人，这更加深了观众对他的刻板印象。

化学品的学名变得越来越缺乏诗意，越来越强调功能性，每种化学品的关键功能就是为了售卖。合成颜料巨大的经济力量意味着除了学名以外，其还需要一个用于交易的名字，这个名字必须迎合可能成为买家的最广泛

[1]　柯南·道尔也尝试淡化这种印象，还让福尔摩斯引用过一些文学作品，包括本书引言中提到的歌德关于红线的诗。

的大众。因此，第一种具有经济影响力的苯胺颜料在1856年被命名为"提尔紫"，这是以东地中海港口提尔的名字命名的，在古代曾是交易一种用骨螺制成的紫颜料的贸易中心，但是到了1863年，它的名字又变成了"苯胺紫"。原本那个可能会被受教育的精英阶层所欣赏的来源于拜占庭的名字在7年后失宠了，取而代之的是一个能被所有时尚受众所认识的来源于近代法国的名字。"苯胺紫"成为了拿破仑之妻约瑟芬皇后最喜欢的颜色。

今天家装涂料种类的名称包括"烤肉红""贝里尼山莓紫""星光宝石红"，起这样的名字是为了激发顾客们对生活空间的渴望，营造一种温暖、富足和诱惑的氛围。这样的名字显示了以目标客户为导向的销售人员是如何让我们来感受颜色的。这些名字虽然在试图重新唤起颜色曾经拥有但在工业化社会中业已失去的那些荣耀和魅力，但还是略显肤浅。用星光宝石红粉刷卧室不会让我们在睡觉时被红宝石或星星包围，贝里尼山莓紫也和柔软的山莓、鸡尾酒、19世纪意大利作曲家或是15世纪的意大利家庭和画家没有任何关系。星光宝石红和贝里尼山莓紫其实就是从露天矿井中开采的矿石研磨物的混合体，加入了从原油或煤焦油中提取的颜料。为了卖出更多的家装涂料，明年同样一种红色可能又会换一个名字。

专业画家所用颜料的名字可能没那么善变，但它们也相当具有煽情效果。例如，"玫瑰茜草"中的"茜草"来自用以提炼红颜料的植物，但其中的"玫瑰"则暗指具有多种色度的玫瑰花，如此一来，一提到这种颜料，相比于一种特定颜色，人们更倾向于联想到作为爱情象征的玫瑰。维多利亚时代的人们也没有放过这一点。在19世纪晚期一篇关于艺术家的女性模特的文章中写道，模特常常会征服为她们画画的画家，在充当一段时间模特以后，"玫瑰茜草小姐常常会变成范戴克棕夫人"。"范戴克棕"是一种具有完美来源的颜料，也是一种虽单调却可靠的颜料，这使其成为揶揄维多利亚时代受人尊敬的艺术家们的妻子的绝佳选择。其他的艺术颜料，

例如"猩红色"就显得有些不雅，因为"猩红夫人"容易让人联想到"猩红妇人"，也就是荡妇的意思，或是联想到巴比伦妓女（出自《启示录》）的追随者。在它们中间，"玫瑰色"和"猩红色"覆盖了从纯洁的爱恋到堕落的诱惑之间所有的色调。与红色相关的还有法国的"红磨坊"（不是"白磨坊"也不是"黑磨坊"）。

　　要在具有重要文化意义的红色事物传记中找寻到那根红线就一定要舍弃

挪威，智慧和愚蠢的少女，17世纪，挂毯（现已褪色）。（上方）智慧的少女举起她们燃烧的火把，（下方）愚蠢的少女什么也没有。两组少女的婚纱上都包含红色

一些误导人的红色鲱鱼，例如为偶氮红起名字的这个细节。毕竟，如果起这个名字的化学家想强调这种红是无生命的，怎么可能又同时希望它可以强化红色那些已为人熟知的特质，例如它所代表的生命与热情？总的来说，虽然现代世界中生产出很多新的红色物质，但红色的传统意义却没怎么增加。今天的人们显然已经不再关注那些能创造红色的原料，但即便如此，红色的意义依然保留了下来。为了了解其中的原因，接下来我们将把目光转向那些不受时间影响的与红色有关的事物——土地、血液和火焰。

第九章　红土

最早在文化上受到人类重视的土是史前人类收集和制造的红土。它们通常用于绘制岩画，在此之前还出现在殡葬仪式中并扮演着重要的角色，这也证明了红色在当时的重要性。很久以前就出现了给入殡者穿上由红土颜料染织的衣服的风俗，这在4000年前的英国坟墓中很常见。人们还发现了更早的一处使用红土颜料的墓葬，距今已经有约34000年的历史。它处于南威尔士斯温西西部的海岸，是旧石器时代欧洲最富有的墓葬之一。考古学家一致认为这座墓穴体现出某些仪式化的特征。它坐落于人烟稀薄之地，所在的洞穴面朝大海，尸体包裹红色袍子并且摆放的位置与岩壁平行，尸体没有头颅，骨头上还沾染有红色赭石颜料。对这种赭石颜料进行化学溯源分析，发现它很可能来自曼布尔斯角地区裸露的红色矿脉。从墓穴沿着丘陵和悬崖的海边往东大概有3小时路程，其间散布有一些沙质海滩。这些赭石颜料的确切意义目前还不得而知。

当1823年这座坟墓被首次发现时，人们认为里面的骸骨生前应该是一位男性海关官员，其生活的时间大概在诺亚洪水之后。（当时的人们做出这样的推测可能是因为走私在那时是一个热点问题，而且墓穴正好面向大海。但是，根据该地的航海贸易征税记录，其最早的征税对象还是凯尔特维内蒂部族，他们生活在凯撒大帝那个时代。凯撒曾提到过他们的航贸活动；而且，尸体入葬之时，这座洞穴面对的地方也还不是大海，而是一片苔原，冬天冰雪覆盖，春天野花盛开，夏天猛犸象在上面吃草。）虽然还在19世纪，但之后的观点对骨头主人的性别提出异议，并且缩小了其生活年代的时间范围，认为这是一位古不列颠女性。根据殡葬的仪式推测，这要么是一位妓女，要么是一位女巫。因此，这尸骨被冠以"红色夫人"或"派维兰德女巫"之名，并一直流传至今。到了20世纪，人们又认为这尸骨属于旧石器时代某一特定文化群落的男性猎人。最新的观点有的认为他来自于旧石器时代的另一个文化群落，是一位年近30岁的男性

巫师或勇士。这是基于更先进的鉴定技术和更广泛的调查而得出的结论，结论同时认为这片地区当时还非常荒凉。人们之所以认为他是巫师可能一部分是因为在墓穴里找到了断裂的象牙魔杖残品，也可能是因为20世纪60年代之后的考古学家对精神失常状态很感兴趣。他们认为发现尸骨的洞穴——山羊洞可能是当时的圣地和信徒朝圣之所。

"红色夫人"或"派维兰德女巫"的故事向我们展示了旧石器时代以及维多利亚时代和今天的人们对红色的态度。人们在研究尸骨颜色和其所处位置的重要意义的过程中产生了一些不同认识。19世纪时，人们曾对尸骨主人性别及其职业的推断做出过修正，目的就是为了转移人们对它所涉及的宗教和政治问题的争论与关注（此处的宗教和政治问题应当指的是诺亚洪水和走私问题。——译者注）。当代学者对人类起源的认识十分不同，有的观点认为最初的人类是野蛮而兽性的，而有的观点则正好相反，认为最初的人类食素并很有智慧。因此，对有些人来说，"地质学家"或"考古学家"有点像"种族主义者"的代名词。

将尸骨鉴定为女性遗骸，并认为其生前职业是妓女或女巫，这透露出19世纪（男性）考古学家对红色的态度。他们认为红色与性以及女性力量有关。而将尸骨鉴定为男性，并认为其生前是勇士或巫师则透露出21世纪（男性和女性）考古学家对红色的态度。无论是19世纪（男性）考古学家还是21世纪的（男性和女性）考古学家都认为这里的红土应当是一种化妆品，但是19世纪的考古学家认为化妆品是肤浅的颜色外表，是为了欺骗和迷惑别人，而21世纪的考古学家则看到了其与宇宙的潜在联系。无论这尸骨到底是属于妓女、女巫、勇士或是巫师，红色都是特别的，都与行动和超自然力量有关。更多关于红色重要意义的线索来自于墓地的选址——洞穴。

洞穴

尽管派维兰德洞穴被选择作为死者的安息之地，但神话中的洞穴却常是生命开启之处。根据赫西奥德诗歌中的描写，万神之王宙斯诞生于艾勾斯山的洞穴中，阿波罗多罗斯认为应该是迪克特山的洞穴。宙斯之子赫尔墨斯诞生于库涅勒山的洞穴中。同样，洞穴还是教育的场所。例如，它们是狄俄尼索斯的导师西勒诺斯、精于医药的半人马喀戎以及知识渊博的罗普透斯的居所。洞穴也和预言有关，例如西比尔关于库麦城的预言以及阿波罗关于特尔斐城的预言（特尔斐有"子宫"的意思）。神话中认为洞穴和教育、医疗以及预言有关，这些其实都能从历史的真实事件中得到反映，例如毕达哥拉斯在洞穴中训练、德鲁伊教徒需要分别在意大利和法国洞穴中进行 20 年的学习。

人们对洞穴有着复杂的感情，并且通过各种进出洞穴的故事将其表达出来。例如，神话中蜜蜂在洞穴中筑巢，它们外出觅食并回到洞穴中产蜜，而蜂蜜正是传达德尔斐神谕的女祭司梅丽莎（Melissa，意为蜂蜜花）灵感的源泉。据说蜜蜂是从牛的尸体中诞生的，而牛也生活或是隐藏在洞穴中。例如，婴儿时代的赫尔墨斯就趁阿波罗的牛群在吃草时偷走了它们。在波斯神话中，从岩石中诞生的密特拉神偷走了宇宙的牛并将其藏匿在洞穴中。

洞穴也常常和恐惧联系在一起，从中可以看出土地不仅会给予，也会吞噬；洞穴有着血盆大口。洞穴不仅是孕育生命的避难所，也可能是人们必须逃离的怪兽巢穴。例如，在阿里阿德涅（可能是红色也可能不是红色）的绳子的帮助下，忒修斯逃离了弥诺陶洛斯在克诺索斯的迷宫。在荷马所著的《奥德赛》中，会施魔法的海中女神、食人的独眼巨人（一个将自己的羊群圈养在洞中的尽职的牧羊人）以及长着好几只手的女妖斯库拉都住

切片的纹理如同人的内脏，这强化了红土与诞生和死亡之间的传统联系

在洞中。在智慧女神雅典娜的帮助下，奥德赛成功逃离了这些怪物的洞穴。当然，没人能够完全逃离洞穴，就像弥尔顿（1608—1674 年，英国诗人，著有史诗《失乐园》、《复乐园》和诗剧《力士参孙》。——译者注）谈及死亡时曾说过："人有许多条通往阴冷洞穴的路。"

　　洞穴具有两面性——既是避难所也是苦修地，既是子宫也是坟墓——从其构造中就能看出。例如，自然女神宁芙的洞穴有两个入口，一个进人，一个进神。柏拉图的《伊尔的神话》中描述的洞穴为亡者的灵魂备有两个出口（一个通向上，一个通向下），同时也为即将出生的人备有两个入口（一个通向上，一个通向下）。神祇或英雄都在洞穴中诞生，这样的观念一直持续到文艺复兴时期。当时的艺术家将耶稣诞生之地描绘成洞室或洞

穴，像牛槽一样被用来圈养家牛（密特拉神和阿波罗也用洞穴圈养牛群）。洞穴与红色之间联系紧密，洞穴的双面性也对应了这一点，E.巴斯·冯·韦雷纳尔普就认为红色是"最具冲突性的颜色"。

无论洞穴是用于避难还是苦修，它都为人们提供了藏匿之所，前面的章节也提到了隐藏、掩盖、土以及颜色之间的词源学联系。无论以何种方式，土都为所有生命提供支撑——赫西奥德写道"生命的要素"被上帝"藏了起来"——要从土中找到这些支撑生命的要素，洞穴就是入口。

可能是受到了上述一系列观念和看法的影响，有些人类学家认为派维兰德洞穴中被红色覆盖的尸骨主人是像奥德修斯一样足智多谋的勇士或如同救世主般的巫师。而另一方面，善于魅惑的卡吕普索和破坏成性的斯库拉也住在洞穴中，可能是受此影响，一些人也认为尸骨的主人是妓女或女巫。

生与死

20世纪古典学者沃尔·特巴克认为巫术和狩猎魔法将所有与神祇打劫公牛有关的希腊（以及波斯）神话和史前洞穴中描绘红色公牛的图画联系起来。4世纪的新柏拉图派评论家波尔菲里从宇宙学的角度解读了上述所有事件的核心——洞穴。他认为洞穴就像被质所包裹的形。它是黑暗苍穹下的世界，也是寄居于肉体中的灵魂。

将泥土构建的洞穴视为灵魂活动的舞台，这与将身体视为灵魂的支撑的观点本质上是一致的，但灵魂最终也必会离开身体，一些灵魂成功了，就像足智多谋的英雄奥德修斯，而另一些则失败了，就像奥德修斯不幸的同伴。此观点也与《圣经》中的描述相符，《圣经》中提到人类是"用泥土"（出自《约伯记》）"在大地的最深处被秘密而精巧地锻造出来"（出自《诗篇》），

此观点也以同样的视角审视个人的命运——"泥在窑匠的手中怎样，你们在我的手中也怎样"（出自《耶利米书》）。但人类的身体和灵魂不仅仅可以像泥土，它们也可以是像宝石一样的珍宝，因为《圣经》中说"我们的女儿是按建宫的样式凿成的殿角石"或是"王冠上的石头"（出自《诗篇》）。

在许多创世的神话中，人类都是泥土的子孙，且造人的泥土通常是红色的。世界上第一个人的名字，亚当（Adam），来自于希伯来语词根"ADM"，而"adom"有"红色""美丽""帅气"的意思，由这个词根衍生出的其他词还有"adamah"（泥土）和"dam"（血液）等。希腊神话中人与泥土也是同样的关系，人类的伙伴潘多拉就是赫菲斯托斯用泥土混合水做成的。奥维德也曾叙述过普罗米修斯用泥土造人的故事。他还讲述过洪水之后人类是如何重新在地球上繁衍的故事：丢卡利翁和皮拉，这是希腊神话中相当于亚当和夏娃的一对夫妇，通过扔石头的办法重新造出了人。奥维德在叙述这个故事时没提到什么细节，但却提到了皮拉头发的颜色是火红色的，这点可能很重要，因为莉莉丝的头发也是红色的。（根据犹太传说，莉莉丝是亚当的第一任妻子，也和亚当一样用红土做成。"红头发"基因存在于尼安德特人体内，但与今天红头发人的基因并不相同。因此，从关于莉莉丝的神话传说中也许可以探得人类堕落以前我们祖先之间的关系。）关于红色和人类诞生于泥土之间的联系也能在其他毫不相干的文化中找到。例如，第一任印加女王玛玛·瓦科就是身着红衣从洞穴中诞生，而后繁衍人类。

在万事万物都不断变化着的宇宙中，在一个世界诞生标志着在前一个世界死亡，而在一个世界死亡同时也意味着在下一个世界诞生。我们在这个世界诞生时身上会沾染血迹——它从我们母亲身上流出，而当其中一些人在离开这个世界时可能也会沾染血迹——这次它从我们自己身上流出。既然我们来到这个世界时带着红色，那离开时也带着红色就没什么好奇怪的了。当派维兰德的"红色夫人"带着红色入葬很久之后，在罗马时期的

埃及，掌管死后生活、地府和死亡的欧西里斯被描述成一个"身着红衣"的神的形象。那时的木乃伊也都包裹着用作保护的红色裹尸布，其防腐措施中也包括在脚底涂上用茜草和蚧虫制成的红颜料。此外，与欧洲文化完全不相干的印加文化也将红色和人类起源联系在一起，同时也和死联系在一起，例如在墨西哥的地下墓葬群建筑都被涂成红色，而安第斯山脉地区的殓服也被染成红色。

　　红土与生死之间的关系一直延续至今。T.S.艾略特所著的《死者葬仪》——对死者的"人子"来说，葬仪中他恍惚的脑子里可能只剩"一堆破碎的画面"——似乎也在回应派维兰德的"红色夫人"：

　　一片阴影在这红色的岩石，

　　（来吧，请走进这红岩下的阴影），

　　我要指给你一堆尘土里的恐惧。

　　另一方面，威廉·布拉克在《争论》中也用"发白的骸骨上出现红土"来暗指复活。

红土？

　　亚当（Adam）这个名字可能和表示"泥土"或"红色"的词语有关联，我们从泥土中出生又复归于泥土可能在传统上也与红色有关，但为什么就该是红色的泥土呢？希罗多德认为在古希腊人所知道的世界版图中，利比亚的泥土特别红，他这话隐含的意思是其他地方的泥土不怎么红。此外，当人们在南威尔士地区埋葬那位身份可能是妓女或女巫或勇士或巫师的尸

骨时，他们选择用来自曼博斯地区的红土就是因为派维兰德洞穴附近的泥土不够红。我们都知道泥土的颜色是有差别的。一些呈红色（常常是因为地下含铁矿），而一些呈黄色（同样也因为地下含铁矿），一些颜色较浅（由于当中含钙、铝和硅），而一些颜色较深（因为当中含有机物）。

如果我从现在写作的桌子上起身，向北走一两个小时，我会走进一片平坦的沼泽地中，被天鹅绒般柔软的黑色泥土包围。但是如果我决定按反方向向南走一两个小时的话，就会置身于一片起伏缓和的山地，站在山顶能看见四周新犁的土地显露出几乎纯净的白色。这白垩土就像缓慢涨潮的大海碎浪上白色的泡沫。在离我写作之处几分钟路程的地方有一片草地，穿过它沿着一条小路，可见上面被走过的牛群翻起的泥土。它们既不是黑

红色小公牛。"红公牛"或"红母牛"是英国酒吧常用的名字，而红色小母牛则是人们最喜欢用的祭品。但有些人会说，因为金牛座是"土"元素的象征，所以这些牛就像传统文化中与它们有关的泥土一样，也不能说是完全意义上的红色

色也不是白色，在干燥时呈浅灰色，而在湿润时则是深肝色。如果时间匆忙又眼神不好，也可能将其看成红色。如果我挖出一些泥土将其与鸡蛋或油混合并涂绘在纸上或帆布上，会发现它其实是非常普通且含混不清的灰棕色。

相较而言，被牛啃得伤痕累累的草地中的泥土看起来更红一些，因为灰棕色是一种比较模糊的颜色，很容易受周围事物的影响。由于被茂盛的青草所包围，那被牛啃食的伤痕累累的土地呈现出一种和绿色互补的颜色——红色。泥土在绿色植物的陪衬下可能会显得更红一些。但这种生理学上微小的感官差异可能并不重要。

更重要的可能是泥土和红色的象征意义。即使是在地震和泥石流并不多发的地区，泥土也明显有着巨大的能量。在我住所附近这片地理活动相对平静的地区，白垩山丘上纯白的泥土哺育了大量的山毛榉，更令人吃惊的是沼泽的黑土，能滋养数百万的树木。但是，黑土和白土就像真正的红土一样稀有，大多数泥土的颜色都是模糊而可变的。塞维利亚的伊西多尔所创的词源学认为"颜色"（color）和"能量"（calor）之间存在关系，根据这个观点，由于灰色和棕色混杂的颜色能量不足，从而无法与像泥土这样长久存在且滋养生命的能量体联系起来。可能自然法则就是要求泥土的颜色必须是具有巨大"能量"的颜色，例如红色。

泥土的力量

泥土的力量来自于其维持平衡的能力。今天的人们利用地球化学、分子生物学和大气化学知识来理解这种平衡如何达成。它可以用相互关联的生态学术语来阐述，也可以用所谓的"盖亚"假说来解释，"盖亚"这个

名字来源于古代大地女神。（这个假说的名字"盖亚"定于20世纪70年代，它和现代科学领域取名字的潮流相反，从"缩苯胺""偶氮""刚果红""丽春红"以及国际理论和应用化学联合会为各种工业红取的一系列名字就可见一斑。但"盖亚"这个名字是创造这个理论的科学家詹姆斯·洛夫洛克的诗人邻居帮他取的，他本人后来也后悔这个名字看起来"不够科学"。）

土地的平衡性体现在其红色上，因为在亚里士多德的颜色体系中，红色不偏不倚处于黑白的正中。平衡能带来力量也能带来安全，而红色不仅具有平衡性还具有高能量的特点，这可能就是红色能起到保护作用的原因。比如埃及木乃伊身上的红色裹尸布可以在逝者死后的旅途上保护他。在埃及传说中，平衡的概念被人格化为真理和正义的女神玛亚特，她会用真理的羽毛称量死者的心脏。

正如莎士比亚所言，土地之所以能保持平衡是因为它不仅是孕育万物的子宫，也是吞噬一切的坟墓（出自《罗密欧与朱丽叶》）。人类死后会变为腐土，而且就像伊西多尔认为的那样，人类就起源于腐土，甚至连人类的"名字"（human）都来自"腐土"（humus）。人类来自腐土，而后——确切地说，是在人的灵魂逃离身体之后——又归于腐土或是普通泥土。（今天，在生活中，甚至是我们的英雄也会有他们致命的弱点，或称其为"泥足"。）人类可以被称为"活着的石头"，因为在古典传说中，所有的石头——不仅仅是从蛇头中取出的闪光的红宝石——都是有生命的。《变形记》中曾提到石头自然地"从其根部生长出来"，值得注意的是在提到石头的生命特性的同时他还提到了一系列强大的女性，例如阿娜珂萨瑞帖公主、美狄亚女巫和狄安娜女神。

从最早期的神话故事到詹姆斯·洛夫洛克富有洞察力的邻居，再到生态女权主义和其衍生品，土地的能量常常和女性联系在一起。土地母亲的能量已经溢出地表，从地下世界涌入我们的世界，但她不是唯一的神，也

不是唯一的土地神。在下一章我们会遇到另一位与土地有关的男性神祇。土地的能量在某些时候表现得比其他时候更明显——例如夏天就比冬天明显——这种变化的产生是由于冥王之妻珀尔赛福涅与冥王哈迪斯之间的关系不稳定。（在古希腊的神话传说中，冥王哈迪斯掠走了万神之王宙斯和农产女神德墨忒尔的女儿珀尔赛福涅为妻。农产女神为了寻找女儿使得万物枯竭，之后在宙斯的劝说下冥王同意其妻每年有 6 个月时间可离开地府与母亲团聚，因此每年母女团聚的 6 个月万物生长，而母女分离的 6 个月则万物凋敝。——译者注）土地的力量在某些地方也表现得比其他地方更明显，一些地方土地肥沃，富产稻谷是因为女神科瑞斯的庇佑。（农产女神在罗马神话中叫科瑞斯，而在希腊神话中叫德墨忒尔。——译者注）尽管其效力因为时间和地域的不同有大有小，但大地的能量的确深远持久且无处不在。（今天，人类对大地资源的掠夺是如此之贪婪，以至于完全遗忘了她是为我们提供生活所需的母亲。但大多数现代的西方国家还使用着女性化的国名，例如"美利坚"，而且选择将国家人格化为女性形象，例如"自由女神"。）

盖亚是一个相对小众的土地神，其信徒也不是很多。但在哲学和语言学领域，她却发挥了远超自身的重要意义。"盖亚"（Gaia）也被称为"盖"（Ge），从这个名字我们得出很多与土地有关的词，例如"地质学"（geology）和"地理学"（geography），还有与大地联系没那么明显的词，例如"慷慨的"（generous）和"友善的"（genial），这些词反映出的其实也是大地所具有的特性。根据伊西多尔认为"humus"（腐土）和"humans"（人类）有关的词源学观点以及宏观世界与微观世界之间所存在的相关性，大地母亲或者说是盖亚的力量也反映在人类的本性中，例如我们所具有的"生殖力"和"创造力"。

我们是盖亚家庭的一员，泥土的某些特点也反映在我们身上的某些部

分：我们的身体就像泥土一样，我们的灵魂也如此。例如，从地狱到炼狱再到天堂，但丁爬过了三级石头阶梯。第一级是白色的，打磨得很光滑能映出人的倒影。它代表人认识到自己的罪恶。第二级粗糙且烧得漆黑，代表人的悔罪。第三级则是红色的，代表着从赎罪中获得的满足。红色台阶是通往宽恕之路上的最后一步。白、黑、红这样的顺序也是指引炼金师，在他们合成朱红和魔法石的过程中观察到的物质颜色变化也是遵照这个顺序，这绝不只是巧合。

但丁对这最后一级石阶——红斑岩的描述充分显示出它在地理学意义上的生命力：它"看起来就像是喷出血管（vein）的鲜血"。今天我们将岩石裂缝中插入的另一种岩石称为"岩脉"（vein）——比如撒在派维兰德洞穴尸骨上的红土，就是来自曼布尔斯角地区裸露出地表的一层红土矿脉。我们将矿脉穿过的岩石称为"母岩"，可见在词源学上，人们将包裹矿脉的泥土或岩石定义为其母亲。

大地母亲能够源源不断地供给能量，神话传说中无敌的安泰俄斯就展现了她的这一特点。大地能不断地为安泰俄斯提供能量，赫拉克勒斯只有将其举到空中，使其和大地从物理上分离才能将其击败。神话中土地能够提供能量，维持生命的特点一直流传下来。这也是为何在19世纪末布莱姆·斯托克在吸血鬼德古拉的故事中提到，德古拉在运送它肆虐英国的吸血鬼军团的同时也携带了50箱特兰西瓦尼亚的泥土。从运送德古拉家乡泥土的货船的名字——德墨忒尔更能看出这些泥土的重要性。

历史上，即使是比德古拉的50箱泥土更少量的泥土，哪怕是一小撮，也可以具有精神、军事和政治上的巨大能量。例如，4000多年前，随着一代又一代的人带泥土放置到肯尼特河的发源地来标记圣地，锡尔伯里山逐渐成型。几千年后，圣奥古斯丁将这处由耶稣圣墓带来的泥土堆积而成的奇迹之地称为精神遗址。关于土地具有军事能量的例子当提到薛西斯（公

大地内部的红色——火红的岩浆。这隐蔽的地下火焰常常被一层薄薄的固体岩石所覆盖或隐藏

元前 5 世纪的波斯国王）要求希腊人献上一把土的故事。一些希腊城邦将泥土作为领土的象征献了上去，表示屈服于其统治，但雅典人却并未遵从，导致其城市被占领。苏格兰斯昆的"小山"据说就是由一把把泥土堆成的，苏格兰各地的一代代首领每次参加苏格兰国王的加冕都要带去一把象征其领地的泥土以表效忠。莎士比亚在描写理查二世位于滩头施展"咒语"时提到了英格兰"母亲""温柔的（gentle）土地"的力量。（"gentle"也是一个带"Ge"的单词，字面意思是出身良好的。）理查从爱尔兰回归时在威尔士登陆，发现敌军数量占有压倒性优势。他解散了自己疲惫的军队，声称"这里的这些石头就是全副武装的战士"。但最后，这脱胎于《圣经》和普罗米修斯、丢卡利翁、皮拉和卡德摩斯的神话故事的预言被证明是无

望的乐观，不过时至今日，能量有时还是会被赋予在一小把泥土上。例如匈牙利的"加冕山"就是由帝国疆域内每个区的一袋袋泥土堆成的。19世纪，加冕山被从伯拉第斯拉瓦搬到布达佩斯，21世纪又再次被搬迁并且还加入了来自每个欧洲国家的泥土，从而创造出了新的"团结山"。

哪怕是更少量的红色泥土——一开始被装在膀胱制成的容器里，然后是装在可折叠的金属管子里，现在一般装在方便挤压的塑料管子里的红色颜料——可能现在还未被大众认识到，但在艺术领域却仍然拥有残留的引起人们共鸣的能量。

熟赭色

如今艺术家和红颜料的关系已经和史前洞穴画家与红颜料的关系大不相同。现在只需周末走进一家街边的商店，或者在任何时候点击一下电子屏幕，就能买到红色颜料，不像古时候的人们，需要从曼博斯悬崖表面的矿脉中挖出红土，然后运送到派维兰德悬崖顶部神圣的洞穴中。但传统文化的价值在当今社会中的影响虽然微弱却也存在。

首先，红宝石这样的透明红色石头还是比红玉髓或玉石这样的半透明或不透明石头贵重很多。红土和亚麻籽油（或是树胶和丙烯酸树脂）混合之后可制作不透明红色颜料，而当艺术家想要透明红色颜料时他们会使用有机颜料（例如胭脂红、茜草红或现代化的替代产品）。当他们想要一种介于透明和不透明之间的半透明的红颜料时，则可以使用另一种不常使用的颜料——红土。就像不透明的土可用作红颜料和黄颜料一样，半透明的土也可以。半透明的黄土颜料被称为"生赭"，而半透明的红土"颜料"则被称为"熟赭"。正如其名字所示，"生赭"和"熟赭"

之间的关系与天然黄石头和史前人类用于保护遗体和装饰洞穴的红土之间的关系一模一样。

"熟赭"（Burnt Sienna）这个名字同时也暗示这种经过特别加热烧制的红土来自于意大利城市锡耶纳（Siena）。实际上，直到 1988 年，英国艺术颜料制造商温莎牛顿所用的生赭——一种被当做黄颜料售卖的土，在烧制后也可做成红颜料——都来自于锡耶纳南部的一个土矿。最近这家公司开始从西西里岛和撒丁岛进口生产原料，但颜料的名字却没有为了迎合来源地的改变而改变。其他的颜料制造商用到的"熟赭"主要是试管中合成的一种铁氧化物。采用"熟赭"（Burnt Sienna）为这种颜料命名并一直沿用至今不曾改变，说明锡耶纳的土确实比西西里岛和撒丁岛的土畅销。

前几章也提到红土产地一直在改变，所以温莎牛顿改变熟赭原料矿石的开采地也没什么稀奇。但在我们的文化中，这样的改变即使很小也常会被大书特书，比如室内装潢流行的红油漆，今年还叫贝里尼山莓紫，明年就可能有了一个完全不同的名字，颜色却并没有任何改变。所以为什么要叫"锡耶纳的土"（熟赭），叫"撒丁岛的土"或"西西里岛的土"（或者叫合成氧化铁）又有什么不同呢？是什么使得这个名字延续至今没有改变？

《牛津英语辞典》中记录"sienna"（赭土）这个名字第一次和颜色扯上联系是在 1774 年。一位生活在 18 世纪晚期的英国人如果对艺术感兴趣的话，那么他一定会通过游学旅行（在这种教育制度中，英国艺术家和贵族会通过参观意大利等大陆国家来感知欧洲大陆文化）这种方式了解到锡耶纳这座城市，即使没有亲自去过也一定听说过它的大名。当这种颜料的名字已经根深蒂固之时，游学旅行这项制度应该已经存在一个多世纪之久了。以一处地名命名这种颜料会让这种颜色也得以分享这座城市的荣耀。作为一种半透明的土，生赭和熟赭充分吸收了意大利明亮的阳光，这些阳

光曾经给一代代伟大的中世纪和文艺复兴时期画家带来灵感。对 18 世纪游学旅行的学子来说，锡耶纳的街道即使并非真正由黄金铺就而成，也可以说是沐浴在浸润着阳光的生赭所散发的金光下。

也许只要锡耶纳仍旧是艺术爱好者的天堂，熟赭这个名字就永远不会

迪安森林中的小溪。此地是古代英国的一处铁矿开采地。这是一条从一座具有几百年历史的铁矿中流出的小溪。这里有上千条数不清的小溪，同时也是艺术家所用的黄赭石的来源地，运气好的话还能直接找到生赭

被替代。例如钦尼尼就将他作画用的红土称为"sinopia"，当时锡诺普（Sinop）还是丝绸之路上一个重要的中转港，是紫胶原胶、巴西木和东方红土的来源地。之后，由于锡诺普作为港口逐渐衰败，人们也渐渐不再用"sinopia"来称呼红土，这个名字再也不会激起人们对东方财富的联想。

只要熟赭这个名字依然流行，人们即使不到锡耶纳这座"圣母之城"朝圣，这座城市也会走进他们的生活，至少是"sienna"这个名字。从这种颜料的名字也可以看出，即使是一小撮土也能够传播从这片土地上发展起来的文化。熟赭的颜色吸收了太阳的颜色，就是那曾经照耀过杜乔、西蒙·马提尼和洛伦泽蒂兄弟的太阳。这熟赭的土就是他们曾经走过的、弄脏了他们双脚的土。（在意大利语中，"土壤"和"脚底"都是"suolo"，也许是为了体现出人类在腐土中的起源、我们的"泥足"以及生命体和非生命体之间模糊的红线。粉状的锡耶纳土甚至有可能是朝圣者净足仪式留下的副产品。）熟赭作为一种泥土不但滋养了艺术家，同时也被艺术家所滋养。经过艺术家的烧制，它们终于能够作为一种颜料将火热的能量呈现于世人眼前。熟赭颜料名字的魅力在于，人们可以从中读出这种颜色蕴含着的意大利的太阳和这座城市的画家所拥有的能量，这种能量可能会从当今画家们手中的红色画笔中再次流出。

不管是以这种方式还是那种方式，数千年来红土都和创造力紧密联系在一起，无论是创造世上第一个人，还是创造一件伟大的艺术品。

第十章　红血

泥土已经不再能激起我们的想象力，而血液则不同，仍然能对我们的想象力施加巨大影响。例如，较少有流行电影是围绕泥土展开的，但血液元素却能催生出像恐怖电影和吸血鬼电影这样全新的电影题材。尽管布莱姆·斯托克创作的德古拉伯爵中既有泥土元素也有血液元素，但读者最终记住的不是为伯爵提供沉睡之所的故地之土，而是他吮吸的鲜血。

一般认为血液是红色的；而泥土，正如前文提到的那样，尽管颜色偏黄而且多样，但一般也被认为是红色的。这就带来一个重要问题。我们可能倾向于认为红色之所以在文化中扮演重要作用一部分是因为红色的血液是一种重要的体液。但所有的体液，就像所有的身体机能和器官一样，都同等重要。如果一个出现问题其他的都会跟着出问题。传统上认为人身上有四种颜色各不相同的体液（血液、黏液以及两种胆液），古人非常注重这四种体液之间的相互作用和平衡，但是血液一直都会获得特别的关注。红色之所以是一种在文化上具有重要意义的颜色可能并非由于血液是一种在物理上具有重要作用的体液。事实也许正好相反，血液之所以获得比其他体液更多的关注就是由于它拥有力量强大、"充满能量"的红色。血液能对我们的想象产生重大影响也许是因为它在体内流动时所呈现的红色。毕竟，溅出体外凝固后的血液就失去了活性，也不再是红色，而是像大多数土一样，呈现出一种更暗的颜色。

在神话中，红血常和红土一同出现。红血和红土一样，都蕴含着一种能量，促使我们的祖先发现铁，或者换个角度说，促使铁选择现身在我们的祖先面前。在各种创世神话中，人类通常由泥土塑成或者从泥土中长出，有些时候也会用到鲜血。例如，根据奥维德的记录，有个种族就是用浸润着巨人鲜血的泥土塑成的，而后大地母亲将生命之气吹入他们体内。在美索不达米亚人的传说中，弑杀叛徒之神的鲜血和泥土混合并最终被塑造成人。波斯神话中密特拉神所偷窃的神牛最终逃出了他的洞穴，而后被捕获

并被献祭，它们流出的鲜血滋养了土地。可以说鲜血是生命的赋予者。

如果创世神话中没有提到血，那么可能是因为它已经含在泥土中了，而（有时仅仅是名义上的）红色则是其存在的标志。为何即便有显而易见的困难，我们还是不断尝试"从石头中获得鲜血"？因为毕竟但丁将斑岩形容成"喷溅出血管的鲜血"，而且用来形容凝固的鲜血的"gore"这个词在词源学上和表示泥土的"mud"存在联系。

米尔顿说"宝石和黄金……生长在深深的地下""孕育在大自然的子宫里"，这是一种常见的自然现象，而且人们也常将地理活动看作是大地母亲孕育事物的过程。红色矿石更是和大地母亲的鲜血有关。一篇 17 世纪的文章提到红宝石："在含矿的泥土中逐渐成形，（它）在成熟的过程中不断从泥土中吸收红色……就像婴儿在母亲的肚子里被血液滋养，红宝石也是一样。"

普林尼提到的西班牙的铅矿——其生产的朱砂在罗马时期被埃及人用来涂抹在木乃伊的裹尸布上——在经过一段时期的开采之后会停采一阵，使其可以利用这段时间"重获新生"。他还提到被废弃的矿"会自我修复……就像一次流产可能反而会使一些妇女更加多产多育"。《创世纪》中关于地理学上母岩的描述和鲜血密切相关，在前文讲述合成红颜料的一章中就引述了大阿尔伯特对另一种红色——朱红的描述，他将朱红称为大自然凝固的"月经之血"。

艺术家之血

土地的生育能力和女性的生育能力之间有很多相似之处，这也是传统上宏观世界与微观世界具有相通性的核心部分。例如，列奥纳多·达·芬

奇就将血肉比作土壤，将人体内"一池的鲜血"比作海洋，将血管比作河流。实际上，他认为"脉搏中血液的起伏就相当于地球上海洋潮水的涨落"。这种解剖学和地理学之间的相通性也巧妙地提示了其画作《蒙娜丽莎》中人物和景观之间的关系，为观赏这幅画作提供了一种全新的维度，特别是对我们这些不再发自内心去感受与大地母亲之间联系的人来说，我们已经完全失去了这种欣赏角度。这种相通性也能在莎士比亚的诗歌中找到，例如他曾写道"红宝石和血一样红"（出自《爱人的怨诉》）以及"拥有红宝石般颜色的大门"（出自《维纳斯与阿多尼斯》）。这里的大门通常指嘴——因为嘴唇可以被比作"无法媲美的红宝石"（出自《辛白林》）——但也可以用来指伤口，"如同暗哑的嘴张得猩红的唇"（出自《尤里乌斯·恺撒》）。

启蒙运动之前，人们一直认为微观世界反映宏观世界并不断跨越两者间的红线，而笛卡尔则试图用这条红线将人类个体与其所处的环境割裂开来，并将我们的"内在"与"外在"相分离。上一章中谈及的关于泥土的一切也都展示了传统上人们对血液的理解。地表和地下所自然发生的一切都指引着炼金师在实验室以及艺术家在工作室的活动。人工合成朱红的过程其实就是朱砂在地下形成过程的人工微缩版本，而且这红色丹药也加快了金属的自然成熟，或者说是"变红"为黄金的过程。同样的宇宙观也指引着艺术家完成他们的创作。例如，画家们会使用朱红——一种连接天地的物质——来描绘耶稣的血肉。但如今我们已经遗忘了朱红的内在特性，因此血液和红色之间深刻的物质联系在今天的绘画中已经荡然无存。

就像艺术史学家迈克尔·科尔在其关于切利尼的雕塑作品《珀尔修斯和美杜莎的头》的研究中提到的，即使在这件以血作为重要主题表现物的艺术作品中，血液和雕塑原料之间深刻的联系也被轻易忽视了。16 世纪的金匠（和不知悔改的杀人犯）本韦努托·切利尼在其铜制的雕塑中歌颂了

浸润着血液的《圣咏集和圣母经》中的其中两页。这部手稿可能出自于 15 世纪 80 年代肯特郡一位虔诚的妇女之手。这里的图片——和原件大小大致相同——能够促使人们身临其境地冥想耶稣受难时的情景

血，雕塑中珀尔修斯跨坐在美杜莎的身体上，得意扬扬地展示着她被割下的头颅。在最后涌出的鲜血中能感受到她因为死亡带来的剧痛。这件雕塑的外壳现在有些微微泛绿，但是其极高的含铜量意味着它落成之时要比现在红得多。这座红色雕塑矗立的地方正是米开朗琪罗的雕塑作品——大卫目光所落之处。这样看来，切利尼这件作品中的主题之一——可令人石化的美杜莎的头——似乎已经将大卫变成了石头，而它的能量来源于切利尼从宇宙哲学和科技层面对金属和血液之间关系的理解。阿格里科拉（德国历史学家和矿物学家。——译者注）曾说金属的自然状态是"流动性"的，带着"情感和热爱"，阿莱格雷迪认为金属具有"生命的精神，能够注入所有的创造物中"。切利尼将红铜融化并倒入他的雕塑模具中，就像鲜血注入动物体内为其带去生命。血液有其自身的力量，切利尼雕塑中用铜铸成的美杜莎的鲜血则是对这种力量的冥想，这种力量包括从凝结在金属中的地底之力到体现在艺术作品中的能够石化大卫的生命之力。

血液离开生命体就会凝固，就像红色的珊瑚离开海洋就会变硬一样。根据奥维德的描述，是美杜莎用能将万物石化的眼神将第一株珊瑚石化，而切利尼有意将从美杜莎的断头和躯体中喷射出的凝固的血液塑造成珊瑚的形状，这用铜打造的血液曾经还是红色的。无论是人工制作的铜塑、自然的珊瑚还是血液，所有这些红色的事物都会变形，但没有一种的变形程度能比得上圣血。

圣血

圣血在当代依然具有吸引力，然而人们关注的焦点都集中到了那些所谓的耶稣后代身上。他们确实也继承了耶稣的血并繁衍至今，在很多影片和

畅销书中都能看到相关内容。但是，早先人们关注的还是耶稣流的血本身。

　　14 世纪左右，画家们感兴趣的是血如何从耶稣的伤口中流出，但到了 15 世纪左右，他们又对血在离开身体以后凝结过程中如何变色产生了兴趣。他们通过区分血的色调来突出体现血是如何维持人类生命的——新鲜流动的血液是一种色调，干涸静止的血液是另一种色调。画家钦尼尼为描绘血液推荐了两种不同的红色颜料——朱红和紫胶。鲜艳的纯朱红颜料当然是用于描绘耶稣流动的鲜血。朱红作为硫黄和水银、形和质以及火和水的混合物完美匹配了混合着人性与神性的耶稣之血。在朱红中加入一层紫胶会使其色泽变得更暗，画出来的血看起来就像凝固了一样。通过改变红色的色调，画家们就将观众注意力吸引到了物体状态的质变、转化或改变上——从生变为死——这样也就将红色作为区分生与死的限界的视觉标志。[1] 这艺术中标志着生死转化的红色让人们想起自然界中类似的红色：黎明与黄昏时的红色是区分白天与黑夜边界的标志。

　　画家们认识到存在两种不同的血液——鲜血和凝血。这两种血被认为是相对的——鲜血是"甘甜"的，指在身体中流动的血，常与丰饶多产联系在一起；而凝血则是"腐败"的，指溅出体外的血，常和暴力联系在一起。它们也可能被解读为"好"的女性之血和"坏"的男性之血。血液的两面性反映在两类地点和两种情况，其间它的特性可以相互转化。血液要么从自然的孔洞中流出并受自然的操控，最典型的例子就是月经；要么从人造的孔洞中流出并受人的意志控制，这类情况多发生在医疗或战争中。一种是拯救生命，一种是夺去生命。

　　但是耶稣之血提供了超越凡人之血两面性的第三个特性。从耶稣伤口涌出的圣血代表着人类的罪恶被救赎，并催生了一种伴随欧洲人好几个世纪的对血液的狂热宗教崇拜。他们不仅崇拜耶稣的圣血，还崇拜其他种类

[1]　钦尼尼常用一种混合着深赭红色和血红色的颜料描绘死者。

的血液，包括与圣餐和一些艺术作品有关的所谓由魔法创造出来的血液，其中一些是自然流出的，而另一些则是受伤后流出的。圣血所带来的像这样的副产品有着悠久的历史传统，从 6 世纪开始就有从耶稣圣像、画作或雕塑中流出血液的记录，特别是当它们遭受虐待、亵渎或羞辱以后。或者也可以这么理解，一件关于耶稣的艺术作品就如同受害者冰冷的尸体一样，当谋杀者靠近时又能重新流出血液。

耶稣的圣血拥有极其强大的力量，引得人们争相寻觅。1247 年，在亨利三世的努力下，威斯敏斯特大教堂获得了一些圣血，但这些圣血却没能吸引英国当地人的崇拜。可能是因为它来自耶路撒冷的圣墓，而耶路撒冷此前从未声称过拥有圣血这样宝贵的遗物，因此这圣血的来源就显得可疑了。实际上，在 1200 年前，在西欧至少有 20 家教堂都声称拥有耶稣的圣血，这进一步削弱了威斯敏斯特教堂圣血的可信度。尽管每件遗物上圣血的量很少——只有凝固的一滴，最多几滴——但遗物的数量却在 13、14 和 15世纪不断增加。即便如此，理论上圣血遗物的数量也足够散布各地，因为根据现代的估算，耶稣受难之时大约流了 28000—500000 滴血。

宗教和世俗、上帝与凡俗以及天堂与尘世——或者说如司汤达的《红与黑》中的对立的两者的分离和其他一些事物一起构成了现代西方社会秩序的基础。上帝是"神圣的"（sanctified），这个词来源于拉丁语"san-ctus"，"san-ctus"由"sanguine unctus"演变而来，意思是"涂抹鲜血"。涂抹包含有涂画、沾染或覆盖的意思，在伊西多尔的词源学观点中显然与"上色"（coloring）有关。所以红色是神圣的颜色，而鲜血则标出了现代西方世界教会和国家间的红线甚至是"防火墙"（这里预测了下一章的主题）。

既然有两种类型的血，那哪一种血的红才是神圣的呢？可能结果有些让人惊讶，由于对性别的刻板观念，中世纪一些虔诚的作者认为耶稣救世的圣血更可能是"出生时流的血而非受难时流的血"。

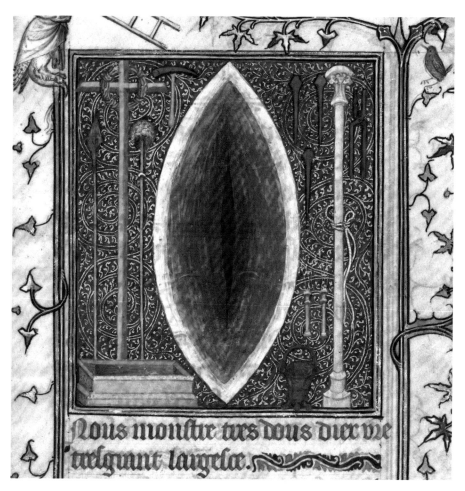

耶稣受难时的伤口和刑具，手稿插画。这个伤口的形状既可以说像是尖椭圆形的耶稣全身光环，也可以说像是阴道。这图可以同时让人联想到与精神有关和与性有关的事物，着实让人吃惊，但它也连接了"伤口"之血和"生育"之血，并强化了（复）生与死之间存在的基督教意义上的联系

生育与受伤

当夏娃描述她孩子的诞生时，她所用的词和描述上帝创造亚当时用的

词相同（出自《创世纪》）。这就将女性生育的力量和上帝的力量画了等号。（随着时间的推移，这种力量逐渐被妖魔化了，这也就是为什么 19 世纪的考古学家会认为派维兰德洞穴中红色的旧石器时代的骨头如果是女性骸骨的话，那就一定是一位妓女或女巫。）自然创造生命和神创造生命之间的竞争可能可以解释为什么月经流出的血和圣血无论是在《圣经》中、在社会制度中还是在手工制造中都被认为是不可相容的，包括用红土炼铁的活动，人们广泛认为这是一种神圣的制造活动（出自《创世纪》）。但是这两者到底是否能兼容还是要看具体背景——是在神庙内还是神庙外，是在体内还是在体外。我们已经知道是大地母亲的经血造就了石头和金属，而大地的繁殖力即养育动植物和孕育矿产的能力，也来源于其隐藏在地下的血液。

普林尼认为，经血会破坏红酒、弄脏镜子、杀死蜜蜂，这些显然都是糟糕的事。但它也能消灭蝗虫、治愈感冒并保护葡萄园不受恶劣气候的侵袭，这些都是好事。据推测，普林尼笔下经血的作用之所以会出现如此巨大的不同可能还是因为背景情况不同。1500 多年后，对经血态度的巨大分歧在伊丽莎白时代的欧洲还是很明显，这说明经血的好坏两面一直留存下来，直到启蒙时期这个议题被美化了。

在启蒙时代之前，传统观念中经血的两面性也同样体现在献祭之血上。这也很明显，因为尽管公牛或是山羊的血可以净化一个群体并为其献祭，但当牧师为了净化一个受玷污的群落而屠杀了一头红色的小母牛后，他们自己同样也被玷污了（出自《利未记》和《民数记》）。当多余的献祭之血被从圣坛上清洗，通过管道流出神庙用作肥料，这时的献祭之血也就成为了大地母亲经血的补充。红血就意味着生命，虽然有时是神圣的，有时是世俗的，有时是给予，有时是夺取，但都是生命。它体现了永恒与腐朽、给予与接受以及完整与分裂之间的矛盾。

女人往往流出的都是自己的血，而男人们则常常让人流血。当鲜血溅出以后，也很难分清谁是谁的血。鲜血混合，黏住并覆盖其他物体，它也就掩盖住了自己的身份，而神化的过程，后者说是被鲜血涂抹的过程也往往伴随着特定身份的消失，这和血液隐蔽自己的特性正好吻合。血液的普遍性和隐藏性强化了血液是一种强大的生命之力的观点。血液所拥有的红已经超越了个体的存在，无论他是男人还是女人，是正在出生的还是已经出生的，是杀人的还是被杀的。

尽管从胭脂虫流出的深红色液体和从骨螺流出的紫红色液体从严格意义上说并不是血液，但这种红色物质还是被人们当作血液。这些红色液体似乎给了这样的问题一个肯定的答案——"你刺伤了我们难道我们不会流血吗？"（出自《威尼斯商人》）实际上，胭脂虫和骨螺确实为制作我们的红色颜料付出了自己的生命——胭脂虫献出了鲜血，骨螺献出了凝血——而紫胶蚧则继续用以强化人们的心脏，延长人类的寿命。[1]

即使时有时候人们知道红色颜料不是血液也常常将它们和血液联系在一起，例如神话中的龙血其实是一种树胶。其他的一些树也与血有关，例如桤木受伤之后会由白色变成血红色。（在爱尔兰，这种树被用于占卜，且禁止砍伐。）桤木被用于制作盾牌，黄铜时代爱尔兰人格化的桤木人形雕塑被历史学家称为"红色的战士"。战神通常是红色的，例如马尔斯。（罗马神话中的战神。——译者注）《圣经》所描述的末世中，第二个骑士会挥舞着剑"从地上夺去太平"，他所骑的就是一匹红马，有着血的颜

[1]　前文中提到茜草根和伞蘑菇并非红色。实际上，它们活着的时候呈现凝血的颜色，而用它们做成颜料以后反而呈现鲜血的颜色。而动物血液的颜色正好相反，活着的时候是鲜血色，死了以后是凝血色。但是，在古代社会，人们认为这种现象完全符合逻辑，遵从了宇宙的反演法则。根据这条法则，像茜草或蘑菇这样的植物以及像蜗牛和昆虫这样的动物处于伟大的存在之链上的不同环节。动物和植物占据着自然阶梯或者说是通往天堂阶梯的不同层级，这阶梯就像镜子一样，虽然反映着现实，但呈现出来的却是与现实相反的镜像。

色。漫威公司对这样的信仰很虔诚，所以在创作钢铁侠时为这位（尚武的）超级英雄设计了几乎全红的外表。

　　在乔瓦尼·保罗·洛马佐介绍艺术家的手册中有一章是关于红色的，其中引用了荷马、维吉尔和普鲁塔克的话，提到军队自古以来就喜欢红色，无论是茜草红、茜素红还是"和红色差不太多的"紫色。军队偏爱红色并忠于这属于精神领袖的颜色，乔叟一再提到他们的精神领袖就是"强大的红色马尔斯"。实际上，军队直到近代才开始选择在战场上使用伪装色，

多彩且永远不会飘动的石雕旗帜上静止的红漆，用以模仿真正的英国国旗上涂画圣乔治红十字所用的茜草或茜草素红颜料（这尊旗帜石雕是为了纪念伦敦团伦敦第 15 区营以及威尔士亲王公务员步枪队和公务员学院营阵亡将士所建）

但红色自古以来就用在礼仪性的军装上，并常显眼夺目地出现在部队集合处附近的军旗上。

旗帜

在 20 世纪，大多数的旗帜上都有红色。20 世纪 70 年代，有一项调查对 137 个已经成立的国家的国旗进行了研究。这项调查显示每个国家的国旗都是独一无二、互不相同的，但绝大多数都遵照了严格的标准化设计。例如，60% 的国旗都带有横条或者竖条，将近 60% 的国旗大小一样，超过 50% 的国旗都只有 3 种颜色。在过去的 40 年中，新成立国家的数量有了大幅增长，但这几个数据却几乎没有改变。

事实是这些国家似乎并不想通过国旗来最大程度展现他们的与众不同——他们并不希望与其他国家做切割，反而更愿意通过国旗达成身份认同，表明大家属于"同一个群体"。这就催生了国旗的地域性联盟（比如非洲国家的国旗常用红色、金色和绿色，而阿拉伯国家国旗常用红色、黑色、白色和绿色）并使得国旗颜色的使用与各国的文化身份紧密相关。80% 的国旗都用到了红色，使其成为所有国旗上最受欢迎的颜色。

国旗被视为现代社会的图腾，也包含了禁忌，它们的主要目的就是从内部将国家凝聚起来。著名的颜色历史学家约翰·盖奇认为"只有通过对颜色象征意义的研究"才能真正理解颜色的含义，而对国旗颜色的选择则更加有趣，因为国旗本身也具有象征意义。升降国旗通常都伴随有隆重的仪式，用以表现国旗的神圣意味，实际上还有专门的法律条款来处理亵渎国旗的行为。国旗常以不可破坏的形象示人，因为受损和褪色的国旗都会被小心替换，并且有专门的条例来规定国旗的使用。例如，

用以覆盖棺椁的国旗不会随逝者一同下葬，而是会被庄重地叠起来。对于像国旗这种具有重要文化意义的物品，通常都会有关于它们的神话传说。丹麦国旗（红底衬着白色十字）据说来自于天堂，1219 年 7 月 15 日，在爱沙尼亚塔林战斗发生期间，为了回应信众们的祈祷，上帝降下这面旗帜。这面红白相间的旗帜改变了战争的进程，而且还是如今仍被使用的最古老的国旗。

平常国旗都会被升到高处让人们仰视它，显示出其高于一切个体、组织和机构建筑的地位。它们的颜色都很鲜艳（全世界的国旗都只用到 7 种颜色，没有一种是暗淡的），随风飞舞翻动。美国的爱国者们曾经形容他们的旗帜——红色、白色和蓝色组成的星条旗——是一个"活着的生灵"（1927 年），它似乎拥有"魔法"，能够"捕获风并把它们放走"（1991 年）。这让人想起了 4 世纪时的罗马人，他们敬畏龙形的军旗，称它"张嘴对着风……愤怒地发出嘶嘶的声音……尾巴在风中扭动"。

那份 20 世纪 70 年代的国旗研究也察看了各国政府关于选择国旗用色的官方文件。红色是最普遍使用到的颜色，各国政府对于选择使用红色给出的理由出奇地一致：绝大多数国家国旗上的红色都象征着"抗击侵略者的战争""军队的勇猛""勇气""战士的鲜血""牺牲者的鲜血"……这些文化迥异的国家在对红色意义的理解上竟达成了高度一致。

大多数国旗上都有象征着鲜血的红色，当苏联解体后如雨后春笋般冒出的新国旗却并非如此，这也招致了批评。1991 年，弗拉基米尔·日里诺夫斯基对这些新国旗不屑一顾，认为它们只能称得上是抽象派作品，他说："他们根本不明白国旗是怎样用鲜血换来的。"一项关于美国人和星条旗关系的社会学调查也呼应了他的这个观点，这项调查认为将美国人凝聚在一起的是"一次次重新燃起的对流血牺牲的共同记忆"。在传统宗教中，红色被视为殉道者的鲜血，而国旗是这种关系在现代世俗

社会中的翻版。有些国家的国旗虽然也选了红色，但并不将红色视为鲜血：有的将其视为"土"，前文我们已经提到土是红色的；有的将其视为"火"，关于这一点下章中会提到；还有的将其视为"太阳"，本书最后一章将会以其收尾。

有些国家的国旗没有用到红色，但它们用了其他含有"战争元素"的装饰性的图案来表现流血牺牲的含义。还有些国家的国旗既没有使用红色，也没有使用与战争有关的图案。这些国家一般都在近几次国内冲突中积极寻求中立或和平的解决途径。它们在国旗中避免使用红色也吻合了这样一种被广泛接受的观点，那就是红色会激起攻击性，为了解决冲突就需要最小程度和这种颜色有接触。例如，1886年芝加哥在发生了血腥的秣市惨案之后，市政当局命令红色必须被"从街道广告上清除，替换上其他隐含意味较弱的颜色"。

无论红色是否真的会激起某种特别的行为——例如谚语"公牛的红布"所表达的——但它确实会激起人们的某种期待。例如在亚瑟王的传说中，骑士就是以颜色为标记的。白色的骑士是善的力量，黑色的骑士是未知的力量，绿色骑士拥有自然元素的力量。而穿着红衣的骑士拥有原始的力量，在战场上总是被认为无往不胜。在17世纪，当英国将海盗招入麾下（他们船上的缆绳里可能也像英国皇家海军一样缠上了红色丝线），有记载称：

"没有一个国家像身着火红色衣服的英国人那样好战且斗志昂扬，他们比其他任何国家的人都喜欢穿红色衣服……（他们）穿着红色就像太阳一样……挑出那些装载着昂贵胭脂虫的货船，他们比西班牙人自己更会用胭脂虫……"

我们希望穿着红色的人能表现出更多的进攻性，在今天依然如此，数据显示穿着红色队服的运动队比穿其他颜色队服的运动队赢的概率更大。

一件 20 世纪 70 年代的火星模型展示了火星北极的冰盖、火山口和其他地质特点。这颗象征着战神的星球表面呈现红色是因为含有赤铁矿和血石，在地球上这是制造武器所使用的金属铁的来源

这一让人惊奇的现象意味着红色要么激励了本方队员，要么就是威慑住了对手。至于红色到底是如何发挥作用的还是个谜，但可能与历史上将红色作为补充精力的补酒（例如红色补心剂）或作为守护健康的饰品（例如亨利七世的红色衣服）的用法有关。

红心

运动服上的红色可能暗示着血液，国旗上的红明确指代血液，但是

根据政府公布的选择国旗用色的官方文件，国旗上的红色不仅代表凝固的血——这是战争的果实，也指代流动的鲜血——即人们准备好在战争中为国献出的生命。事实上，按理来说，血在这方面的含义是最为重要的，因为它强化了社会凝聚力以及国民间（而非家庭成员间）的"血缘关系"。

人们身体中不可见的、隐藏的、流动的和未溅出体外的鲜血不仅可以代表集体成员间的亲密关系或关联，同时也可以展示个体的坚定意志，这样的例子很早就有。例如，当哈姆雷特最终克服了信中的疑虑，决心为其父亲的死复仇，他高呼"我的想法是血腥的"，这与他之前犹豫不决时"（吐露的）外表苍白的想法"形成了鲜明反差。由于之前的想法和之后的想法都指的是谋杀他的叔父，因此哈姆雷特后来说的"血腥"并非指想法中谋划的具体行动，而是指他不再犹豫的意志中那令人热血澎湃的激情。

丰富、大胆、高能量的红色代表了狂热、激情和决心，在莎士比亚的笔下，它是一种与代表着犹豫不决的病态的绿色相对立的颜色，它与血液

21 世纪"我爱（以红心表示）丁丁"马克杯。现在有很多将红心作为表情符号使用的事例，这其实是侵犯版权的行为，但也无法禁止，这也是其中之一（丁丁有红头发吗？）

的关系更加强化了人们对它的这种看法。

红色和狂热的联系来源于对心——这与血液关系最为密切的人体器官的传统定义，即心是人类思维、智慧和意志的居所，现在人们还意识到它和人类的情感也有密切关联。心脏同时也是鲜血的源头和人体最尊贵的部分。红色还代表着坚定的信念或发自内心的信仰，这些信念或信仰更多的是受炽热的激情而非冰冷的理智所影响，它存在于那些人们"用心感知到的"而非仅仅"由大脑认识到的"对事物明确的看法当中。当然，人们不光会对仇恨做出承诺，同样也会对爱做出承诺，而且可能更深刻，例如情人节那天铺天盖地的玫瑰和红心。

红色和心形图案结合以后能够产生巨大的能量，我们从近几

卢瓦赛·利德，《被对上帝的畏惧、信仰、爱和祈祷钉在十字架上的心》，创作于约 1465 年，手稿插画。这是 15 世纪创作的众多心形图形之一

次对红色和心形图案的使用案例就可以看出，将它们结合在一起往往效果很成功，而分开使用就会逊色很多。1977 年，纽约州为自己举办了一次简单的市场推介活动，米尔顿·格拉赛操刀设计活动标识，当中有一个打印体的大写字母"I"（意指"我"。——译者注），后面跟着一颗红色的心，下面是打印体的大写字母"N"和"Y"（指代"New York"，纽约。——译者注）。这个标识图案一经推出立刻风靡一时，仿佛拥有了生命一般繁衍出数千种变体——例如"J PARIS"和"Paris JE T"（法语，意为"我爱巴黎"和"巴黎，我爱你"。——译者注）——当中的文字千变万化，唯一不变的就是红色的心形。尽管红心的图案已经被商业注册，受版权保护并且在多起侵权诉讼案中得到法庭的坚定支持，但显然它依然拒绝遵从于现代知识产权法的束缚。

想用法律来限制 1977 年那款红心标识

灶神赫斯提亚对阵冥王哈迪斯，火神赫菲斯托斯为两者提供援助。此画创作于 20 世纪 80 年代的英国。火既能带来秩序也能破坏秩序，它构成了所有艺术和科学的基础

的使用确实是有些狂妄自大了，因为它只不过是一个小小的变体而已，原本的图形已经被人类使用了好几个世纪。人们试图用法律控制红心图案使用的尝试一次次失败，这也反映出当狭隘的法律原则与自然和诗歌的标准冲突时会有什么结局。

第十一章　红色的火

一些天然的红色例如巴西木和红色宝石都以烈火中闪闪发光的余烬（指木炭，巴西木"Brazil"和红色宝石"Carbuncle"的词源都与炭火有关。——译者注）来命名，而所有传统的合成红颜料都由火炼成也绝不只是巧合。红赭石诞生于原始洞穴人的篝火中，朱砂诞生于炼银匠的炉火中，而朱红诞生于炼金师的炉火中。当然，在炼制这些红颜料之前，第一步就是生火，虽然我们都知道火可能有很多颜色，但一般我们都称其为红色。根据伊西多尔的词源学观点，火和热量有关，因此无论是否是红色的，它都应该是一种具有高热量的颜色。以自然和诗歌的判定标准，五颜六色的泥土是红色的，流动着的鲜血是红色的，火也是红色的。

就像神话中土和血是相连的，词源学中的血和火也紧紧联系在一起。希腊语中的紫色（传统上认为紫色是红色的一种）是"porphyreos"或"pyravges"，这两个名字凸显了红色易变的特质。"Porphyreos"与变色的鲜血有关，而"pyravges"与变色的火有关。

就像土和血一样，大家对火也相对较为熟悉，但是如果说土和血的秘密大部分是隐藏着的话，那么火的秘密则是向所有人敞开的。土默默地从个体外部给予其生命的滋养，血则悄无声息地从个体内部孕育生命，而火似乎自有生命。我们可能会尝试控制火，为其添加燃料或减少燃料，但一旦有机会，火就会自己寻找燃料，而且胃口很贪婪。火既让人着迷也让人畏惧，人们也因此更想了解火、解释火。

迈克尔·法拉第给出过他的解释，1860 年，他在伦敦皇家学会给孩子们讲过 6 堂课的圣诞系列讲座，题目是"一支蜡烛的化学史"。此后，人们对火的研究和解释从化学领域变到物理学领域继而又转向数学领域，直到燃烧的明火再也不能激起科学新的发展。但讽刺的是，一方面人们对火的科学解释越来越清晰明了，另一方面这样的解释却越来越面向少数专业人士而对大多数人则显得愈发晦涩。这也促使一些人尝试从另一种角度来

解释火。在 19 世纪和 20 世纪，有些人对热力学中越来越复杂的数学公式感到不满，从而尝试从更接近我们亲身体验的角度来解释火。每个孩子都知道，摩擦两根木棍是最基础的生火方式。可以将一根削尖的木棍放到另一根木棍的洞中旋转，也可以在另一根木棍的凹槽中来回摩擦。在一双技艺高超的手中，两根木棍就能造出它们的孩子——火，而当火燃起之后，它就会很快吞噬它的父母。

是从数学的角度解释火还是从木棍的角度解释火，反映出了现代社会理性研究模式和想象研究模式的分野。这样的分野发生在 18 世纪，那时人们简单地用燃素的概念来解释火，所谓燃素就是一种在可燃物中存在并"在燃烧时释放"的与火有关的物质成分。但数千年来，在将火解释成燃素之前，人们将火看成亚里士多德哲学理论中宇宙四元素中的一种。这四种构成宇宙的基本元素——土、水、气和火——是人类理性和想象力的共同产物。它们描绘了世界上物质不同的存在形态——土、水和气分别对应着固态、液态和气态，这我们已经很熟悉了。而火则更为神秘，它的存在既是一个消耗的过程也是一个生产的过程，而这个过程通常是隐蔽的、被遮盖的，在事物内部悄然发生的。例如，火元素是人体新陈代谢的热量来源，它消耗我们吃下去的食物同时让我们的身体保持温暖。人体内部存在着带动身体新陈代谢的"火"，同时由于人的血液也是红色的，因此更加强化了我们的身体内部应该是红色的这种观念。

以形辅形的观点（Doctrine of Signatures，一种古希腊哲学观点，认为自然界中存在的某些物体看起来像是人身体的某个部分，因此可以用来治疗身体对应部分出现的疾病。——译者注）和支撑巴比特光色疗法的传统逻辑都建立在四元素的哲学思想特别是对各元素特点的认知基础之上，

例如火就具备干和热的特点。[1]帕拉切尔苏斯（约1493—1541年，瑞士著名医生。——译者注）曾说"拥有烈火般颜色的花朵，例如玫瑰，适用于治疗炎症"。这些传统宇宙元素也具有心理学意义上的特点，例如像红宝石和石榴石这样的红色石头能让人们觉得身心舒畅是因为它们体内"干热"的火焰能够中和抑郁症患者体内的"阴湿"。这四种元素都是抽象概念，它们的起源分别对应希腊神话中的四位神祇。根据恩培多克勒（约公元前493—前433年，希腊哲学家。——译者注）的观点，火主要对应的是冥王哈迪斯（气对应万神之王宙斯，水对应冥后珀尔赛福涅，土对应天后赫拉）。

哈迪斯

死神，也就是地狱之王哈迪斯是海神波塞冬和万神之王宙斯的兄弟。他们三个同为提坦巨人克洛诺斯的儿子，但各自代表了"同一神力的三个方面"。哈迪斯住在"黑暗的地下"王国，只冒险出来过一次（就是掳走宙斯之女、他自己的侄女珀尔赛福涅为妻的那次），他还有一顶能让人隐形的帽子。因此他在神话中出现次数相对较少，而且他名字也恰如其分地含有"隐藏"的意思。公元前5世纪，他的名字从哈迪斯变为普路托（Plouton，是希腊语"Pluto"罗马化的表达），意为"财富的给予者"。普路托这个名字可能指代的是来自地下的力量，它造就了肥沃的土壤和蕴藏矿产的地脉。哈迪斯和普路托连在一起就是"隐藏的财富"，他在艺术作品中常被描绘成为一位戴着丰饶角（盛着鲜花、水果和谷物的羊角，象征着丰饶。——

[1]　在古代医学中，我们也会吃"消炎"药——换句话说就是对抗火的药——来治疗身体内部灼烧的感觉以及皮肤表面的皮疹。

译者注）的神祇，角里盛满了农产品和矿物。

哈迪斯-普路托这位火元素之神隐藏着的多产特质进一步强化了红土的积极形象。红土用于造人和在葬礼中装饰逝者的用法都暗示了红土与出生、死亡以及生命循环之间的关系，而这生、死与生命循环正是由冥王和并不时刻陪在他身边的妻子珀尔赛福涅掌管。除此以外，他们的力量还体现在可以用土来维持德古拉的不死之躯，或是通过土将各领主的力量转予苏格兰王。他们的力量还蕴藏在传统的合成红颜料中，这些红颜料和泥土、矿石以及金属一起创造出了亚瑟王的神剑。

古代人认为地球的中心是火，也是死者"生命力"存在的地方，这强化了冥王哈迪斯，这位火元素之神居住于地下王国的观点，而这种观点反过来也使人们更加相信泥土（至少在名义上）是红色的，且正如赫西奥德所宣称的那样，神祇们"隐藏"了人类生命之火。"火石"是这隐藏的生命之火存在的证据，两块火石摩擦撞击就能创造出火，中世纪的玉石匠认为这也证明了石头之间存在性吸引力。此外，还有一样更持久的证据证明这隐藏之火的存在，那就是埃特纳和维苏威火山。它们用灾难性的后果向人们展示了地火所拥有的惊人力量。火山的能量来源于地下的火河，柏拉图将其类比为人类的怒火。

传统上认为宇宙宏观世界和人体微观世界相对应，哈迪斯隐藏的生命之火多产的一面在人身上的体现就是人的雄心壮志，我们称有抱负的人"肚子里有火"（have fire in the belly）；而它具有破坏性和愤怒的一面在人身上的体现则是胆汁，因为胆汁让人们"脾气暴躁"而且"冲动易怒"。既然哈迪斯的火具有两面性，那么一位神祇是不足以操纵火的力量的，另一位主宰火的神祇就是灶神赫斯提亚。

赫斯提亚

灶神赫斯提亚和土元素女神德墨忒尔以及气元素女神赫拉是三姐妹。她们是克洛诺斯的三位女儿。赫斯提亚是克洛诺斯的女儿们中最小的一位，但如果按她们从克洛诺斯胃中回流到嘴里而后吐出的顺序，也可以说赫斯提亚是最先出来的那位（在希腊神话中，预言说克洛诺斯的统治将被其子女推翻，所以只要子女出生他就将他们一口吞下，最后他的儿子宙斯诱骗他喝下毒酒将这些子女从腹中吐出。——译者注）。她的兄弟波塞冬和她的侄子阿波罗都曾追求过她，但她拒绝了他们并发誓要永葆贞洁。她童贞的标志之一就是其隐身能力。像哈迪斯一样，她也较少出现在神话故事中，但有时会现身在简朴空荡屋子里升起的灶火中。和早期神话中她的那些神圣的兄弟姐妹们一点儿也不像，但人们却给了她极高的尊荣。

罗马人选出维斯塔贞女侍奉赫斯提亚并形成一种制度，以此将女神在人间的形象固定下来。这些贞女出身高贵，在6—10岁间被送入赫斯提亚神庙，并在未来的30年内不受任何国家的管辖，享有比所有男性，包括她们的生父和国王还要崇高的地位。她们是公众性人物，其贞洁之身超脱了未婚处子和已婚妇人的角色，象征着罗马政治、法律和宗教事物的分离。维斯塔贞女体现了人们通过分离的方式来驯服原始力量的努力，她们真正超越国家的力量主要依赖于她们在国家中身份的模糊性。

维特鲁威（1世纪古罗马建筑师，军事工程师。——译者注）认为灶神的力量是社会和社会秩序的来源。根据传说，罗慕路斯和雷慕斯（传说中罗马城的建立者。——译者注）的母亲就是一位退休的维斯塔贞女。因此，赫斯提亚的火就是社会秩序的来源。与此同时，火也可能是失序的最大动因，就像哈迪斯用维苏威火山喷发毁灭庞贝所显示的那样，或者以没那么

戏剧化的方式破坏秩序：哈迪斯每年都会有一段时间让万物凋零，土地不再繁育果实。据此可知，就像土（既是子宫也是坟墓）和血（既有鲜血也有凝血）一样，火似乎也具有两面性——或是像哈迪斯一样具有失序性，或是像赫斯提亚一样具有秩序性。其实火具有第三特性，即传说中铁匠赫菲斯托斯所具有的特性。希腊神话中的火神赫菲斯托斯就相当于《圣经》中的该隐、罗马人的伏尔甘、挪威人的维达尔和英国人的韦兰。

赫菲斯托斯

赫菲斯托斯属于更年轻一代的神。他的母亲是赫拉，父亲可能是赫拉的兄弟宙斯，他有可能是婚生子也可能是私生子，或者根本就没有父亲，这取决于你看的是哪个版本的希腊神话。和许多其他工匠之神一样，赫菲斯托斯跛脚，而母亲也因为他的残疾将他扔出天国。在神话故事中，他常扮演一些小配角，为其他的神或凡人打造珠宝和武器。他最重要的成就包括为雅典娜接生（劈开宙斯的脑子将这位已经长大成人的智慧和战争之神取出来）、创造潘多拉（依据宙斯的指令用泥土塑成她）以及囚禁普罗米修斯（也是依据宙斯之令，将其捆绑在岩石上）。普罗米修斯因为盗取火种并赠予人类而受到惩罚。众神为降罪人类获得火种，让潘多拉打开魔盒放出灾难，人类因此变得好战，而雅典娜同时又让人类保有理智，潘多拉和雅典娜或者说是人类的好战与理智决定了我们是否会用战火来惩罚自己。

赫菲斯托斯的名字常被当作火的近义词。他也被叫作安菲吉伊斯，可能指"跛着的双腿"，也可能指"技艺高超的双手"，赫西奥德和荷马都曾用过这个名字并故意让它的意思显得模棱两可。他的技术自然不容置疑，而他的残疾和现代学者认为的慢性砷中毒那样的职业病不同，并非是工匠

这一职业所造成的。他的跛脚是先天的，并非后天落下的，他的这种不健全其实也隐含着一个寓意，那就是火只有在跛脚的情况下才具有创造性，如果由其自由生长、不受束缚，那么结果将是破坏性的。就像赫斯提亚通过分离的方式来驯服原始的火，赫菲斯托斯用让它跛脚的方式驯化这种原始的力量。

总的来说，哈迪斯、赫斯提亚和赫菲斯托斯显示了古人们对火矛盾的心态，这种心态在中世纪的欧洲依然存在，特别是在赫菲斯托斯的直接传承者即那些金属工匠身上表现得更为明显。

金属工匠

切利尼的雕塑作品《珀尔修斯和美杜莎的头》最初计划用大理石雕刻，但由于切利尼的赞助人科西摩大公一世对金属更感兴趣，更想要一座铜塑，才修改了计划。[1] 铜的起源本身就很神奇——当恩培多克勒纵身跃入埃特纳火山口以后（据说他为了让人相信自己是神而跳入埃特纳火山口。——译者注），他只留下一只铜凉鞋，作为魔法师进入地下世界的记号。铜是一种质地较软的金属，象征着爱神维纳斯或者叫阿佛洛狄忒，当和锡混合之后就会变得很坚硬，足以制造枪炮或雕塑。这种铜锡合金象征着万神之王朱庇特或者叫宙斯。为了能完成这座技术上具有很大难度的《珀尔修斯和美杜莎的头》，切利尼请来了科西摩大公一世所属兵工厂更熟悉铜兵器制造的浇铸工前来帮忙，但根据切利尼自己的记录，最后还是他自己从这些浇铸工的手中挽救了这件作品，因为这些工人"缺少他所拥有的天分"。在雕塑浇筑的关键时刻，金属开始凝固，一阵慌张之后，思维敏捷的切利

[1]　但珀尔修斯的剑是用打造武器的铁铸成的，当然这也很合乎情理。

尼立刻将家中所有的白镴（铅和锡的混合物）都扔了进去，而后金属溶液再次液化从而将雕塑"挽救于危亡"。浇铸的炉火让合金变为流动的液体，看起来就像赋予人们生命的血液。切利尼知道铜就像威尼斯玻璃一样，其杰出之处"并不单在于其能制成原料，也在于它们能融化"，他指出铜的成功融化将他从"死亡的恐惧"中拯救出来。

他在建造《珀尔修斯和美杜莎的头》时用到了一种古埃及人和古希腊人所熟知的技术，但这种技术直到近期才再次被人们发现。首先，切利尼用蜡做出一具雕塑，然后加上蜡制的细棍（作为浇铸道，在随后的浇铸过程中会起到管道的作用），然后围着雕塑和浇铸道装好铸模。之后，他加热铸模直到蜡全部融化并流出。最后，往中空的铸模中倒入铜液，并等到它冷却后再将铸模打碎露出铜塑。这种脱蜡法是一种从无形（指铸模内部的空隙）中创造有形物（指铜塑）的方法。上帝创世时从虚空中创造了万物，被称为神圣的"无中生有"（ex nihilo），而这铸铜的过程可以说是金属匠版本的上帝创世纪。

艺术家们有意识地模仿上帝——这位神圣艺匠创世的手法。传统的动植物和矿物红颜料的原料来源揭示了上帝所造之物与红色之间的关联，这些原料和用它们制成的红颜料互相赋予了对方意义。而合成红颜料则揭示了其制作过程与上帝造物过程的关联。毕竟，红赭石、红铅和朱砂都是火的产物。所有这些都表明，在进入现代社会之前和现代社会早期，物质的意义和颜色的意义之间存在相互强化的关系。因此，每个人都能看到，新落成的铜塑那反光的、闪亮的金红色外壳仿佛就像一片凝固的火焰。铜塑需要高超的技艺，其创作的目的就是为了吸引世人的眼球，铜塑闪亮的外壳无时无刻不在提醒观看它的人们，那些像赫菲斯托斯一样的能工巧匠是如何驯服火的力量并将其转化到金属作品身上的。

在制作铜塑作品的过程中以及在最后完成的作品身上都能看见被转化

了的火的特点，铜面门的功能和其安装选址都充分利用了这些特点，例如人们常将它们安装在最重要建筑物中最重要的入口。12世纪早期，就有一扇不知道出自何人之手的铜面门被阿伯特·苏歇大主教安装在巴黎圣丹尼大教堂。苏歇形容这扇门"高贵而又闪亮"，并希望它能"照亮人们思想，让人们能够通过真光来到耶稣的真光之门"。当人们通过这条门道，他们的影像也会从门上移过。光线赋予这门的表面以生命，让它变成了跳动着的火焰栩栩如生的倒影，而当初它们就是在这火焰中煅造而成。（这西方大门所用到的创意和距其500年前的东方圣像用到的一样。拜占庭经过抛光的金属和珐琅圣像被形容为"石化的火焰"和圣火"接触过的遗物"。）这铜门或叫圣火之门是一条分界线，划出了世俗世界和神圣世界的门槛和

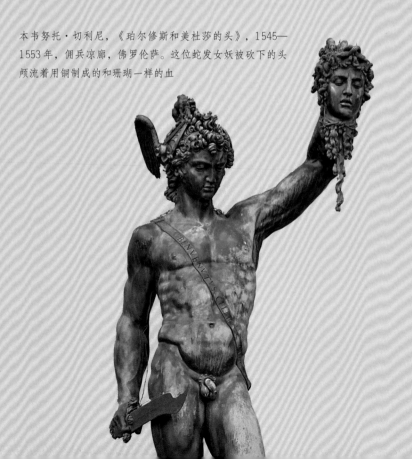

本韦努托·切利尼，《珀尔修斯和美杜莎的头》，1545—1553年，佣兵凉廊，佛罗伦萨。这位蛇发女妖被砍下的头颅流着用铜制成的和珊瑚一样的血

边界。跨过阿伯特·苏歇大主教安装的铜门就标志着从巴黎街道来到上帝的领地，或者至少是来到地球上一个纪念上帝的地方。

今天人们很容易忽视铜门的力量，原因主要有两个：其一，铜锈让铜门变得黯淡无光，甚至让它变成绿色，因此铜门也不再闪亮，不再是红色，也不再会让人们联想到火。其二，我们现在已经习惯于将物体看作存在于空间的某一处，而现代概念上的"空间"——一个存放物体的毫无特点的容器——和传统概念上的"位置"十分不同。空间可能是中立的，但位置不是，所有的物体都有它们自己的"位置"。

在古代社会中火有其自己的位置并且它也知道自己的位置在哪儿。切利尼必须努力将火控制在浇铸炉内——火总想跑去其他地方，如果放松了对它的束缚，它就可能溜到它想去的任何地方或者就会逐渐衰微直至熄灭。在古代，人们认为四大元素的理想位置是：土在宇宙的中心，水像一层外壳包裹着土，气覆盖在水的外面，而火处于最外面一层。火的外面就是天堂了，从月球轨道穿过行星和恒星的外层直接连接着无所不包的上帝的思想。火的自然运动方向——无论是在维苏威火山下还是在切利尼的浇铸炉中——都是向上的。迈斯特·埃克哈特认为火"在其本性中就带有某种崇高的东西"，促使它一直向上爬"直到触及天堂"。火在自然中的位置应当是远离大地而靠近天堂的。

就像珊瑚在水中是柔软的，而出了水面遇见空气就会坚硬一样，人们发现自己也会随着位置的改变而发生转变。例如，在巴黎皮加勒-蒙马特区街道上的我们和在几步开外的圣丹尼教堂的我们就不像是同一个人，我们经过教堂那扇闪光的红色铜门时就已经悄然发生了转变。换句话说，在

古代，人们通过穿越凝固的火焰实现从凡俗世界到神圣之地的转变。[1]

神圣的转变

人们对艺术家所具有的转变物体形态的能力充满了崇拜又怀疑的复杂态度。这种能力常被看作是一种类似于上帝造物的神力，例如皮格马利翁塑造伽拉忒亚（来源于希腊神话，塞浦路斯王皮格马利翁用象牙雕刻成一位美女伽拉忒亚，并爱上了她，于是请求爱神阿佛洛狄忒赐予她生命，女神被其真情打动于是答应了他的请求。——译者注）就模仿的是赫菲斯托斯制造潘多拉（这是一个直接的例子，而相对间接的例子可以参考《窈窕淑女》中希金斯教授将卖花女伊莱扎改造为淑女的故事）。古代艺术家创造作品是主要想临摹事物的本质而非其外形，例如用汞和硫黄制造朱红的过程就是在人为模仿地下自然地理活动。人们能够认识到艺术所具有的力量主要是因为人们发现艺术家创造作品的过程其实就是对上帝造物过程的模仿。切利尼用红铜塑成的美杜莎之所以还能"石化"米开朗琪罗用白色大理石雕刻而成的大卫，是因为融化的铜液仿佛为人体注入生命的血液一样为这具铜塑作品注入魂魄。而苏歇为教堂安装的红色铜门之所以能让那些穿过它的人像换了个人一样在上帝面前变得端庄肃穆，是因为火不仅能让铜发生转变，铜门——这凝固的火也能让我们发生转变。

火所具有的让物体发生转变的能力是我们寻找红线的又一个线索。在基督教中，灶神赫斯提亚所具有的驯化能力和火神赫菲斯托斯所具有的创

[1]　虽然宇宙的结构决定了要在空间上到达天堂就必须穿过火，但如果要在精神上到达天堂就必须既穿过火也穿过水。如果说教堂的铜门是火，那它的大理石墙面就是水，所以从教堂西边宏伟的铜门进入，朝东走过大厅的过程也就象征着人们既穿过火又穿过水。

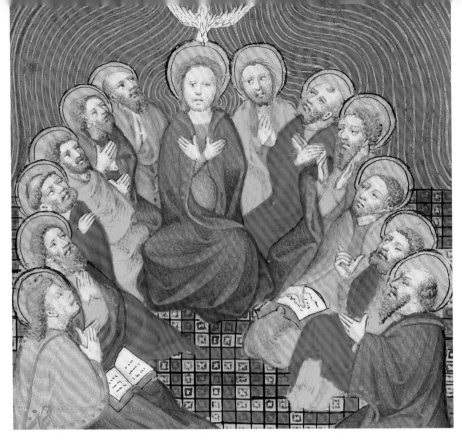

圣灵降临之火常被描述或绘画成降落的火"舌"。但在这幅1400—1420年间完成的插画中，圣灵降临之火被画成具有迷幻效果的向外辐射的彩色光波，象征耶稣的神圣力量

造力都融合到了约瑟一个人身上，他是圣母和耶稣的守护者，但在一些传说中他也被描述成一位铁匠（而非木匠）。中世纪晚期出现了一个以崇拜约瑟为主的宗教团体，他们认为约瑟是一个工匠，这也证明了耶稣贫寒的出身，他们也因此将劳动视为一种美德，并且认为工匠知晓伟大的秘密，虽不起眼却是拥有巨大能量也隐含潜在危险的旁观者，拥有智慧并值得尊重。这个宗教团体参考了关于赫菲斯托斯、伏尔甘、维达尔和韦兰的传说以及关于丢勒画作《圣家庭》的一首诗的内容，认为约瑟的工作是"铸铜"。安布罗斯将约瑟称为"手艺人""用火和灵魂工作的耶稣之父""一位用灵魂之火为我们驱除罪恶、抚慰心灵的良匠"。

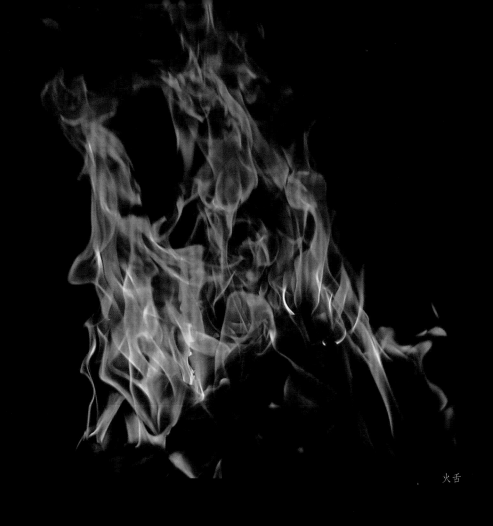

火舌

　　火能从精神上改变人们。耶稣的使者在燃烧的荆棘中向摩西传达圣意，上帝"从火焰中"对人们说话。圣灵降临之时，圣灵在火舌中现身，他让来自不同地方的人们能理解彼此所说的话，暂时消除了巴别塔倒塌后人们之间因言语不通而造成的困惑。永不熄灭的火烧着了谷糠，却烧不着火中的但以理和他的同伴。火焰吞噬残渣并唤醒内在的灵魂（就像罗马人通过炙烤易碎的朱砂提取其中流动的金属汞，从而唤醒朱砂矿石中"被囚禁"的土星之神萨图恩和月亮之神狄安娜）。地狱之火净罪的能力是中世纪基督教教义的核心，因此在但丁的《神曲》中，对地狱和天堂一样着墨甚多。但现代基督教并不重视地狱之火，地狱倒是更常出现在恐怖电影里。换句

话说，在今天，火能烧掉东西，但烧不掉人的罪恶。

科学中的转变

火现在更像是宗教的工具而非科学的工具，但火和科学的关系以及和宗教的关系同样奇妙。历史学家卡洛·金兹伯格认为现代科学所使用的研究方法来源于史前时代的猎人，他们通过检查"粪便、被勾住的毛发、羽毛、气味、水坑或遗留的唾液"来追踪他们的猎物。凭借对自然如此细致的观察，猎人们还发现了火和人造红颜料（或者说促使了它们的出现），尽管这些并不是他们生存所必需的。与地火以及红色岩石有关的古代神话看起来似乎不怎么科学，但恩斯特·卡西尔认为"科学理论和神话之间没有严格的分界线。科学一直以来都保留了神话中的某些原始遗产，只是将其用另一种方式展现出来而已"。其他人的观点则更进一步，他们认为：

"回顾科学的历史可以发现这是人类历史上最伟大的一次力量的狂欢……历史学家会发现这次狂欢的本质是中世纪文明倒塌之后，人类奇妙想象力的一次大爆发。"

现代科学在非常努力地驯化火，然而与此同时也让它越来越远离人们的视线，更增添了它的神秘。赫菲斯托斯的诡计所带来的潜在威胁或者说潘多拉带来的战争威胁已经离开了人们的视线，希望也能离开人们的大脑。如今火所具有的让事物发生转变的能力更多的是和赫斯提亚所代表的生产力联系在一起，而非和哈迪斯所代表的破坏力联系在一起，当然除了火在军事上的运用。随着时间的推移，赫斯提亚那被驯化的火无论是在仪式意义上的还是在物理意义上都已经从人类居所的中心位置移开，先是移到了墙边的壁炉，而后逐渐完全消失，变成了中央供热系统的锅炉。原始的火

焰如今反而被看作是一种安全威胁，已经被从人类的居所中驱离。（但是，当看不见的力量——电作为火的替代品最初被引入千家万户时，也曾被认为是一种威胁。）火被驱逐所导致的结果之一就是人们在家中关注的焦点从闪烁的壁炉变成了闪烁的电子屏幕，人们再也无法感受到跳跃的火焰所带来的那种催人入眠的魅力。

火从家中的消失是一个损失，因为如果我们允许的话，火舌能够对我们说话。例如，在19世纪，理论化学家奥古斯特·凯库勒曾说，他是在火炉前打盹时才做到那个关于衔尾蛇的梦，从而激发了他对苯的结构研究的灵感。他的梦出现在火炉前意味着，即使已被人类驯化，火依然保有其主要力量。只要我们的目光停留在卷起的火舌上或如涟漪般涸开的余烬上——哪怕只是通过想象让它们出现在我们紧闭的眼帘下——我们也能让自己从每天的烦恼中抽身进入到一个更原始的状态。燃烧着的火焰能够激发我们的灵感，随着它从居所中消失，我们对红色的日常体验也极大地减少了。

曾经，炉火给我们提供热量，蜡烛为我们带来光亮，所以窗户才会在夜晚透露出温暖的红色。之后有几十年的时间，煤气灯也会发出同样的光亮，然后被白炽灯红热的灯丝取代，但如今只有荧光灯和电子屏幕发出的冷酷的蓝光填充着这漆黑的夜。辐射着冷冷蓝光的电子屏幕看上去和火似乎并没有什么联系，但墙上为屏幕供电的插头后面复杂的电路和四处蔓延的输电网则构成一个巨大网络将它们和发电厂连在一起。很多发电厂通过燃烧化石原料发电，在这过程中会形成工业级的巨型火焰。在18世纪和19世纪，被人们称为"撒旦磨坊"的这些发电厂中升起的工业火焰给像德比郡的约瑟夫·莱特和约翰·马林这样的艺术家带来了灵感，他们用画笔描绘出这些上帝怒火的潜在能量。现在的核电站里一般不会再闪烁着恶魔般的红色火光了。但是当它们出现灾难事故而关停之后，恶魔之火甚至还

会在这片土地上缓慢燃烧着，例如三英里岛（位于美国宾夕法尼亚州，上面建有核电站，1979年发生事故导致这里的核反应堆被破坏。——译者注）、切尔诺贝利和福岛，这火无法看见，也不会显露出红色。

如今那些能够产出能量的事物不再是红色，许多消耗能量的事物也已经不是红色的了。电是科技的"血液"，转化并传递着火所生成的能量。如今发光的电子屏和其闪亮的金属外壳也具有催眠效果，这让它们看上去

闪光的余烬。这就是传统家庭壁炉中用木头生的炉火，黑夜即将结束，它们也已经燃烧殆尽

更像是拜占庭圣像和苏歇铜门在世俗世界中的仿制品。

哈迪斯之火在地府咆哮，赫菲斯托斯之火在熔炉中工作，而赫斯提亚之火在灶台中被驯服。今天的火被囚禁在电子产品和公共基础设施中，它被限制在特殊构造的密封空间，被压榨着潜能，就像400年前弗朗西斯·培根所设计的科学审讯程序一样。培根提倡用"烦恼"让天性屈服，并建议"拧掉（笼中）困狮的尾巴"，他十分明白狮子所具有的"烈火般"暴躁的天性。

阿尔弗雷德·希区柯克的彩色电影《后窗》中的故事发生在由火构筑并仍然燃烧着火的纽约城。[1]影片中唯一的火是昏暗房间中的一个小红点，那是谋杀犯嫌疑人点燃的香烟，随着他的吞吐而忽明忽暗。今天，看不见的工业之火燃烧得比以往更加猛烈，而可见的微小火光却在西方世界中越来越被边缘化。以每台汽车发动机每分钟运行上千次的频率计算，大街上此时正发生着上亿次爆炸，而这些爆炸产生的火人们却看不见，哪怕是在撞车以后也不行。但天性告诉我们汽车其实是充满力量、让人热血沸腾的事物，所以动作片中的追逐场面免不了要加入一些追车元素，一般都会以汽车爆炸产生的红色火球圆满收尾。

在中世纪，事物闪亮的红色外壳通常是火的力量的外在表现。火可以将铜转化为雕塑或是铜门，这些铜门同时也能转变穿行过它们的人。今天，火焰所具有的转化能力虽然微弱但依然存在。例如汽车闪亮的红色外壳可能就是发动机内由科技激发的隐藏之火的外化表现。当然，打开车门坐进车里也可以转变一个人的行为，特别是红色的汽车尤其吸引乐于寻求冒险的驾驶者。这表明红色依然对我们有所影响，这也解释了为什么红色汽车的保险费比其他颜色的汽车贵（可能是真的也可能不是）这样一个都市传说存在的原因。

　　[1]　菲茨杰拉德1925年的小说《了不起的盖茨比》中就提到纽约城和郊区间有一座"灰烬山谷"，更加证明了纽约是一座由火构筑而成并燃烧着火焰的城市。

我们现在回应红色的方式以及所谓的现代都市传说，其本质都更加证实了这样一个观点，那就是我们现在的世界与哈迪斯、赫斯提亚和赫菲斯托斯那时相比是一个"缺乏想象力"的世界。

第十二章　红色激情

我们在这本书中所提到的所有关于红色的传统观念和认识与现在学校里教授的那套源于牛顿的波长理论完全不同。但这些古代传说以及它们的古老起源却都契合了牛顿对自然的理解：牛顿认为自然是上帝写的一本书，在他之前就已经被很多人阅读过。关于红色的故事有很多且各不相同，但有一根红线将它们串联起来，我们似乎可以从红色与激情的关系中找到这根红线。

《牛津英语辞典》将激情定义为"爱、奉献、忠诚、热忱、狂热、磨难、苦痛或者折磨"。激情包含非常丰富的情感体验，就像红色涵盖大半的牛顿光谱，包括橘色、黄色、紫色和各种棕色。激情绝非一个简单的概念，由于它和红色有关，所以说红色也绝不是一种简单的颜色。

例如，红色浆果富含香甜的花青素，能够吸引鸟类采摘食用，而长得酷似红色浆果的红色昆虫则很苦涩，从而能够避免遭受鸟类攻击（我们应该能体会这些鸟儿的感受，因为用红色昆虫制成的金巴利酒味道也不太好）。我们曾满世界搜寻用于制作红颜料的木材和地衣，但它们产出的颜色却很快会褪色。从事与朱砂或朱红有关的工作会损害人们的健康，但用它们却也能炼出让人"永生"的长生不老药。明亮的苯胺红诞生于暗黑的煤炭，尽管苯胺红能为生产它们的工人挣来一日三餐但也会使他们（和他们的邻居）中毒。红色磷光剂、发光二极管和液晶显示器是诞生于一尘不染的高科技实验室的新红色，但它们的命运和以前用于生产红颜料的木材和地衣没有分别。玫瑰和红色衣服既能让人联想起童贞也能联想到性。泥土常被称为红土却很少是红色的。红血可以是自然的、女性的、因分娩流出的、流动着的鲜血，也可以是非自然的、男性的、从伤口流出的、凝固的凝血。红色既可以是诱惑的嘴唇也可以是裂开的伤口。它是爱的颜色，能让我们振作，也能让我们气馁。红色的火既能建立秩序，也能破坏秩序；既能创造，也能毁灭。关于红色自相矛盾特

性的清单还能继续列下去。

很显然红色具有两面性，激情也同样如此。在 1000 多年的时间里，"激情"这个词所蕴含的意思已经从与耶稣受难之（红）血有关的痛苦和折磨转变为与（《圣经》中的红衣服）女人有关的欲望。这两种感受其实都包含在激情的范围内。感官上的激情和精神上的激情密切相关，因为感官上的愉悦和痛苦可以引起精神上的大喜大悲。【从词源学的角度上讲，"excruciating pain"（极度的痛苦悲愤）等同于"pain of crucifixion"（被钉在十字架上之痛），而"ecstatic"（狂喜）在字面上就是"stand outside oneself"（离开身体）的意思，换句话说就是经历了一段有如灵魂出窍般的愉快体验。】用来表达激情的这些词，无论是愉悦还是痛苦，感官上的还是精神上的，它们都互相联系且词源相同，如此说来，那些表达与激情对立含义的词也应该如此，比如说"patient"（病人）（忍受痛苦的人）和"patience"（耐心）（忍受痛苦的能力）。

根据 E. 巴斯·冯·韦雷纳尔普的观点，红色"代表着国王的尊严和鲜血"。保皇党们知道，从宪法上说，"国王虽死，王位永续"，而那根在不断变化的国王中串联起王位连续性的红绳显而易见就是血统。

从泥土、血液和火焰在传统文化中占据的重要地位就能看出红色与变化之间的联系，无论是泥土、血液还是火焰都能影响生命并且都与变化有关。火是变化的显著动因之一，也是一种明显的红色自然现象。一位 19 世纪的科学家曾经从激情的角度对火做出过描述，值得我们思考。

在为孩子们准备的圣诞节讲座中，迈克尔·法拉第曾说"这个宇宙不存在任何一处地方"没有被卑微的烛火"碰触过"。烛火的颜色掌握着宇宙的钥匙，他第一次意识到这一点是因为观察到一个现象：当蜡烛在阳光下燃烧时，它影子最暗的部分对应的正是它火焰最明亮的部分。他解释这是因为火焰发出的光来源于煤烟，煤烟中每一个微小的颗粒就像一根烧得

通红的拨火棍一样闪闪发光。他提醒观众们回想一下很久以来用蜡烛装饰天花板的传统，这当中就巧妙运用了发光的火焰和光线来源——黑色煤烟之间的矛盾关系。他发现这样的矛盾关系简直叫人有些难以置信，因为维多利亚时代伦敦上空飘荡的致命黑色烟雾从化学成分上讲和"造就了火焰之美并赋予其生命"的光是同一种物质。他将蜡烛的火焰比作我们的呼吸，认为可见的火焰和不可见的呼吸之间有关联，这种关联"不仅真实存在于诗意的感觉上"，而且可以作为一个例证，用以说明"大自然的一部分能够帮助另一部分的生成，（各部分互相缠绕着的）大自然正是被这样的法则系在一起的"。对他来说，火焰的红和血液的红都是生命的标志，一种是化学意义上的，一种是生物学意义上的。

德国化学先驱费里德里希·费赫迪南·伦格也曾暗示过化学和生物学之间存在这样的联系。他和法拉第是同时代的化学家，他认为化学反应就是"一半的化学元素拼命寻找与之相配的另一半从而组成一个完整的化学元素"的过程。这种对化学元素之间关系的理解或者说观点吸收借鉴了炼金师用（象征男性的）硫黄和（象征女性的）水银合成朱红的思想。如果多加用心的话，这种观点还能用来解读人与人之间的日常关系。伦格读过歌德的作品《亲和力》，而且应该也从主人公奥蒂莉和爱德华的爱情故事中看到了化学元素之间存在的那种关系，这本书也正是在此基础上开始了对红线的探寻之旅。

歌德的作品《亲和力》常被翻译成英文"Elective Affinities"（被选择的亲和力），其实也可以被翻作"Relations by Choice"（被选择的关系）。这是一个 19 世纪的化学术语，其含义在故事开始就有介绍，爱德华和他的妻子以及朋友在一次谈话中提到化学元素"互相找寻、吸引、占有、破坏、吞噬、消耗，并从这种亲密的结合中以一种重生的、全新的和无法预料的形态重新出现"。在这段谈话中，谈话者以自然科学为幌子避免了直

阳光下的蜡烛。最灿烂的火焰投下了最黑暗的阴影。法拉第认为这种现象证明了火焰中又红又炽热的发光煤烟吸收了太阳的光亮（其他阴影部分是由于光的折射）

接谈及婚外情，歌德还在对话里加入了一个双关用法——"Scheidekunstler"和"Scheidung"，在古德语中分别指"分析化学"和"离婚"。在 19 世纪给小说取名《被选择的亲和力》在今天就相当于出版一部名为《E=MC²》的爱情故事作品。歌德在写这部小说时遵循了文学创作中将知识和激情相结合的古老传统。例如莎士比亚将女性眼中"闪烁的光芒"比作"普罗米修斯的火"，并称"女人的眼睛"才真正是启发灵感的著作、艺术品和学术理论（出自《空爱一场》）。作为一名 19 世纪的化学家，伦格即便想要忽视火和性之间的联系都很难。

在读过歌德这部极具影响力的著作之后，伦格应该会产生这样一种认识，那就是蜡火燃烧的过程其实就是两种充满激情的化学元素在寻找自己的另一半时愉快地发现了彼此并与之融为一体的过程，而烛光，即我们所说的烛火的红色，则伴随着这一过程应运而生。在燃烧的火焰中，蜡和氧交换了它们现在的伴侣，从而生成了二氧化碳和水，同时还释放出热和一些发光的煤烟颗粒，仿佛在庆祝它们"亲密的结合"。（严格说来，如果烛火呈现出红色说明并不是所有化学元素都交换了伴侣。用现代化学的语言解释就是，完全的燃烧应当是无色的，如果火焰呈现出红色说明燃烧不够充分。）火焰之所以还会产生发光的黑烟是因为当中有一些碳元素没有完全转化为二氧化碳。煤烟颗粒则是这场元素交换狂欢的见证者。每一粒煤烟只能在一小段时间内保持红热的状态，但我们可以看到，在烛火燃烧的这整段时间内，每一颗小小的黑色煤烟其实都是一个规模更加宏大的红色的一部分。

歌德、伦格和法拉第的这套 19 世纪的化学理论为传统以及现代社会对质、光、颜色和人之间关系的不同理解搭建起一座桥梁。这套理论对人们的影响其实一直都存在，例如两个人之间如果有感觉，无论是在影视作品中还是在现实生活中，我们会说他们之间有"化学反应"。还有一些没

那么明显的例子，比方说我们会将情人称为"火焰"（flame），分手的情人会被称为"旧火焰"（"old flame"在英语俚语中有"旧情人"的意思。——译者注），还有一个令人伤心的旧式表达叫做"举着火把"（hold a torch），其实就是单恋的意思。根据东方人姻缘红绳的说法，西方人用"化学反应"解释爱情的这套理论其实也是在承认两个灵魂之间存在联系，虽然在单恋的情况下这种联系只存在于"举着火把"的这方。

不断进行元素交换且不断变化着的火显露出来的常常并不是真正的红色，土也一样。当然，之前将火和土描述为红色的那些人明显也已经看到了这一点，不可能历史上的每个人都是色盲。（我们在分析古人对颜色的评估时遇到的困难主要来源于我们和古人对颜色的评估重点不同：现代人更加强调颜色的色度，而古人更看重颜色的色调和饱和度。现代人的评估方式其实让颜色中动态的一面被边缘化了。红色作为一种意味着变革和生命的颜色，肯定会包含非常多的色度。）人们很早以来就对宇宙有自己的预估并且将它保存在记忆中，所以一直以来也能够包容物质的颜色文不副实、出现色度错配的情况。我们可以这样理解：在人们对宇宙的预设中，"土"（earth）或者叫大地，除了是一种人们习以为常的具体物质以外，还是宇宙中与"天堂"（heaven）相对的一种存在。而大地处于一种"形成"（becoming）的状态中，这是一种流动的状态，当中的每个事物都在发生改变，没有什么是可以被预见的。因此，处于变化着的大地上的各色泥土（以及各色火焰）虽然本身就呈现出红色（指颜色内在的活力），但还是在努力变成红色（指一种确定的色度）。

另一方面，天堂处于一种"存在"（being）的状态中，就像恒星一样是固定不变并且可以被预见的，所以我们看见的处于天上的红色就没有必要努力改变自己。红色的晚霞不仅能向牧羊人预报明天的好天气，对古人而言，它同时也解释了为何红色能带来如此多样而热情的联想——从情人

英国超市中一束情人节的红色玫瑰，2015 年

节玫瑰所代表的爱与希望到荣军纪念日罂粟花所代表的爱与失去。

红色的天空

现代科学从光的散射原理来理解天空呈现红色的原因——空气中的尘粒对红光散射较少，而对蓝光散射较多。因此充满尘粒的空气将太阳的白

光分离成能直接照射进我们眼睛的红光和散射到四面八方并从各个方向射进我们眼睛的蓝光。这种关于烟尘条件下红光和蓝光形成的解释建立在数学的基础上。[1] 这套理论成功地解释了为什么从工业污染或火山喷发形成的充满烟尘的空气中看太阳会显得太阳特别红。（这也说明维多利亚时代画家们笔下红得出奇的日落景象未必真的是一种艺术渲染，而是浪漫主义艺术家对当时自然状况的真实表达。这种自然状况包括被称为"黑暗撒旦磨坊"的英国工厂对当地环境造成的污染以及 1815 年坦博拉火山和 1883 年喀拉喀托火山爆发对全球环境造成的影响。）然而这套烟尘对光的散射理论无论是对牧羊人还是对人类整体都毫无意义。

　　另一方面，对天空为什么会变红的传统认知与现代科学观点有相似之处，但传统认知是诗意的和定性的，而现代观点则是数字的和定量的。此外，传统认知还能为红色赋予意义。13 世纪的大阿尔伯特引用亚里士多德《感觉》中的描述来形容赤铁矿和红宝石这样的红色石头——当"发光的透明体被一层燃烧的薄烟所覆盖（前文曾提到，词源学认为表示颜色、上色的'color'来源于表示覆盖的'cover'，所以这里也可以说被一层薄烟所上色），红色就出现了"。现代科学家可能不会理解这句话是什么意思，但如果跳出红色岩石，用这样的话来形容红色的天空则可以说是非常准确。[2]（这也拓展了法拉第所看到的烛火之红的宇宙意义。）当太眼光穿过由火山活动和工业污染造成的厚厚烟层时，太阳就会变成红色的。《圣经》中说，"血红色的月亮"预示着即将到来的末世（出自《使徒行传》和《启

[1]　瑞利散射定律表明光的散射程度和其波长的四次方成反比。

[2]　现代科学会解释说红宝石之所以呈现出红色是因为有很小一部分的铬原子破坏了刚玉晶格的顺序，如果是纯刚玉的话就应当是无色的。所以，如果用诗意一点的说法，红宝石的红色就可以看作是包裹住"发光透明体"刚玉的一块"薄纱"。但是现代科学家更倾向于将红宝石与工业社会中"添加杂质"的人工合成物质作对比，把它看作是天然合成物。这里提到的人工合成物质通常被用来制造第六章所说的具有破坏性的虚拟红。

示录》）。那血红色的太阳又隐含着什么深意？这就要从太阳变红的时间和地点来寻找线索了——这里的时间和地点混杂了天堂的可预见性和大地的不可预见性。

当太阳高高地挂在天空中时，它看起来是白色的，当它靠近地平线，就将这天地之间的界线变成了红色。但是，这地平线和"彩虹的尽头"一样，是一个存在于神话中难以到达的地方——我们可以是其他人地平线的一部分，其他人也可以是我们地平线的一部分。当我们朝着地平线移动时，它却也在不断退却。地平线是天堂与大地的连接点，它无处不在同时也无处可寻。因此，太阳变红的地方就是跨越边界的地方。如果说太阳变红的地点是一个临界点，那它变红的时间点同样如此。黎明和黄昏标志着白天和黑夜的转换，而"午夜时分"这个古人看来阴森可怕的时刻既不受白天的管辖也不受黑夜的约束。因此，太阳无论从时间点还是地点上看都不是在某一特定状态下变红的，它的变红发生在两种状态的临界点。因此太阳的红色既不属于天堂也不属于大地，而地平线就是横在白天和黑夜之间的一条可以被跨越且定期被太阳跨越的红线。太阳和天空的红色是模糊的，一半光明、一半黑暗。

这处于天和地、日与夜之间的地平线上的模糊的日光之红完全符合古人对红色的认知。在亚里士多德的颜色体系中，黑白分处两端，红色在它们的正中。在那些不太重视色度区分的文明当中，世界上的颜色只有黑色、白色和处于两者之间的红色。红色这种居于两种对立状态之间的位置也强化了它和生命的联系，因为古希腊人例如赫拉克利特就将生命看作是矛盾对立双方构成的美丽但危险的平衡。就像红色处于黑白两种对立状态之间，我们的生命也处于两种对立状态之间，对立的双方包括"贫困和富裕、疾病与健康"等等。如同人类学家列维·斯特劳斯所说，所有人的生命都处于两种矛盾对立之间，而且我们必须承认，说到底还是处于生与死之间。

红色所处的位置也是生命所处的位置，我们的生命不是静止的，因此无论出于自愿还是强迫，它们都不可避免地会在这些对立的状态中来回摇摆，不断变动，并在变动中改造着我们。生命这动态的一面也迎合了人们认为红色代表活力和热情的传统观点。例如，当沃尔特·雷利问自己"何为生命"之时，他自答道，生命是"一幕激情的戏剧"。

火红色的太阳和天空横跨两界，与之相同的，苏歇大主教装在教堂

门口的火红色铜门也横跨两界，并且画出了世俗世界和神圣世界的界线即世俗的皮加勒-蒙马特街道和神圣的圣丹尼教堂。通过红铜门的路径是双向的，可以从世俗之所到神圣之地，也可以反过来，太阳运动路径同样是双向的，可以从黑暗走向光明或者从光明走向黑暗。太阳运动的双向性也反映在红色天空所具有的两种对立含义上——早上的红色天空是糟糕天气的警告，而晚上的红色天空则是

晨光像一条贴着地平线的细红线从每天固定的地方升起，反射在云层上的红色仿佛着火了一般

明天风和日丽的吉兆。红色信号也具有两面性，比方说激情，它既是愉悦的也是痛苦的，而且还能在两者间瞬间切换。

太阳在"何时"与"何地"变红很重要，而它"如何"变红则更加强化了这种重要性。太阳和天空看起来似乎是存在于天上的无形物质，但它们之所以能呈现出色彩则要归功于大地上的有形物质。根据亚里士多德和大阿尔伯特的观点，太阳之所以变红是因为光线穿过了烟雾，这和现代科学的解释十分相似。列奥纳多·达·芬奇则给出了与之相关的为何天空呈现出蓝色的解释。他认为充满光线的天空之所以是蓝色的是因为天空上面覆盖着一片黑暗。如果将烟雾看成是黑暗的，那么上面的两个解释就能相互补充。在19世纪初，歌德——他在其著作《亲和力》中将主人公奥蒂莉的日记比作一根贯穿整个故事的红线——了解到达·芬奇关于天空呈现蓝色的解释，他在此基础上提出了一个理论，成功将达·芬奇关于天空呈现蓝色的解释和大阿尔伯特关于太阳呈现红色的解释联系在一起。

简而言之，歌德认为如果天空的蓝色是透过光线看黑暗的结果，那么太阳的红色就是透过黑暗看光线的结果。（根据现代科学理论，天空原本的颜色是黑色，因为空气中的颗粒散射了太阳光中的蓝光所以使得天空呈现蓝色；而太阳光原本的颜色是白色，也是由于空气中的颗粒散射了其中的红光，所以才使得太阳呈现出红色。——译者注）在日出和日落时，光线的光源显然是太阳本身，而我们视线穿过的黑暗就是充满尘埃和烟雾、具有散射功能的大气，这被称为"浑浊介质效应"。（从更小范围的事例观察能更好理解这个现象。比方说如果你涂了防晒霜站在太阳下，那一层白白的防晒霜薄层会让你晒黑的皮肤呈现出淡淡的蓝色。）让天空呈现蓝色和让太阳呈现红色的"浑浊介质"是散布在空气中的灰尘和烟雾颗粒。

在歌德、达·芬奇和大阿尔伯特用文字记录下这种现象之前，艺术家们应该早已经观察到了。艺术家们将这种原理运用在绘画分层中，而他们

的"浑浊介质"则是散布在油彩中的颜料颗粒。如果画家们在一层暗色油彩上叠加一层亮色油彩，就会创造出一种冷淡的泛蓝光的色彩效果，这模仿的是天空呈现蓝色的光学原理（透过光亮看黑暗）。画家鲁本斯就特别擅长使用这种"绘暗"画法，在一层暗红上涂绘一层薄薄的白色，从而为他笔下人物的身体添加上特有的冷淡的、珍珠般的透明。同样，艺术家们也知道在一层亮色油彩上叠加一层暗色油彩会创造出一种温暖的泛红光的色彩效果，这模仿是太阳呈现红色的光学原理（透过黑暗看光亮）。画家杨·凡·艾克就深谙这种"绘明"画法，著名的传记作家乔治奥·瓦萨里甚至误认为他创造了一种全新的绘画手法。

如果烛火中短暂燃烧的煤灰能够成功逃脱被留在天花板上的命运，那它就会变成可见的烟雾流动开来，直到最后又消散在薄薄的空气中，变成不可见的尘粒，散射着阳光，将天空变成蓝色或是将太阳变成红色。其他那些名义上是红色的事物，例如泥土和血液，也会散射阳光。泥土会被风刮起并停留在空中，血液在凝结并烧成灰烬之后也一样。这两种塑造我们肉身的物质无论用什么方法总归会飘到天上去，就像烟雾、灰尘或者被风吹起的腐土（有可能是造人的腐土也可能是人死后变成的腐土）。在大地上时，这泥土、血液和火不一定真正是红色的，但飘浮在空中时，它们却总是能让朝阳和落日呈现出红色。既然飘浮的尘埃能营造这种横跨日与夜、天与地的现象，那么它本身处于存在和非存在的边缘之地也就没什么好奇怪的了。它是固体却又无形，至少是不断改变没有定形，有数不清的几百万吨的尘土飘浮在我们头顶上，我们看不见它们，它们也没有重量。

迈斯特·埃克哈特（约1260—1328年，德国神学家、哲学家和神秘主义者。——译者注）曾说，火焰往上高高窜起"直到火舌舔舐到天堂"，而在日出与日落时的地平线，没有物质实体的红色在大地的边缘舔舐着天堂。当宗教仪式上升起的象征着信众祈祷的"香"用其阴影遮掩住火焰燃

烧的光亮时，火焰这样向上燃烧的重要性就变得显而易见了。与红色天空最为相关的祈祷之一就是葬礼时的祷文，它通常以"尘归尘、土归土"这句话作为结束。这里的"尘与土"以肉眼无法看见的方式赋予天空颜色。在西方文化中，红色的黄昏是宇宙给人们的死亡警告，它对吊唁者说"曾经的我就像现在的你一样，而将来的你也会像现在的我一样"[1]。

人一旦死去，那些将你拼装成一个人的物质都会在宇宙中重新组合。就像莎士比亚戏剧《安东尼与克莉奥佩特拉》中的克莉奥佩特拉所说，"我是火和气；我的其他元素，我将它们给了更低等的生命"。之后，有科学家对冷战期间由于原子弹试验而遭到核辐射污染的人体进行研究，发现人体的重组是一个持续不断的过程。人体内碳–14水平的变化表明，无论你年纪多大，你身体中大多数细胞的年龄不会超过10岁。大多数人，从皮肤到骨骼，一直在不断循环，因此我们与空气中尘和土的关系也有了新的发展。[2] 如今东方的红色日出也可以对我们说："曾经的你就像现在的我一样，而将来的我也会如现在的你一样。"[3]

这样看来，传统神话中关于人类由红土或腐土制成的说法一直以来都是真的。就像《圣经》中记载的"你的后裔必像这地上的沙尘，必将把你

[1] 这句格言通常出现在中世纪用以装饰坟墓的骷髅身上。

[2] 充满尘土的红色天空所蕴含的矛盾还可以从光拓展到热。天空中散射太阳光线的尘土也会将太阳热量反射回太空。因此，冷战时期的核爆不仅在无意中让人们了解了人体循环的无止无歇，同样也让人造的"核寒冬"成为可能，曾经恐龙的灭绝可能就是自然界的全球性变冷导致的。但如今这一切都改变了，人们对"核寒冬"的恐惧已经被对全球变暖的担心所取代，一些科学家甚至建议故意制造核寒冬来抵御全球变暖的威胁，也就是天空中填充更多的烟尘颗粒。如果这么做的话，那以后就会有壮观的日出和日落（同时也要以白天变得灰暗、夜间没有星辰为代价）。

[3] 就像世俗的白天和黑夜间的界线（由曙光或暮光在地平线上画出的红色界线）是可以跨越的一样，宗教的天堂和大地间的界线也能够被跨越，因此肉体和尘埃之间可以相互转化。由于现在我们头顶上的大多数碳来自于曾被踩在我们脚下的化石燃料，因此从字面上看我们确实"升起死人"（raise the dead，字面意思为升起死人，实际意为复活死人），同时也让传统尘土与人体之间的循环更加复杂。

的血脉传遍东西"和"你本是尘土，仍要归于尘土"。（在耶稣诞生前大约 500 年，希腊哲学家赫拉克利特则利用与土略有不同的水为形象来描述事物不断变化重组这个道理，他说你不能踏入同一条河流两次。我在孩童时期常去康河里游泳，但如果我今天去同一地点游泳，康河已经不再是那时的康河，我也不再是那时的我。）如果诗人艾略特能为我们展示红色岩石阴影下"那一撮尘土中蕴含着恐惧"，那么根据红色具有"矛盾性"的特点，当红色岩石阴影下的那撮尘土被吹到红色的空中时，我们就能看见其中也蕴含着希望。正如弥尔顿所说，"天空中的玫瑰红"正是"爱本该有的颜色"。

物质颗粒构成了一层薄薄的遮蔽层，我们就由其中的尘土构成，而最终也将回归其中，当这遮蔽层处于我们和太阳光之间时就造就了红色的天空。这薄层本身是不可见的，但是我们能够通过黄昏和黎明时红色的天空感受到它的存在。因为红色是血液的颜色，所以地平线上红色的天空也可以被看作是"献祭神灵"（sanctified）的天空，从字面上理解就是涂抹着血液的天空，就像《启示录》中预示着末日的血红色月亮一样。但正如大阿尔伯特所说，天空呈现红色并非涂抹鲜血，实际上是因为人们"透过烟雾"看阳光导致的。在拉丁语中"烟雾"写作"fumare"，而"透过"的前缀是"per"。因此，红色的光线，即透过烟雾看到的光线，从字面上解释就是"per-fumed"——"芳香"的光线。

芳香的光线

红色能被眼睛看见，而香气能被鼻子闻到。人们眼睛看到的是熏香的烟雾冉冉升向天堂，仿佛看见人们的祷告进入天堂，但鼻子感觉到的则是

它的香气。在宗教仪式中，常常会让香气充斥在信众周围，让他们感觉被一种无法看见也无法触摸但十分丰富的物质所包裹，从感官上提醒我们上帝之灵无所不包。嗅觉是所有感官中最神奇的一种：它不像视觉和听觉，是人们能够主动解码看见和听见的内容。它也不像触觉或味觉，需要我们碰触到外部世界或把东西放入口中才能感受到。气味能够拥抱我们、穿过我们，即使它们看上去并不具有拥抱或穿越别人的实体。嗅觉是最能够触发我们记忆的感觉，哪怕只是最微弱的一点气味也能让我们立刻脱离身边的烦恼联想到大海、新割的干草或是我们的情人。实际上，如今一些因为颜色而为我们所珍视的东西最初却是凭借其气味吸引了我们，例如玫瑰之所以在我们的文化中占据举足轻重的地位是由于干玫瑰花瓣、玫瑰水和玫瑰精油的药用价值。阿维森纳认为红玫瑰具有"安抚人心"的作用，而根据中世纪典籍的记载，玫瑰之所以有治疗作用是因为它的香气能够穿过人体最深的部分。因此，芳香光线所呈现的红色是极具穿透力的颜色。

红色天空就像香气一样看起来没有实体，而其他的红色都依附于例如动物、植物、矿物或者人造物之类的某个实体而存在，就连非物质的电子红也只有在实体的电子屏幕上才能显现出来。从大阿尔伯特、歌德的理论以及 17 世纪及之前无数画家的作品中可以看出，红色是光线损失一部分之后的存在。[1] 要想显露出红色，光线就必须穿过会对它造成干扰和损耗的浑浊空气，里面充斥着飘散的尘土和灰烬。在这旅程中，光线中的蓝色因空气中尘土颗粒的散射而改变方向，但红色照着原来的路途走了下去。在穿越尘土——在塑造我们的躯体并由我们的躯体变成的物质时，光线承

[1]　如此说来，蓝色就是光损失的那一部分。

受住了磨难（失去蓝色），留下了红色。[1] 光在浑浊空气中遭受磨难和损失的部分可以看作是它的"激情"，而顺利穿过浑浊空气、未受干扰和损耗的部分则可以看作是"耐心"。光线的激情和耐心共同造就了红色的美丽。

考虑到红色的起源，我们就毫不惊奇它有两面性，无论我们用什么词形容红色，它的反义词用到红色身上也必然适用。红色是一种具有双面性的颜色，它具有让人充满能量的作用，这是因为它居于黑白之间并与之保持动态平衡。[2] 每当我们试着去解释一种红色物质的起源，哪怕它是没有物质形态的烛火，我们会发现它们的故事中都有这么一根红线：它脱胎于相互对立的事物，比如黑和白、光与影、客观与主观。例如，白色光线在黑色烟尘中遭遇的混乱也出现在催生了龙血的龙象之争中，红色的能量与美也能从合成魔法石的原型——朱红的过程中体现。

一条红线穿过了红色，无论这红色是来源于动物、植物还是矿物，是出现在屏幕中还是出现在天空上——这条红线诞生于光和影、阴与阳。如此说来，红色其实与世间万物都由同一根红线串起，这也清晰地显示出物质和非物质之间存在一种亲密联盟关系。[3]

古人对红土、红血、红火以及充满烟尘的红色天空所蕴含的激情的认

[1] "散射"是一个与《圣经》中"聚合"相对立的概念。它是个将一变为多的过程，与聚合将多变为一的过程正好相反。因此，希腊哲学家恩培多克勒将浑浊介质散射光的过程称作"冲突"，并将其作为与"爱"对立的概念，而歌德将这一过程称为"分析"，同时把它用作双关语指代离婚，并用"合成"指代结婚。传统社会将人的死亡看作一个元素"散射"或者"分解"的过程，而现代科学证实我们的存在也是一个不断"聚合"元素的过程。在"散射"的过程中对光进行干扰就会生成红色。

[2] 在亚里士多德的颜色谱系中，绿色也居于黑白的中间，但它是被动的。它与黑白之间的平衡关系展现出来的是让人镇静的作用。（关于红绿的作用一直以来都具有多种意义和解读，并且历史记录也包含有多种角度——红色与黑白之间的关系以及绿色与黑白之间的关系一样，不同之处在于红色是主动的，而绿色是被动的。）

[3] 正因为世间万物由同一根线串起，所以我们在红色物体传记中说的也同样适用于其他与红色无关的物体。大多数文明都认为世间万物之间相互联系、相互作用。只有现代西方主流世界观以割裂和区分的眼光看待事物。

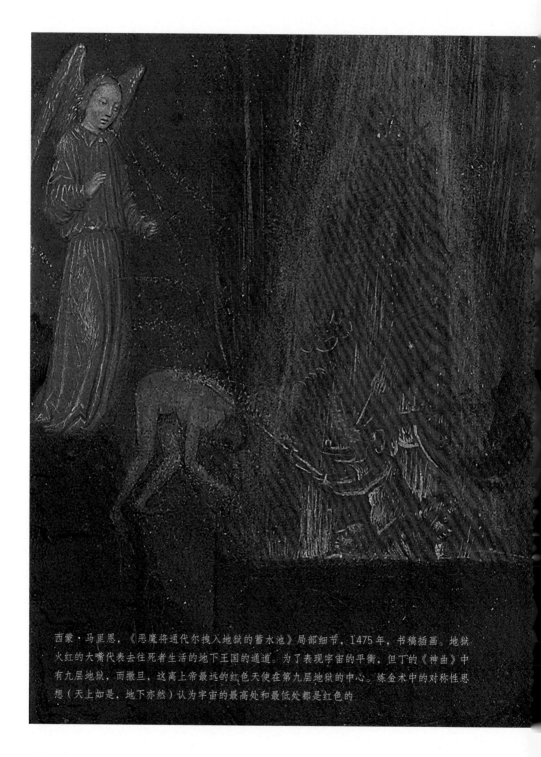

西蒙·马里恩，《恶魔将通代尔拽入地狱的蓄水池》局部细节，1475年，书稿插画。地狱火红的大嘴代表去往死者生活的地下王国的通道。为了表现宇宙的平衡，但丁的《神曲》中有九层地狱，而撒旦，这离上帝最远的红色天使在第九层地狱的中心。炼金术中的对称性思想（天上如是，地下亦然）认为宇宙的最高处和最低处都是红色的

七位火红的炽天使，书稿插画，约 1335 年。在迪奥尼西奥斯的《天使等级》中，炽天使处于九个等级天使中的最高等级。他们离上帝最近。排在后面的依次是智天使、座天使、主天使、力天使、能天使、权天使、大天使和天使。他们都处于人类世界的"上面"

知与 16 世纪晚期的多明我会修士一致，他们认为我们应该仔细研究"石头和所有元素并在它们的顺从面前心怀愧疚"。这也和约翰·拉金斯的观点一致，他宣称人们能够"约束感情"，所以"比尘土高级"，但他也看到了"造人的泥土"和"一代代人化成的尘土"通过大自然的"合作政治经济学"在不断循环，并且构成"上帝之城"的重要基础。这种 19 世纪的哲学思想可能看起来有些老旧和过时。但是，在写这本书时，这些认为土地、我们的身体和天空之间存在直接关系（以及存在一根诞生于光和影的红线串联起世间万物）的思想与新近出现的"新生态学"思想高度一致，这种"新生态学"的思想将现实存在看作是各种关系的动态集合。

火与土在被血涂抹的天空中终于显露出它们真实的颜色，在这里它们

展示了红色的特性。在基督教中，炽天使——处于天使等级中的最高一级，离上帝最近——会被描绘成红色。同时，离上帝最远的撒旦、魔鬼和地狱的入口也经常被描绘成红色。红色是穿越黑暗的光亮。我们有好几种方式可以接近红色：我们可以单纯欣赏红色本身，也可以将它和遥远的光或是离手更近的黑暗联系起来观察。决定权在我们自己。

参考书目

1.Albertus Magnus, *Book of Minerals*（《矿物志》）, Oxford, 1967.

2.Aldhouse-Green, S.H.R., *Paviland Cave and the 'Red Lady': A Definitive Report*（《派维兰德的洞穴和"红色夫人"：最终报告》）, Bristol, 2000.

3.Barad, K.M., *Meeting the Universe Halfway: Quantum Physics and the Entanglement of Matter and Meaning*（《在半路遇见宇宙：量子物理学和物质与意义的纠缠》）, London, 2007.

4.Bennett, J., *The Enchantment of Modern Life: Attachments, Crossings, and Ethics*（《现代生活中的赋魅：依附、穿越和伦理》）, Princeton, NJ, 2001.

5.Bennett, J., *Vibrant Matter: A Political Ecology of Things*（《活跃的物质：物质的政治生态学》）, London, 2010.

6.Bucklow, S., *The Alchemy of Paint: Art, Science, and Secrets from the Middle Ages*（《绘画中的炼金术：中世纪的艺术、科学和秘密》），

London, 2009.

7.Bucklow, S., *The Riddle of the Image: The Secret Science of Medieval Art*（《图像的谜语：中世纪艺术的秘密科学》），London, 2014.

8.Bynum, C.W., *Wonderful Blood: Theology and Practice in Late Medieval Northern Germany and Beyond*（《伟大的血液：中世纪晚期德国北部及周边地区的神学和实践》），Philadelphia, PA, 2007.

9.Caley, E.R., 'The Stockholm Papyrus: An English Translation with Brief Notes'（《斯德哥尔摩纸莎草：带简注的英语翻译》），*Journal of Chemical Education*（《化学教育杂志》），1927.

10.Cennini, Cennino, *The Craftsman's Handbook*（《艺匠手册》），New York, 1960.

11.Donkin, R.A., 'The Insect Dyes of Western and West-central Asia'（《西亚和中西亚的昆虫染料》），*Anthropos*（《人类学》），1977.

12.Donkin, R.A., 'Spanish Red'（《西班牙红》），*American Philosophical Society*（《美国哲学学会学报》），1977.

13.Eliade, M., *The Forge and the Crucible*（《车间和熔炉》），Chicago, IL, 1978.

14.Evans, J., *Magical Jewels of the Middle Ages and Renaissance*（《中世纪和文艺复兴时期的魔法珠宝》），Oxford, 1922.

15.Fairlie, S., 'Dyestuffs in the Eighteenth Century'（《18世纪的染料》），*Economic History Review*（《经济历史评论》），1965.

16.Faraday, M., *A Course of Six Lectures on the Chemical History of a Candle*（《关于蜡烛化学史的六堂讲座》），London, 1960.

17.Field, G., *Chromatography*（《色层分析法》）, London, 1869.

18.Gage, J., *Colour and Culture: Practice and Meaning from Antiquity to Abstraction*（《颜色和文化：从古典到抽象的实践和意义》）, London, 1993.

19.Gage, J., *Colour and Meaning: Art, Science and Symbolism*（《颜色和意义：艺术、科学和象征主义》）, London, 1999.

20.Goethe, J.W. Von, *Theory of Colours(1840)*【《颜色理论（1840）》】, Cambridge, MA, 1970.

21.Haraway, D., *Simians, Cyborgs and Women: The Reinvention of Nature*（《类人猿、半机器人和女人：自然的重塑》）, New York, 1991.

22.Harley, R.D., *Artists' Pigments, c. 1600–1835: A Study in English Documentary Sources*（《艺术家的颜料，约 1600—1835 年：英国文献来源研究》）, London, 1982.

23.Hilsum, C., 'Flat–panel Electronic Displays'（《平板电子显示屏》）, *Philosophical Transactions of the Royal Society A: Mathematical, Physical and Engineering Sciences*（《伦敦英国皇家学会哲学学报 A：数学、物理学和工学》）, 2010.

24.Hutchings, J.B., and J. Woods, *Colour and Appearance in Folklore*（《民间传说中的颜色和外观》）, London, 1991.

25.Ingold, T., *The Perception of the Environment: Essays on Livelihood, Dwelling and Skill*（《环境感知：关于生活、住所和技术的文章》）, London, 2000.

26.Jones, A., and G. MacGregor, *Colouring the Past: The Significance of Colour in Archaeological Research*（《历史上的颜色：考古学中颜色的重要性》）, Oxford, 2002.

27.Kieckhefer, R., *Magic in the Middle Ages*（《中世纪魔法》），Cambridge, 2000.

28.Kingsley, P., *Ancient Philosophy, Mystery, and Magic: Empedocles and Pythagorean Tradition*（《古代的哲学、秘密和魔法：恩培多克勒和毕达哥拉斯的传说》），Oxford, 1995.

29.Kok, A., '*A Short History of the Orchil Dyes*'（《地衣染料简史》），*The Lichenologist*（《地衣学家》），1966.

30.Leslie, E., *Synthetic Worlds: Nature, Art and the Chemical Industry*（《合成的世界：自然、艺术和化学工业》），London, 2005.

31.Lomazzo, G.P., *A Tracte Containing the Arts of Curious Paintings, Caruinge and Buildings*（《关于奇妙绘画、雕刻和建筑艺术的手册》），Farnborough, 1970.

32.McCurdy, E., *The Notebooks of Leonardo da Vinci*（《列奥纳多·达·芬奇笔记》），London, 1938.

33.McGuire, J.E. and P.M.Rattansi, '*Newton and the "Pipes of Pan"*'（《牛顿和"牧羊神之敌"》），*Notes and Records of the Royal Society of London*（《伦敦英国皇家学会记录与回顾期刊》），1966.

34.Marvin, C., and D.W. Ingle, *Blood Sacrifice and the Nation: Totem Rituals and the American Flag*（《牺牲者的血和国家：图腾仪式和美国国旗》），Cambridge, 1999.

35.Merrifield, M.P., *Original Treatises on the Arts of Painting*（《关于绘画艺术的原创论文》），New York, 1967.

36.Olson, K., '*Cosmetics in Roman Antiquity: Substance, Remedy, Poison*'（《古罗马化妆品：材料、药品、毒药》），*The Classical World*（《古典世界》），2009.

37.Ovid, *Metamorphoses*（《变形记》）, Harmondsworth, 1975.

38.Ponting, K.G., *A Dictionary of Dyes and Dyeing*（《染料和染色辞典》）, London, 1980.

39.Rublack, U., *Dressing Up: Cultural Identity in Renaissance Europe*（《装扮：文艺复兴时期欧洲的文化身份》）, Oxford, 2010.

40.Smith, C.S., and J.G. Hawthorne, '*Mappae Clavicula: A Little Key to the World of Medieval Techniques*'（《绘画之要：通向中世纪画技的钥匙》）, *American Philosophical Society*（《美国哲学学会学报》）, 1974.

41.Theophilus, *On Divers Arts*（《论各类艺术》）, New York, NY, 1979.

42.Theophrastus, *On Stones*（《论石头》）, Colunbus, OH, 1956.

43.Travis, A.S., '*Science's Powerful Companion: A.W. Hofmann's Investigation of Aniline Red and its Derivatives*'（《科学有力的同伴：A.W. 霍夫曼对苯胺红和其衍生物的研究》）, *British Journal for the History of Science*（《英国科学史杂志》）, 1992.

44.Vincent, N., *The Holy Blood: King Henry III and the Westminster Blood Relic*（《圣血：亨利三世和威斯敏斯特大教堂的圣血遗迹》）, Cambridge, 2001.

45.Webb, H., *The Medieval Heart*（《中世纪之心》）, New Haven, CT, 2010.

46.Weinreich, M., *Hitler's Professors: The Part of Scholarship in Germany's Crimes Against the Jewish People*（《希特勒的教授：参与德国对犹太人罪行的学者》）, London, 1999.

47.Weitman, S.R., '*National Flags: A Sociological Overview*'（《国

旗：社会概览》），*Semiotica*（《符号语言学》），1973.

48.Williams, N., *Powder and Paint*（《颜料与绘画》），London, 1957.

49.Wittgenstein, L., *Remarks on Colour*（《颜色评论》），Berkeley, CA, 1979.